鄧達智 著

THROWBACK

WILLIAM TANG

CONTENTS

THROWBACK

上 Google 查探 Throwback 中文翻譯：退回、阻止、返祖⋯⋯

除了返祖相對小小貼近，以自己的英語了解能力，跟現時流行説法頗有距離。
Throwback 是回顧、回望、再探⋯⋯比較潮的説法。

思考了十多個月，新書即將面世但書名仍然懸空，有關時裝也及時尚人事物，思考一個簡潔易明兼且有型的名字，並不容易。

時裝世界相對大同與包容，時裝用語文字亦同，只要適用，中英夾集，意法日穿梭極平常。思考期間，Throwback 不斷浮現，英國曾經有個時裝電視節目，由 Tim Blanks 主持，其一環節叫 Throwback，詳談他眼中時裝歷史上至豐盛的 90 年代曾經出現過的經典設計師及模特兒；在這裏，Throwback 解回顧，貼切：美好時光的回望。

新書內容，不論美好還是不那麼美好亦也時光回顧；自己的、香港的、內地的、亞太乃至歐美過去數十年的時尚歲月。

不少人眼中的時尚世界相等浮光泛影不設實際的浮華世界，不少父母因此不能贊同子女進入

這個行業;作為過來人,我看時裝曾亦如此,入行前十年雖則運氣不差,幾乎即時上位的名氣,作品多樣化而豐富。

實情嘛⋯⋯坐不下去,不斷尋找新方向將自己與時裝切離,因此留下同行及旁人若即若離,甚至不專注的印象;霎時與大夥名模明星台上謝幕,霎時專欄作家,霎時主持電視節目,聲音也在電台幾邊走,至深刻大概坐不定不斷繞着地球飛的旅人⋯⋯

沒太多人看到背後從低做起,曾經以公司布倉的布匹、版房製版的版床作睡床。極少人看到太陽升起之前,我在晨光曦微趕首班火車北上工作返廠,漆黑廣深高速飛車回港。Fashion show 完結,名模明星嘉賓送上香吻,show 後 party 香檳不斷笑語盈盈;從設計到製版,定色選布到組合系列,助手同事下班後自己一人在版房逐步審視決定那些款式去?那些款式留?費煞思量;又或死線已過,時間不足回天乏術無力挽,只好忍痛濫竽充數,在人家讚口不絕間無可奈何暗自苦笑。自覺不是壞事,過份自覺無補於事;每次新作推出,自後台窺視前台演出,台上見光死,人家給面子掌聲雷動,心中卻無數 ideas 湧現:「下一個系列才是最好的!」成了自己給自己的常用口頭禪。

THROWBACK →朋友衣服

Throwback 一詞未能概括小書的含量，純粹作為時裝歷程回望，回顧設計作品照片集，蓋不住書下歲月流金跌宕起伏得失寸心知。聚集資料編輯成書的時候到了，求正一些照片好些前時舊書出版時間，搜出一應書籍翻尋起來，不少 30 年前的短文竟然仍具閱讀趣味，對證上世紀末時裝、不單止香港也及國外至黃金的歲月。

毅然決定書名 *Throwback*，也有想過小題「再見朋友衣服」。

《 朋友衣服 》(明窗 1990 年 1 月)；在下首本散文結集，胸無大志純粹無心插柳以文字表達時裝之我見，托當年《明報周刊》創刊人兼總編輯雷坡先生、《信報》採主陳耀紅、《新晚報》副刊主任劉致新鴻福，羅致為以上報刊撰稿，將一個初中之後，幾近十年求學並工作旅居海外，回歸後需捧著《牛津英漢雙解詞典》，逐字逐句不斷巡迴翻譯才勉強完稿的中英兩文兩邊不是人，拉扯而成專欄作者。

前《晴報》總編輯潘少權曾經透露：
不斷有人投訴閣下文字表達方式，批評不是中文；我總是這樣回答：這是鄧達智風格，猶如他設計的原創時裝，未必一下子讓坊間明白，不重要，他的出現自有粉絲。

阿潘最近得出結論：
閣下自學校自老師學習的中文頗有限，只好用自己的方式治理，與平常的正常頗具反差，久而久之自成一格……

治理時裝設計何嘗不一樣？
從未經歷正統美術教育，唸完大學再唸設計學院，跟年輕幾年剛剛離開高中具備正統美術根基的同學落筆完全相反，生存下去必須以反常，堅持自我的模式；唸書時如是，踏出社會謀生亦如是。

在下既明白又接受阿潘所說，猶如設計時裝；下筆龍飛鳳舞助手摸不著頭腦，製成後一概不理市場能否接受。畢竟是個大學修讀經濟過來人，信奉生活至重要一則：經濟獨立不求人。知己知彼從來不以文字及原創設計謀生；顧問工作、企業形象、制服設計及製作成為 bread n butter 的基礎，扶持獨立創作思維的護身符；另加適時適當投資，總算有瓦遮頭鹹魚白菜，生活總算過得滋味。

Throwback 充滿懷舊色彩免不了，畢竟是個過了今天已成舊物的時裝世界過來人；期望結果不全以回望過去為中心，而是一名在設計行業浮過彼岸分子的心路歷程，但願你們讀來不覺時差，分享在下走過的路、犯過的錯、各式留痕，不覺過時仍可溝通。

BEFORE
1981

PART ONE

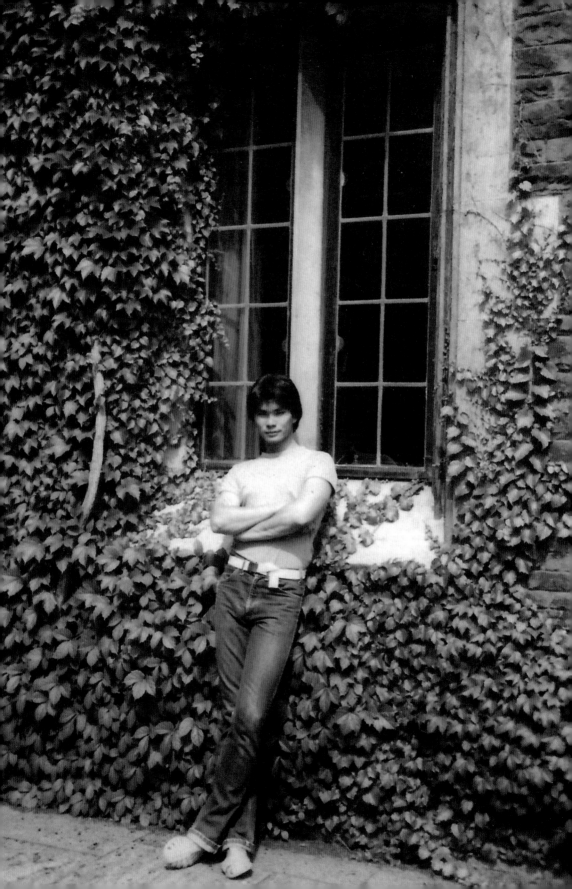

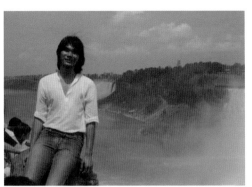

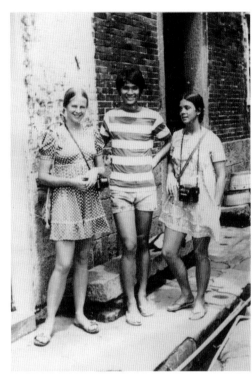

● 三姐桂潔婚紗

當時沉迷於被稱為「時裝黃金時代」，上世紀 20、30 年代的設計。在此之前女性身體從被壓抑的重壓衣服中走出來，變得輕盈，開始中性。「現代舞」之母 Isadora Duncan 穿上 Mariano Fortuny 設計的衣服，演繹當年既大膽亦前衛的舞蹈，給我留下深刻印象。三姐的婚紗、摯友 Carole 的婚紗，還有 1981 年設計學院畢業系列都環繞這個設計方向。（1980）

地點：倫敦格林尼治天主教堂
從左至右：三姐桂潔（Kit Nevin）、鄧達智、三姐夫 Bren Nevin（母親背後站立）、父親

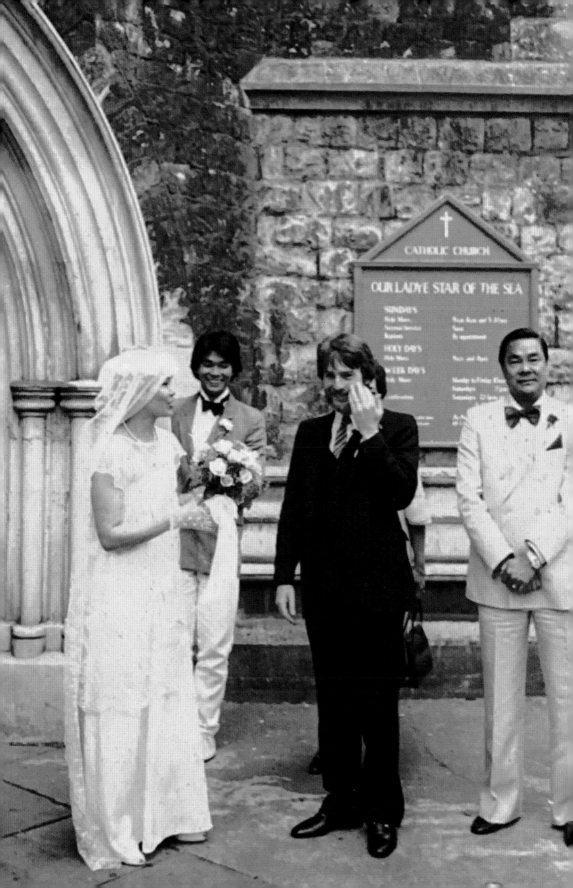

Carole 與 Pascal 的巴黎婚禮，可惜生下兩子一女之後，
二人離異。雖然我已回港，但仍親自設計 30 年代風格的
婚紗穿在摯友身上，舞動了我們不離不棄的友情。（1981）

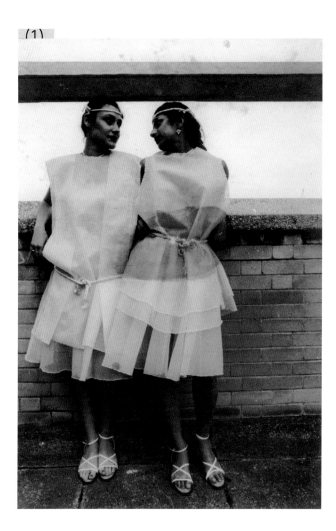

設計學院畢業系列

當年夏天，親自在 London College of Fashion 正校屋頂
拍攝地中海風味畢業功課。（1981）

（2）同學 Elsa（左）& Yasmine（右）義助出任模特兒。

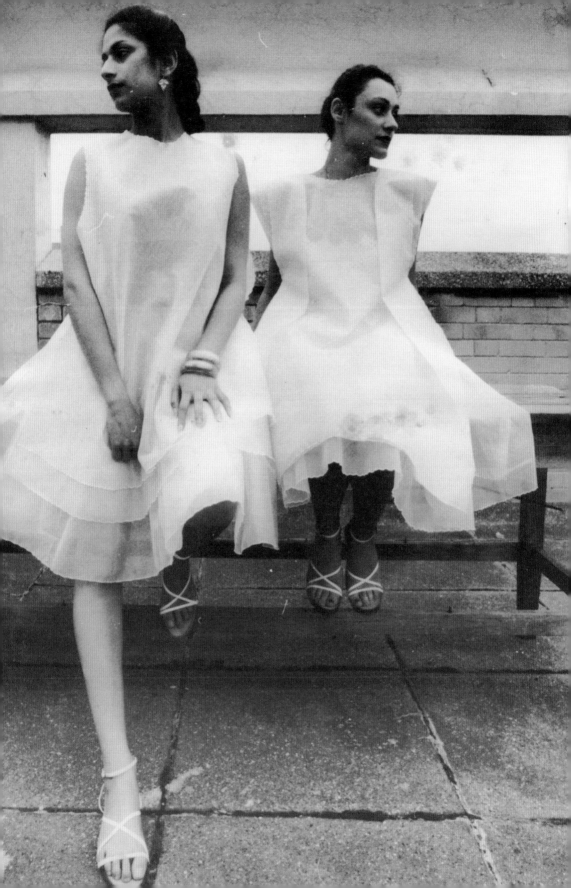

(1) ● 在 London College of Fashion 畢業功課之一，題為「The Travellers」。曾經以為自己這門 Illustration 功課了得，未幾真正感受「一山還有一山高」，雕蟲小技，需琢磨之處頗多，仍有頗多努力的空間，遠遠望不到岸！（1980）

(2) ● 1990 年之後，相比十年前設計學院畢業繪圖，總算有點長進，無論商業行為還是自家樂趣，畫畫或繪圖都是我生活上至陶醉的樂趣，與幼稚童年無異。（1991）

(3) ●（2013） (4) ●（2013）

(5) ●（2016） (6) ●（2019）

1981-
1990

PART TWO

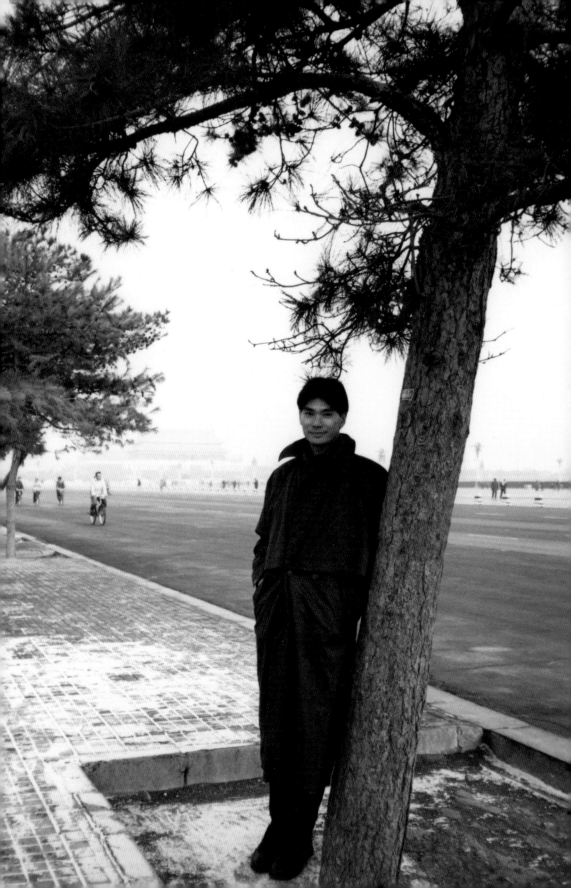

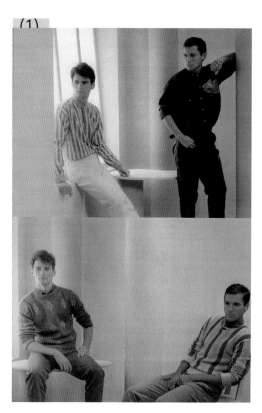

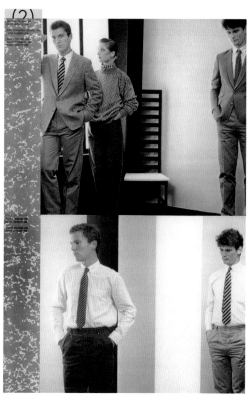

(1)-(3) ● 進入陳氏家族長江製衣集團 YGM，負責首個 Sahara
Club 品牌系列 Catalog 製作。（1982）
Photo：毛澤西

SAHARA CLUB

MENSWEAR

(1)-(6)

1984 年 2 月廣州白天鵝賓館周年慶典，朱玲玲女士負責慶賀活動，邀請當年剛成立的香港時裝設計師協會（Hong Kong Fashion Designers Association，簡稱 HKFDA）成員參與。少不更事的我入行才兩年，原應未夠在職五年的資格入會，因當年香港貿易發展局時裝部由 Hilary Alexander 任主管，跟助理 Godfrey Malig 積極推廣首次本地設計師的計劃方案，將我納入成為首批被選設計師一員，刊登於官方雜誌 *APPAREL*；時為入行半年，誠絕佳運氣造就重要踏腳石。1982、83 年間 HKFDA 成立，創會前輩們特別提攜，准以特別情況加入成為會員，趕上 1984 年初春參加白天鵝盛會，成就了廣州歷史性第一次時裝表演，也是中國內地除巴黎名師 Pierre Cardin 之外，1949 年解放後首次華人設計師參與的時裝盛事。

因應當年白天鵝賓館為霍英東家族擁有，與中藝及華潤集團關係千絲萬縷，造就數年後我與中國外貿抽紗公司旗下先山東、後上海等公司的密切合作，為此大開眼界，成就事業分水嶺。（1984）

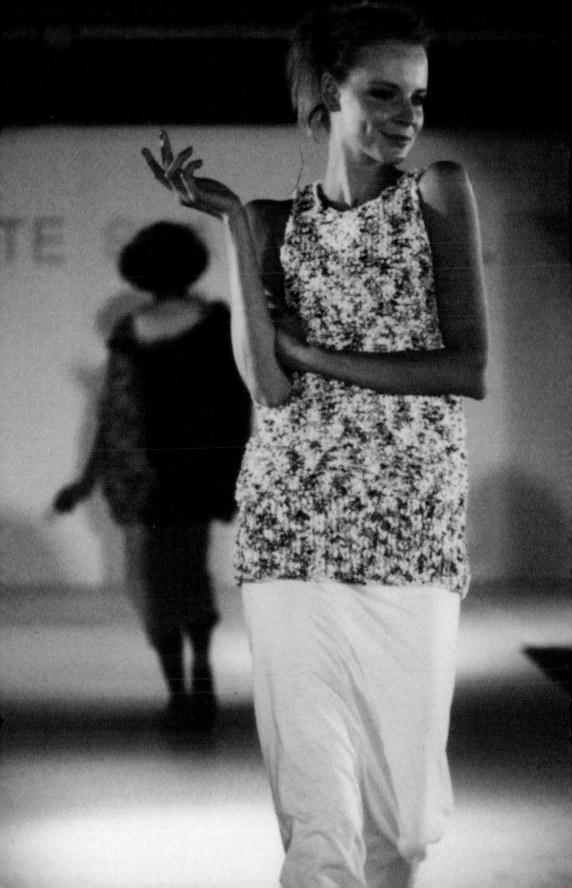

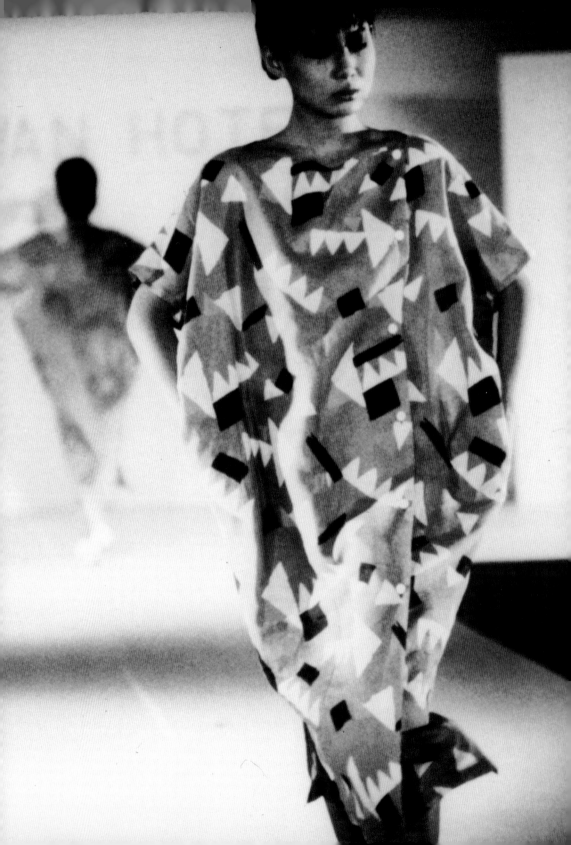

(3)

(4)

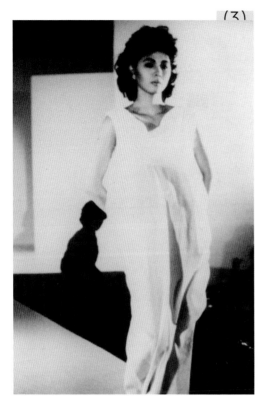
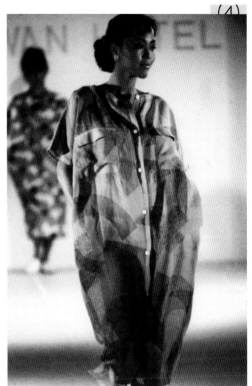

(2) ● Model：Erica Ng

(3) ● Model：Carroll Gordon（古嘉露）

(4) ● Model：Sally Kwok

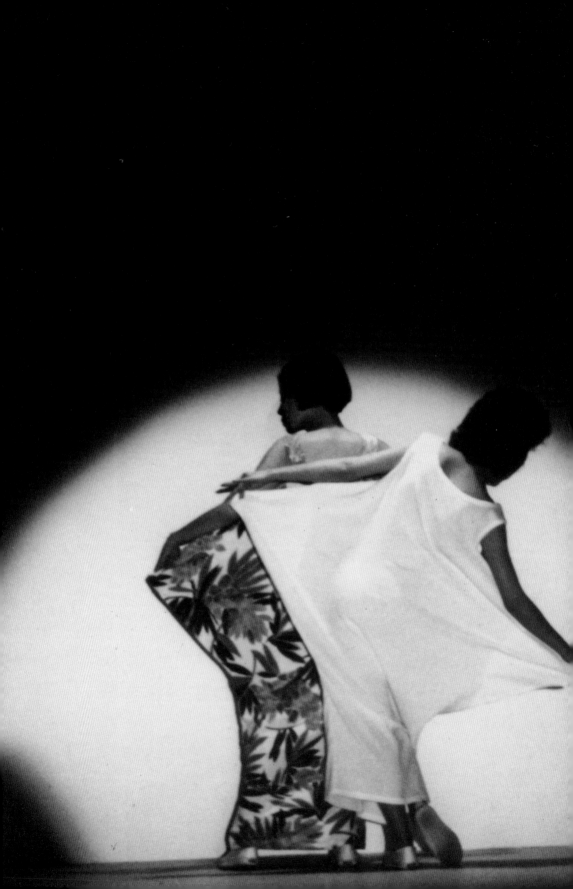

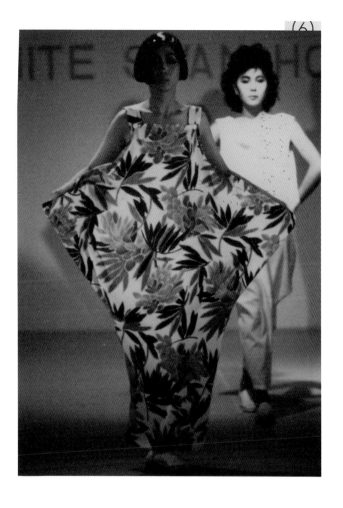

(5)-(6) ● Model：Jacquline（呂愛群，左）、Carroll（右）

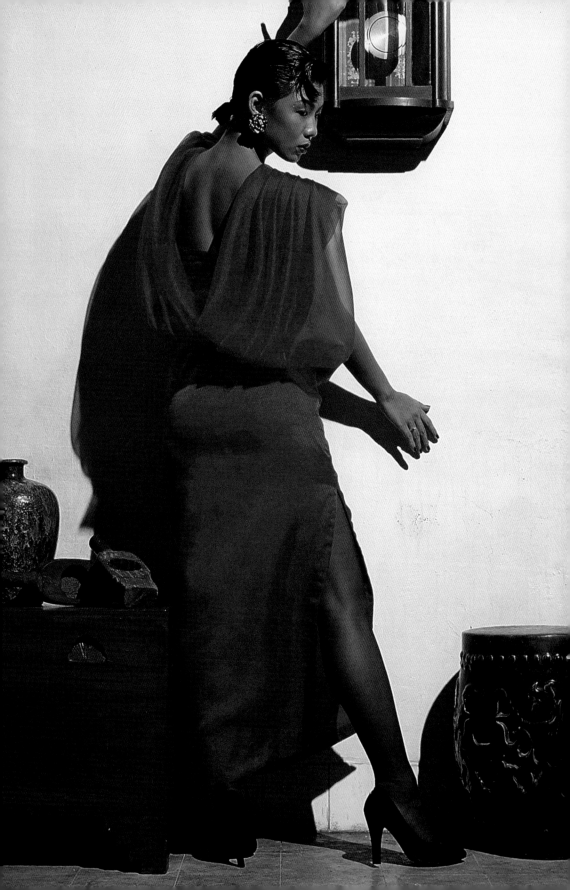

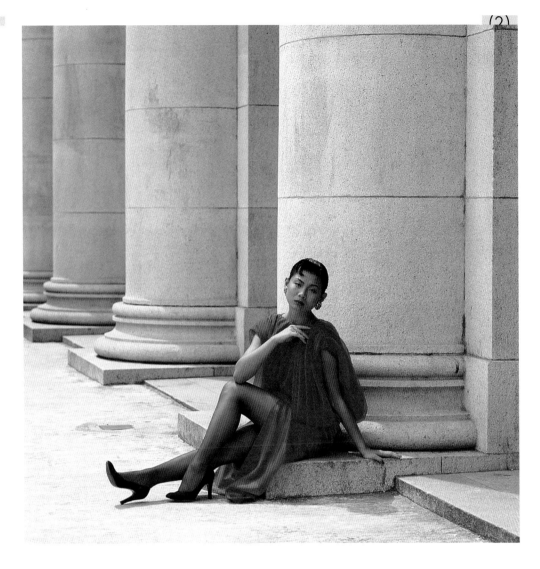

(1)-(2) 　 Erica 和 Carroll 都是早期合作無間的模特兒夥伴。這期間
　　　　　已離開長江製衣集團，也從多倫多及紐約回到香港，從學
　　　　　校走進社會工作才幾年，設計風格仍未穩定，時而選美台
　　　　　上的晚裝，時而以針織為主的年輕 Causal-Sport。（1984）
　　　　　Photo：Lawrence Siu　Model：Erica

(1) - (7)

1984 年 11 月麗晶酒店。

《1984》是英國文豪 George Orwell 最後一本巨著，帶動世人關注當年世界發生的一切，尤其，可會世界末日？

1984 是我設計長路神奇的一年：白天鵝賓館周年慶典造就神州大地除北京、除外國設計師 Pierre Cardin 的時裝發佈之外的首個 fashion show。辭退長江旗下 Sahara Club 及 Daniel Hechter 職位、離開首份也是最後一份全職設計師崗位。設計了當年港姐晚裝（冠軍高麗虹奪冠所穿，及後參加環球小姐的戰衣）。回過多倫多及紐約，任職自由設計師，當時職責卻又帶我回到當年世界第一的時裝製作中心——家，香港。碰到願意資助推出首個個人系列的澳門針織廠商，造就接觸到原汁原味老澳門氣質與韻味的福氣。

澳門廠商支持製作全針織系列，於當年亞太區首屈一指的麗晶酒店 Ballroom 展示，得到媒體前輩支持、好評；當時得令《明報周刊》雷坡先生以六頁報導，盡在意料之外。（1984）

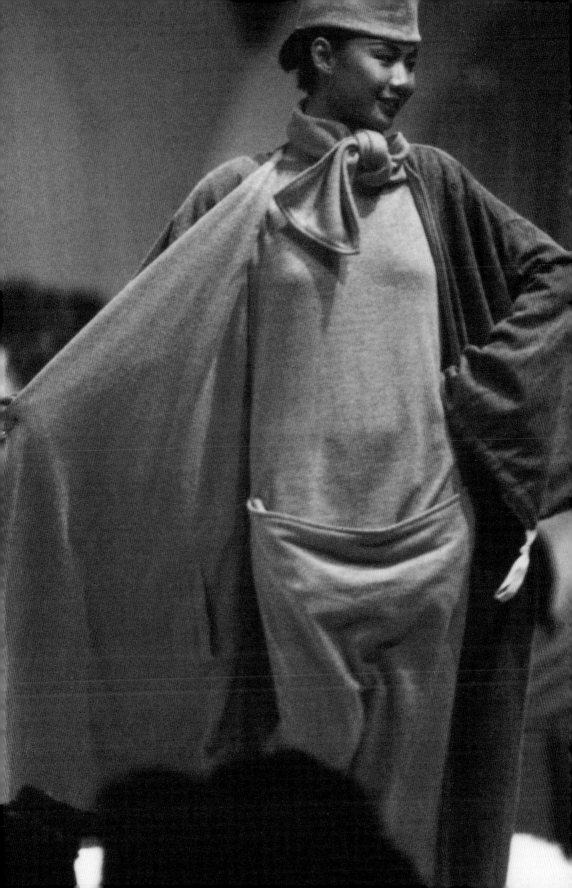

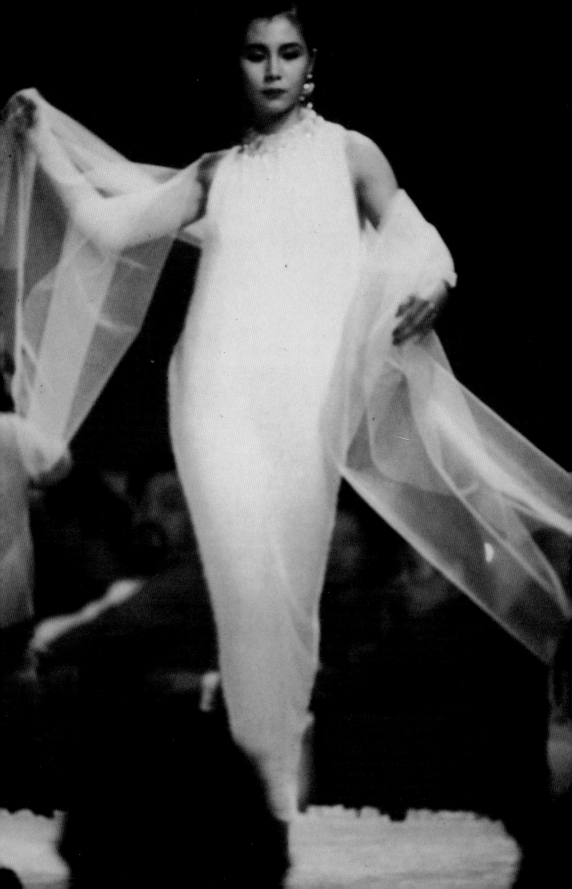

(1) 以加拿大上課日子裡人人皆穿 fleece 料子製作 sweatshirt（童年冬天常穿的衛生衣，流行起來被稱衛衣，港人稱 fleece 料子為衛衣布），穿來穿去生悶，將底反上面以帶點毛森森效果穿上，首創從高中穿到大學畢業，沒想竟然用到自己首個及往後幾個系列。

Model：Erica

(2) 首個個人系列「似水流年」壓軸，純白 mohair 羊毛晚裝。在梅艷芳首次演唱電影主題曲《似水流年》樂韻聲中，古嘉露演繹如流水行雲。

在澳門製作這個系列幾個月，體力極度透支，幾次進入戲院觀賞嚴浩導演《似水流年》，皆不支倒下，每次醒來剛好潮州歌聲裡漁家女划艇在水中央由近而遠，梅艷芳在喜多郎曲調下，將歌詞傷感悠揚輕吐，與當時 Excelsior 酒店咖啡廳外初冬濠江風景吻合，從系列名稱至壓軸歌曲，皆從電影得來靈感。

Model：Carroll

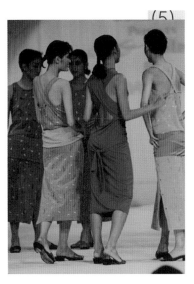

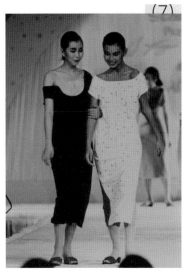

(3)-(8)　「似水流年」系列

以純棉 T 恤料子配合俏麗顏色及圖案，製作 causal 連衣裙子，還特別在澳門訂製老日子裡嶺南地區常見的木屐（香港遍尋不獲），讓模特兒穿上，摒棄平常貓步，以街坊相約逛街的平常風景演繹。

(8)　「似水流年」以台上一體紅、黑、白，謝幕。

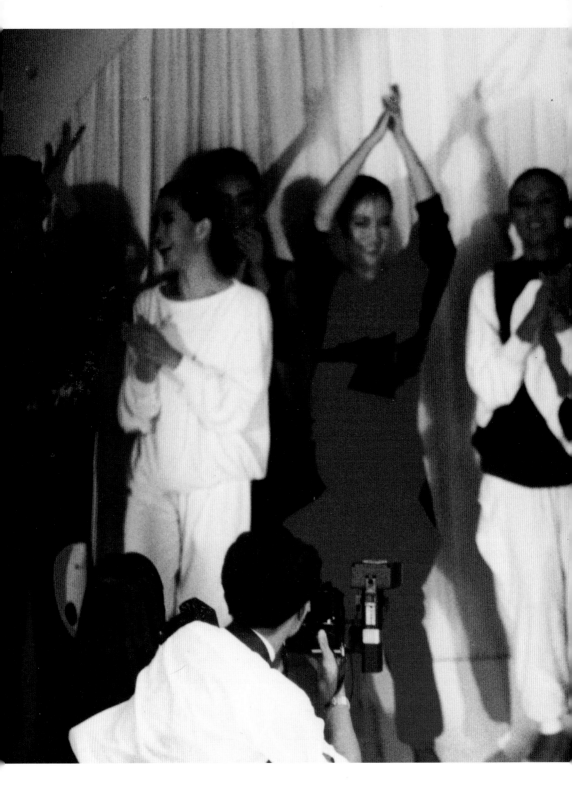

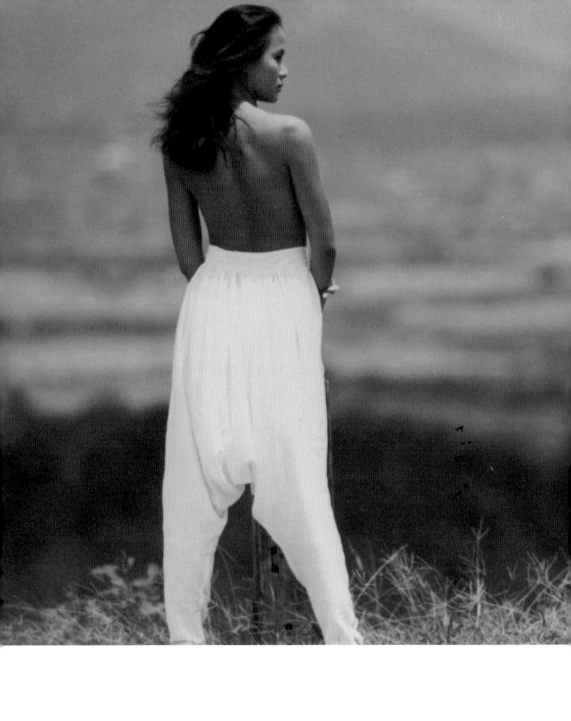

● 從 1981 年設計學院畢業後，遊歷北非摩洛哥帶回男人穿著的低浪寬鬆褲子二次創作，成為系列單件。

拍攝背景為仍未動工移山填河建設的天水圍。義務模特兒為當時 Tom Turk's 健身教練陳淑珍（Margaret），後轉職國泰航空服務員，再移居英國轉唸時裝設計，名字改為 Shuaki。（1985）

Photo：Lawrence Siu　Model：Shuaki Chan

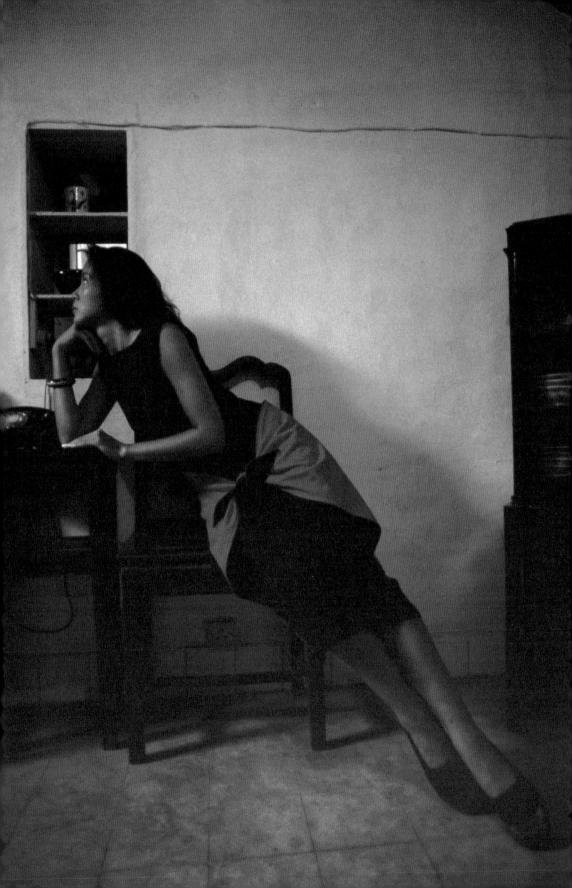

(2)

(3)

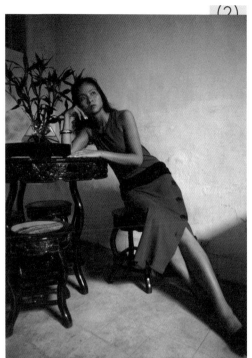

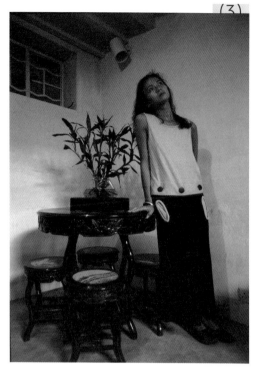

(1)-(3) ◎ 系列以當年比較少見的針織 T 恤料子製作,並被挑選
進入剛開業的日本名店 SOGO 香港分店設計師樓層。
(1985)
Photo:Lawrence Siu Model:Shuaki

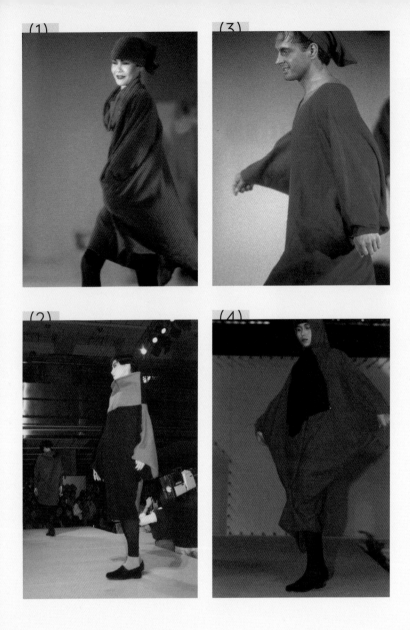

(1)-(5)　以盧冠廷原創歌曲《快樂老實人》伴隨台上演繹系列
「快樂老實人」，顏色鮮艷且碰撞，剪裁新穎兼具文藝
復興時期流浪歌者 Troubadour 意味。（1986）
Model：（1）Grace、（2）Jacquline、（4）Hattie Chan、
（5）Carroll

William Tang is perceived as one of a new breed of designers emerging on the fashion scene. In 1982 he returned to the territory after an education in Canada and design training "for the technical know-how" in the UK. His first year back in Hong Kong was an unsettled period, working for local fashion labels.

But it was participation in the Hong Kong Designers' Association fashion show in Guangzhou in January 1984 that gave him the encouragement and confidence to strike out on his own. William is one of the fortunate few: the financial backing for his business came from his family. "It is hard to find sufficient investment for designer fashion in Hong Kong. In Japan a designer is considered an artist and supported by the industry. The difficulty facing the would-be designer here is finding a company willing to take a risk rather than back safe, commercial designing."

William Tang

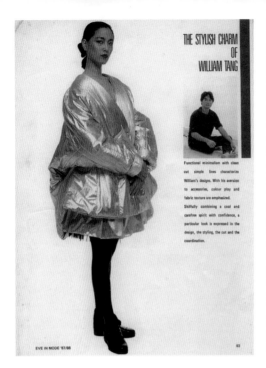

THE STYLISH CHARM
OF
WILLIAM TANG

Functional minimalism with clean cut simple lines characterize William's designs. With his aversion to accessories, colour play and fabric texture are emphasized.
Skilfully combining a cool and carefree spirit with confidence, a particular look is expressed in the design, the styling, the cut and the coordination.

EVE IN MODE '87/88 93

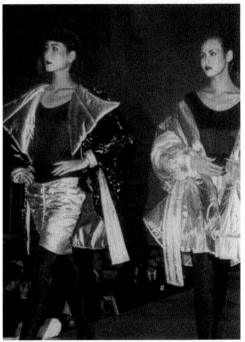

● 傳統棉襖的變奏

以不同物料及反傳統剪裁製作「新棉襖」，配襯芭蕾舞短紗裙，以 George Winston 鋼琴獨奏 Johann Pachelbel 於 1680-90 年間的創作，後世流傳至廣 *Canon in D* 作為背景音樂；以古典音樂行 show，於香港而言實屬首創（之前以港產廣東歌襯托亦新鮮）。

當時被邀請來港在香港時裝週任青年設計師比賽的日本一代宗師山本耀司（Yohji Yamamoto），光臨作為座上賓，對系列充滿興趣亦訂購了兩款。（1986）

Model：Qi Qi（琦琦）、Janet、Elsa Lo

54.55

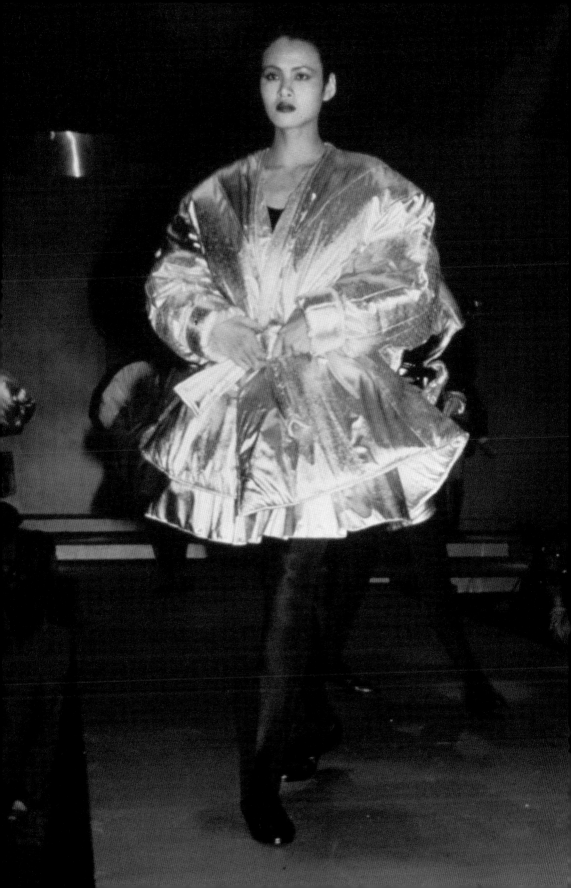

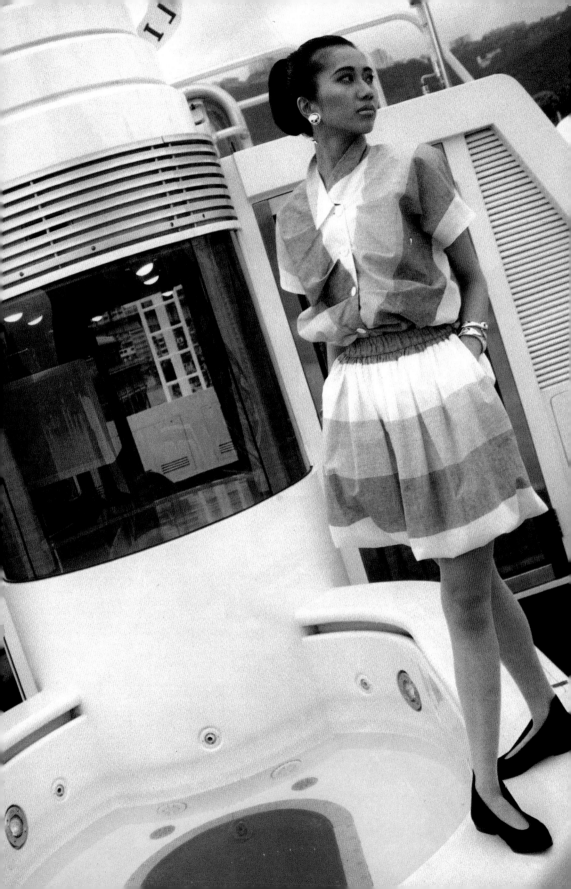

一度影響力頗重，現已停刊的中英對照港產時尚雜誌
STYLE 大篇幅報導，受芭蕾舞裙子啟發的短褲短裙系
列。（1986）
Model：Lisa Tsang

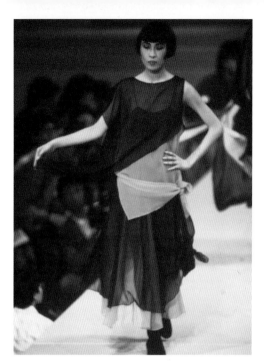

Layer 撞色的飄逸雪紡裙子，近年亦大流行。（1987）

Model：Vicky Ip、Grace Yu、Annemette Larsen

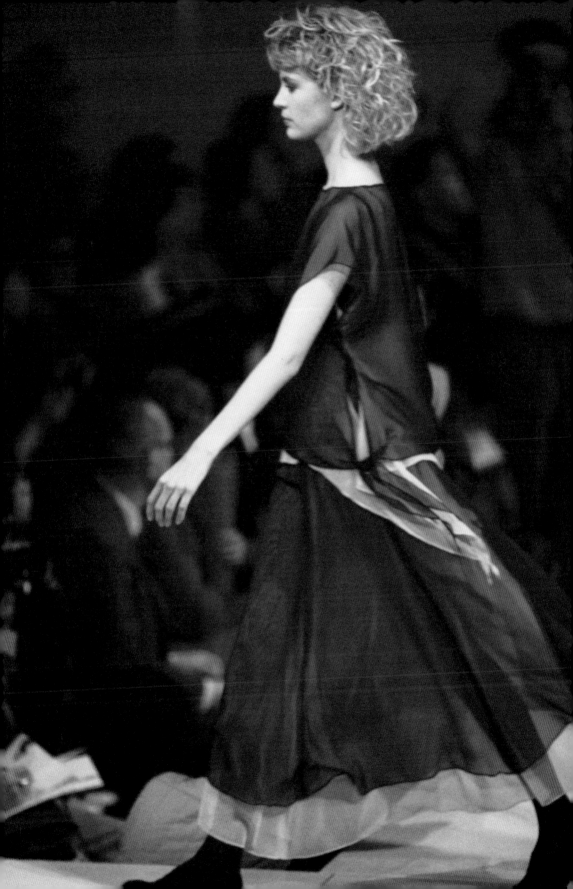

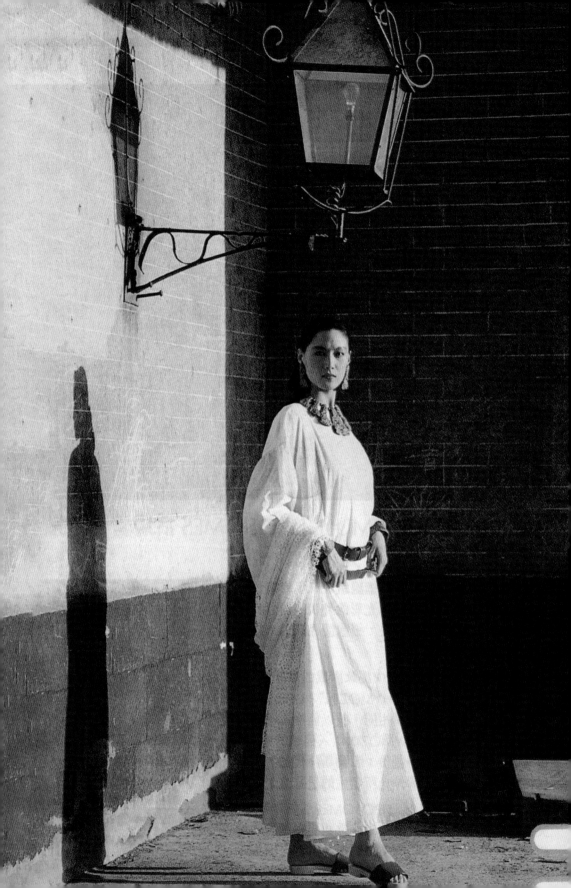

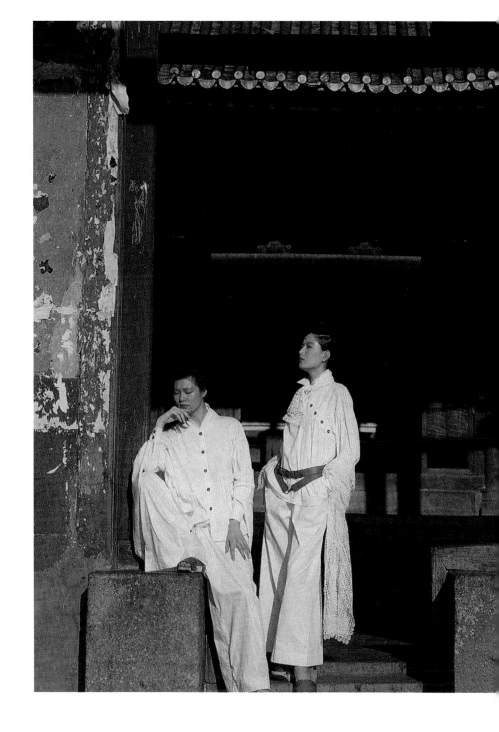

曾經影響東南亞華人市場，現已停刊的《姊妹》雜誌，
也曾於老家鄧氏宗祠，製作山東抽紗特輯。事後總編輯
施盈盈小姐提出抗議：太多讀者來電要求提供購買資
料⋯⋯！（1988）
Model：Dor Dor（多多，左）、Qi Qi（右）

ELLE

1989

HK$

沉醉
古藝術的
陳黃英瑜律師

一百年
胸圍正傳

美容專輯

當年 Ruth Du Cann 任職時裝總監，香港內地共用舊版 *Elle* 雜誌。來自英國倫敦，Ruth 經常介紹本地設計師作品，不單止內頁 Editorial，我的作品亦曾幾次作封面。今時今日一切廣告商業行頭，舊時時尚貼地風景不再。此封面衣服為初探山東抽紗的早期設計。（1989）

Model：Lucy Liu（左）、Mon Lam（中）、Dakki（瞿燕萍、右）

● 山東抽紗微觀。（1989）

(2)
(3)

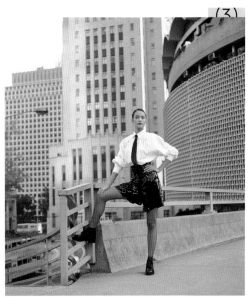

(1)-(3) ◉ 香港時裝週，山東抽紗「工農兵」系列發佈前的推廣
照。（1989）
Model：Janet

(1) ◉ 「工農兵」之「舞」。

(2) ◉ 「工農兵」之「農」。

(3) ◉ 「工農兵」之「兵」。

(1)
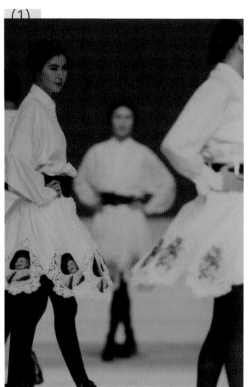

(2)
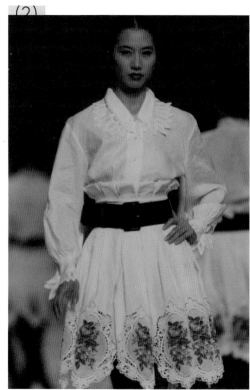

(1)-(2) ● 「工農兵」之「兵」。（1989）
　　　　　Model：Lisa（右）

　(3) ● 「工農兵」之「農」。（1989）
　　　　　Model：Serene（中）、Carroll（右）

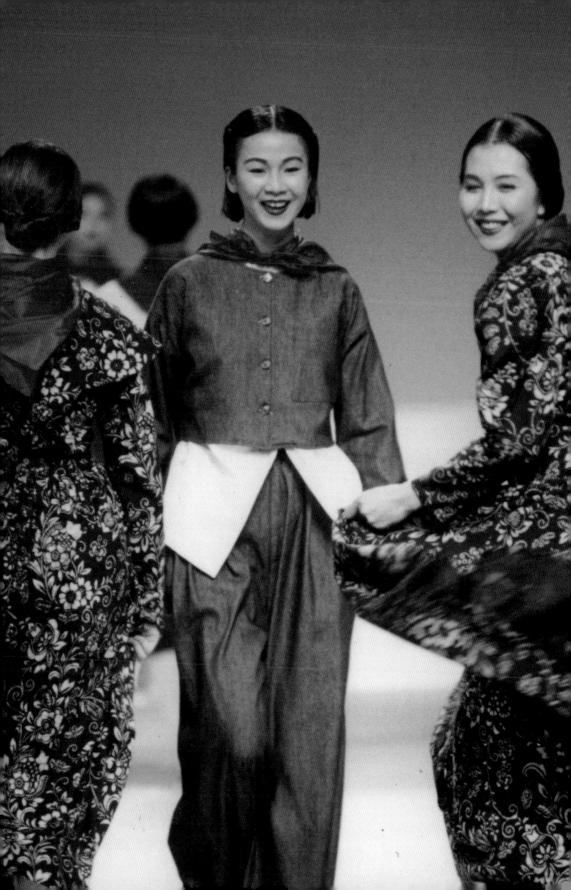

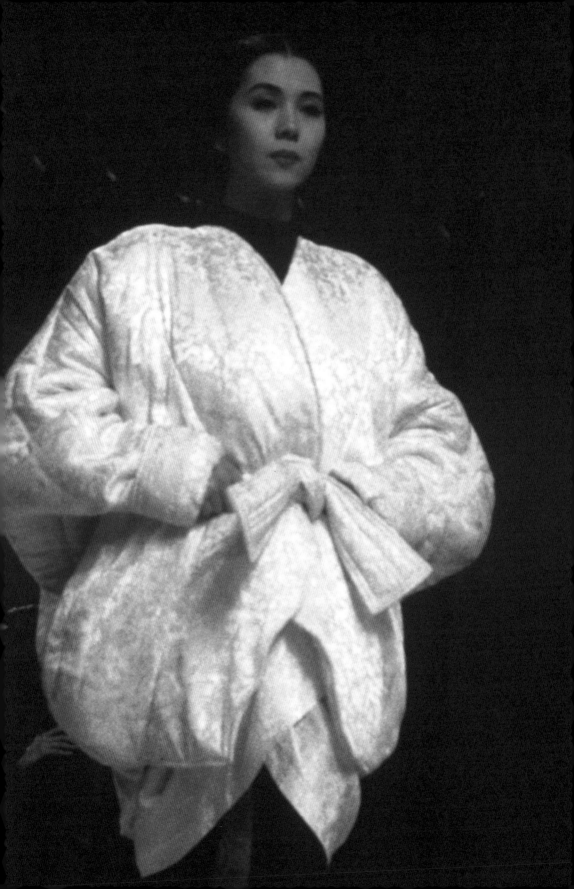

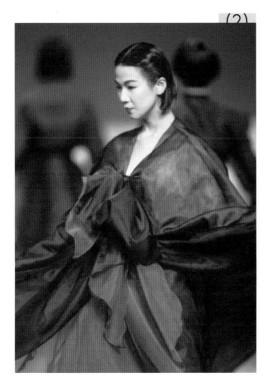

(1) ● 「工農兵」之「農」。（1989）
　　　Model：Carroll

(2)-(3) ● 「工農兵」之「舞」。（1989）
　　　　Model：Serene（左）

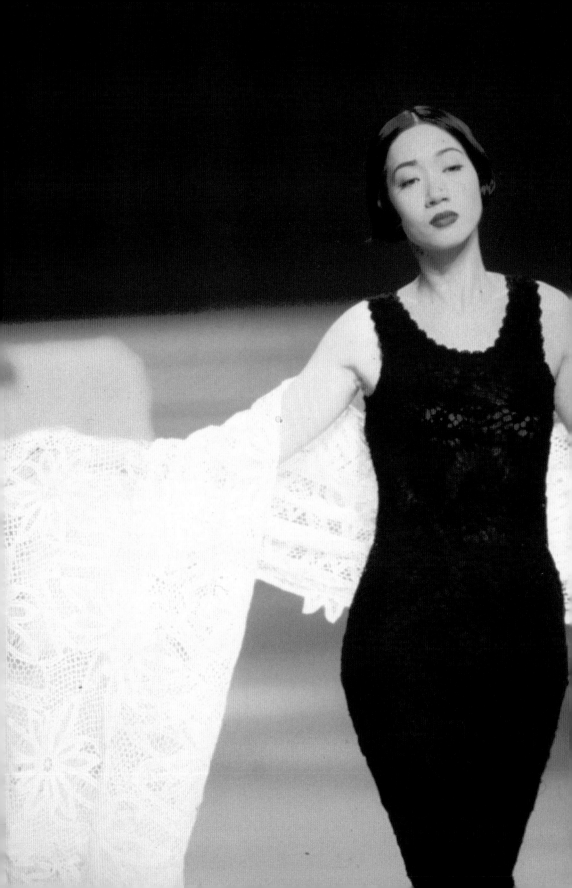

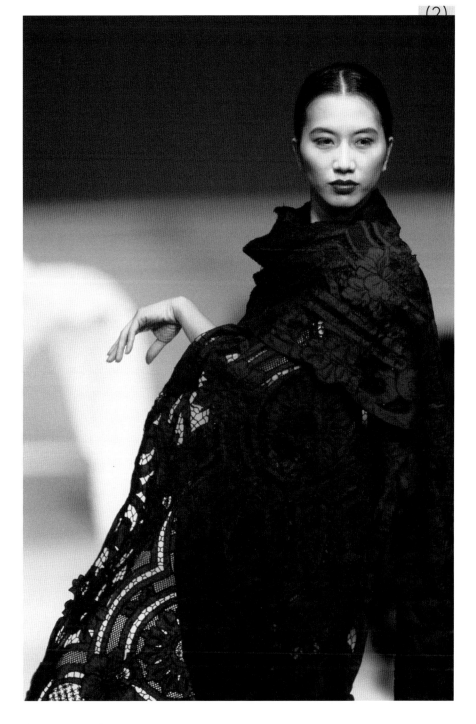

(1) ● 「工農兵」之「舞」。（1989）
　　　Model：Jacquline

(2) ● 「工農兵」之「舞」。（1989）
　　　Model：Lisa

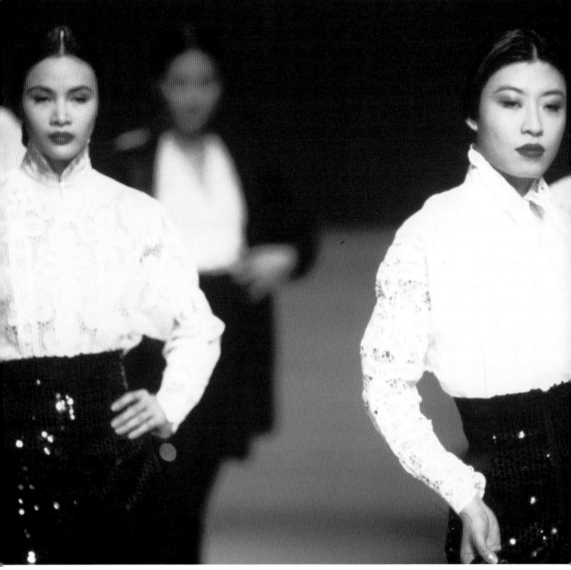

(1) 「工農兵」之「兵」。（1989）
Model：Janet（左）、Vicky（中）、Elaine（右）

(2) 「工農兵」之「兵」。（1989）
Model：Lousia

(3) 「工農兵」之「兵」。（1989）
Model：Moon

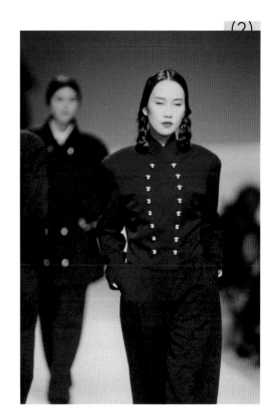

(2)

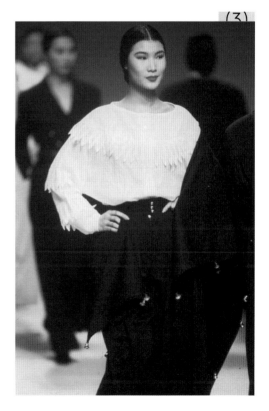

(3)

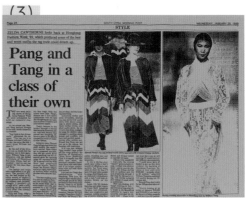

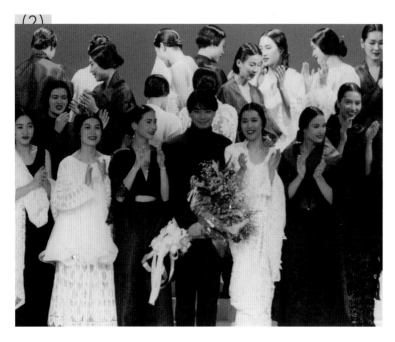

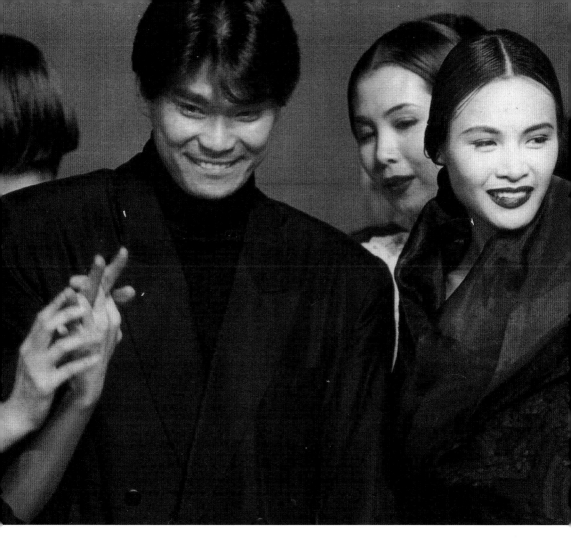

(1) ◉ 「工農兵」系列推出，引起社會不同程度的迴響，漫畫家
亦作出幽默回應。

(3) ◉ 《南華早報》的報導。

(4) ◉ 「工農兵」系列演出完畢謝幕。多年來，參與在港、內地、
海外 fashion show 及謝幕次數之多，相信同期香港同
行鮮能相比。唯此獨特片刻，抓緊片時心神，捕捉了一
抹甜絲絲的逝水年華，印象特別深刻。（1989）
Model：Carroll（右二）、Janet（右一）

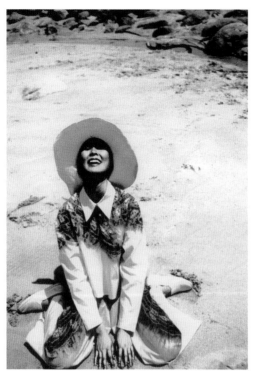
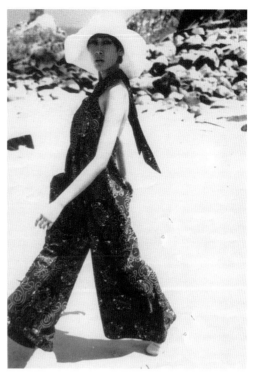

山東抽紗「工農兵」系列風風火火完結，相關人等意猶未盡，上海抽紗向外貿抽紗總公司要人，要求將我過檔到上海，設計原定在 1989 年秋天到紐約及米蘭展出的新系列，意思是設計比「工農兵」更超越的系列。

以江蘇南通民間蠟染製作藍白與長天一色，帶民族風味，另加抽紗工藝配合。設計首先在媒體鏡頭下出現。
（1989）

Model：Dakki

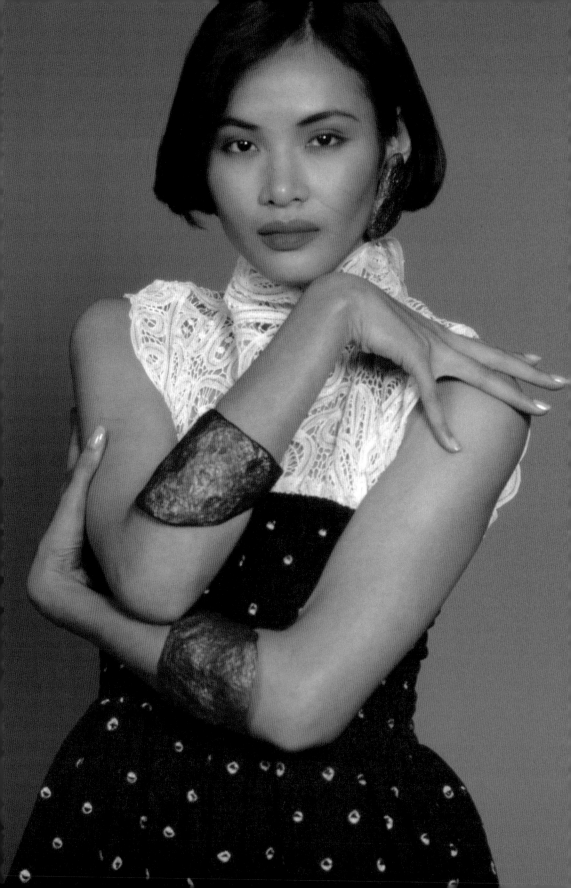

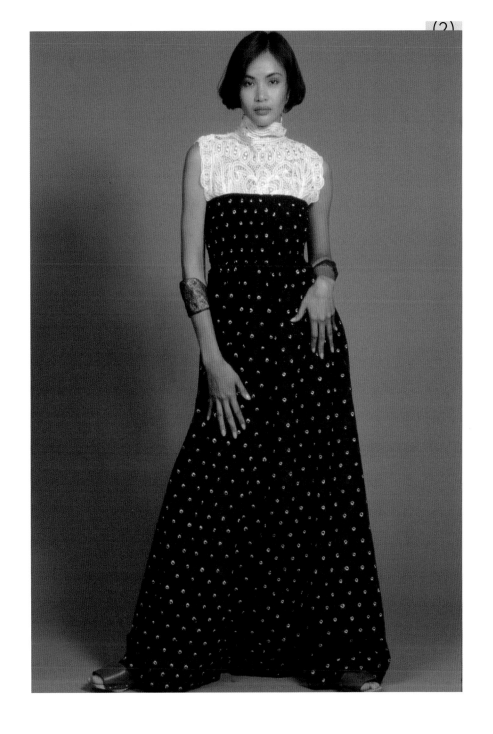

(1)-(4)　萬事俱備，為上海抽紗設計準備在秋天到紐約及米蘭展
示的系列逐步完成之際，分別在上海、周莊、香港拍攝
的推廣特輯已展開……一場社會運動，來自中國的一切
商業及文化活動在國際間被叫停，無奈！（1989）
Photo：Ken Law　Model：Janet

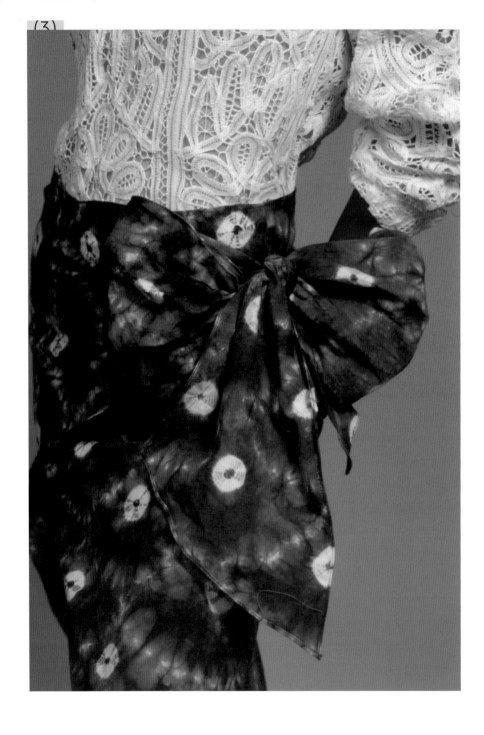

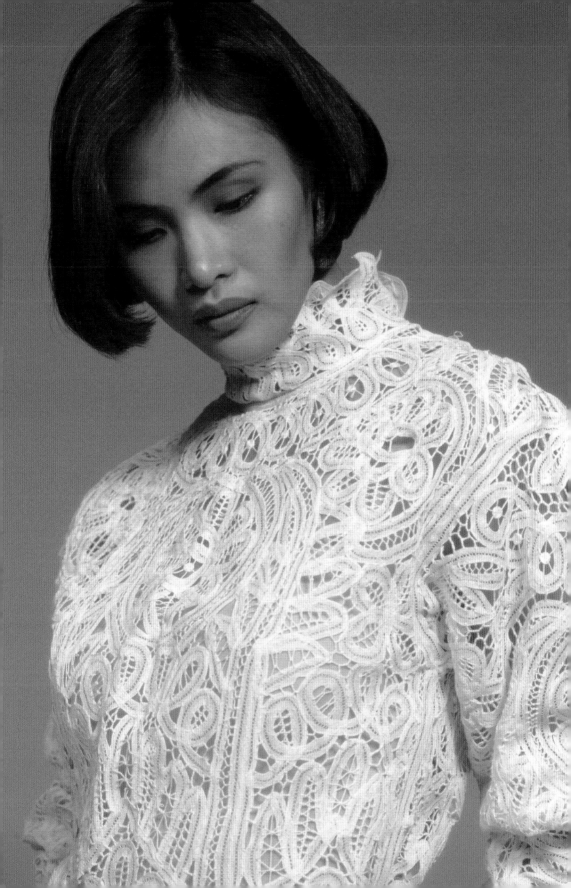

(1)-(7)

1989 年夏天之後……至 1992 年間，留在香港的時間相對減少，除了一等已八年，重回歐洲發展的計劃一推再推；三姐桂潔不幸患上胃癌，愛姐情切不斷回到倫敦探望。是以將設計方向重調，靠近原籍西班牙，皇室畫師家族成員，心靈導師 Mariano Fortuny（1871-1949），早年走遍遙遠國度：印度、阿富汗、埃及、摩洛哥等等，感受古代製作衣服技巧的重要壓密摺技術「Pleated Technique」，也從古希臘及古羅馬的雕塑，荷蘭畫家 Lawrence Alma-Tadema（1836-1912）筆下重組古羅馬人壓摺衣裳的靈感進行二次創作，重複遠古製作秘方，成為衣服歷史長河中，浪漫衣裳的首席代表，影響深遠。

一代現代舞之母鄧肯（Isadora Duncan）當年舞台上曾執意穿上 Fortuny 的設計。高級中國餐廳主理人 Mr Chow（Michael Chow）前妻，已故名模 Tina Chow，也是 Fortuny 作品私人珍藏之代表人物，並對其作品奉上無限敬意。

除了服裝，Fortuny 在舞台設計、繪畫、攝影、寫作、旅行方面，在那個年代都是先行者，一代宗師。他的身份讓我認識「Renaissance Man」文藝復興人的意思，對他無盡敬仰。自此將自己更變，只想將信念讓浮生過得更有趣味，更有意義；幾乎每年必遊意大利，重要一站威尼斯，靠近大運河的 Palazzo Fortuny 博物館，他的故居及創作工作室。

80 年代末，90 年代初，日本一代宗師三宅一生（Issey Miyake）亦重點投入壓摺衣裳，創作了現代機械技巧與東方傳統摺紙工藝衍

(2)

(3)

生的系列。之後推出價格較大眾化的副線 Pleats Please。設計學院期間，自時裝繪圖及歷史老師 Myra Cowell 獲得 Guillermo De Osma 巨著《Mariano Fortuny》；老師看我筆下完整的直線，聯想到 Fortuny 的壓摺衣裳，開啟了我對 Fortuny 的認識。自此搜集更多有關資料，探望其出生地西班牙南部摩爾人前首都 Granada，以及離世的威尼斯 Palazzo Fortuny。

有人背後指責我抄襲三宅大師，曾喝止：不要弄錯，說我追隨 Fortuny 定當心悅誠服！

另附加：如想用心寫好時裝，敬請讀好時裝歷史，認識時裝長河當中一顆光亮明星—— Fortuny！

前香港 Elle 時裝編輯 Ruth Du Cann 為我解圍，特別拍下特輯，公告天下：「Fortuny 用絲綢製作了衣服，以獨門秘笈製成壓摺衣裳。Issey Miyake 以現代人造纖維製成衣服，在精準計算下，以摺紙技巧摺疊，以高溫壓成。William Tang 喜歡用輕盈雪紡或柯根紗先壓摺，然後將壓摺布料放到模型公仔，扭成衣服形狀。

他們三人，像世上以百計、以千計喜用壓摺技巧的設計師一樣，以自己方式，製作稱心壓摺衣服，這是一種流傳千百年，在不同國度，同時出現的技巧，雖非一模一樣，但那壓、那摺，全皆異曲同工，賦予布料生命及活力。」（1989）

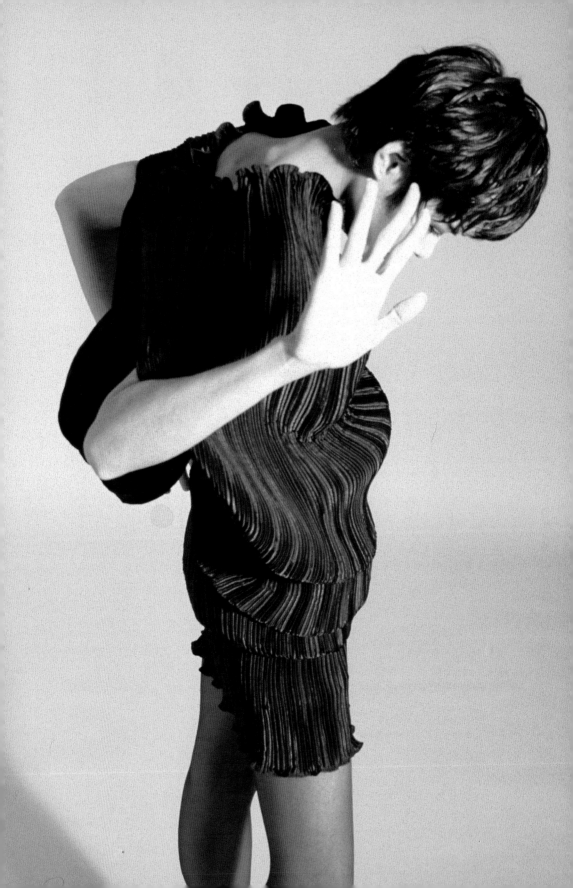

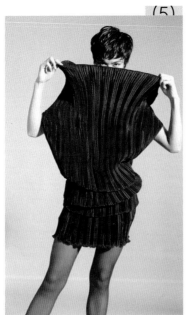

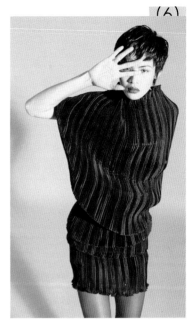

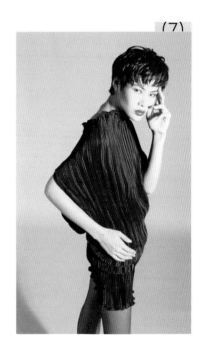

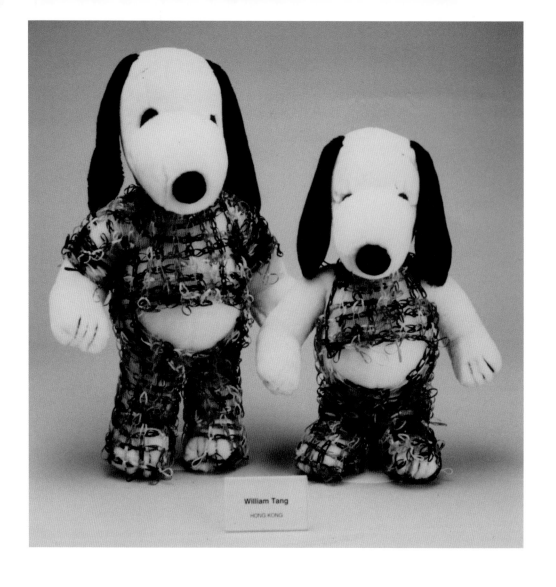

William Tang
HONG KONG

● Snoopy 徵集世上不同設計師設計的 Snoopy fashion，
體驗各地不同文化對童裝的演繹。我用童年玩意，既簡
約卻變化多端，且所費無幾的遊戲橡筋繩結構，製成一
雙小人裝，爾後更發展成 catwalk 亮點，成為《南華早
報》的頭條新聞亮點。（1990）
Model：Dakki

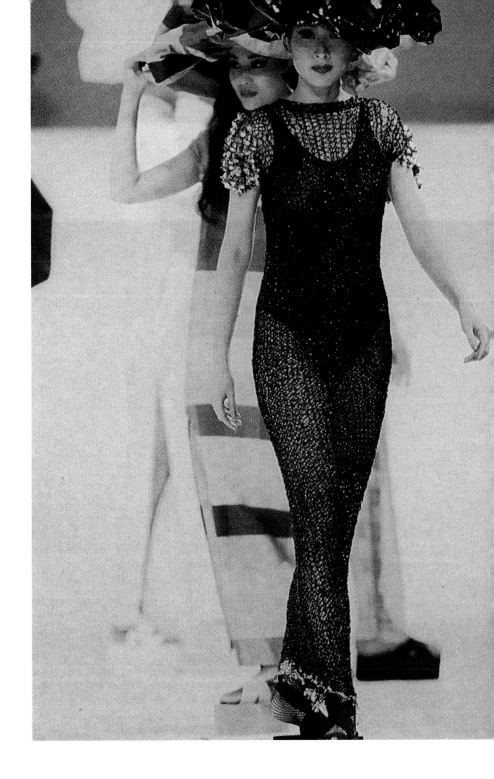

1991-
2000

PART
THREE

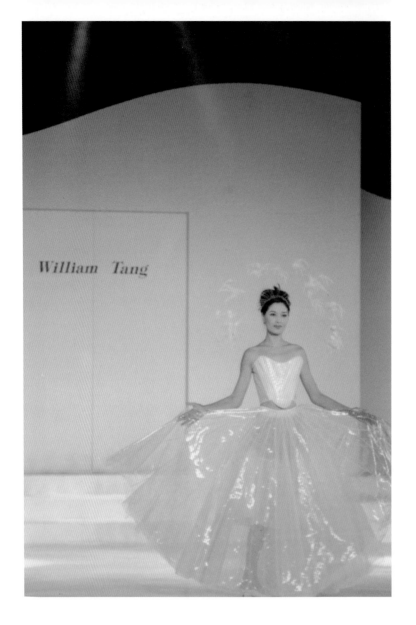

● **香港時裝週**

無論山東還是上海抽紗,特定原料為設計鎖定落腳點;
1989 之後數年,社會情緒、三姐病情與自己何去何從
的問題一直困擾,設計風格出現亂象,大型晚裝與前衛
便服同時共處,雖則媒體仍舊支持,卻是不願回顧的階
段。(1991)
Model:Qi Qi

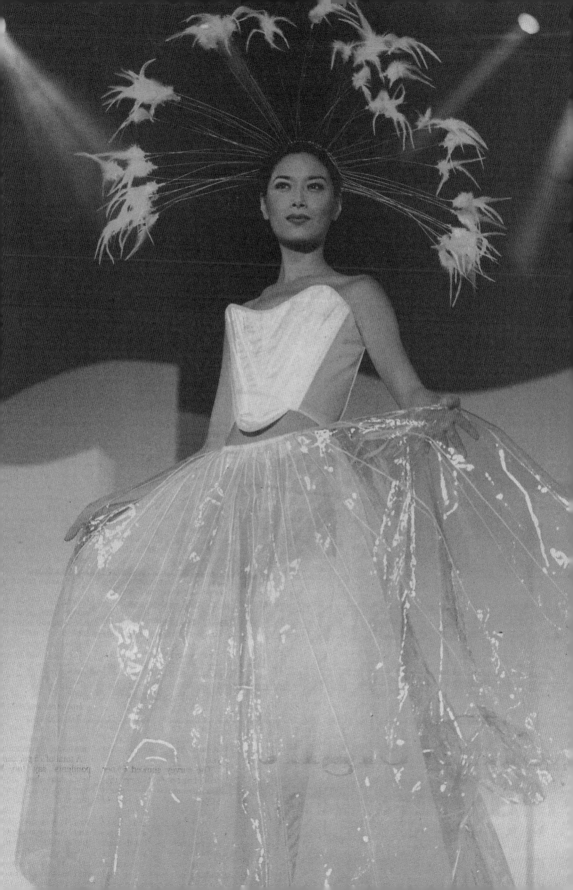

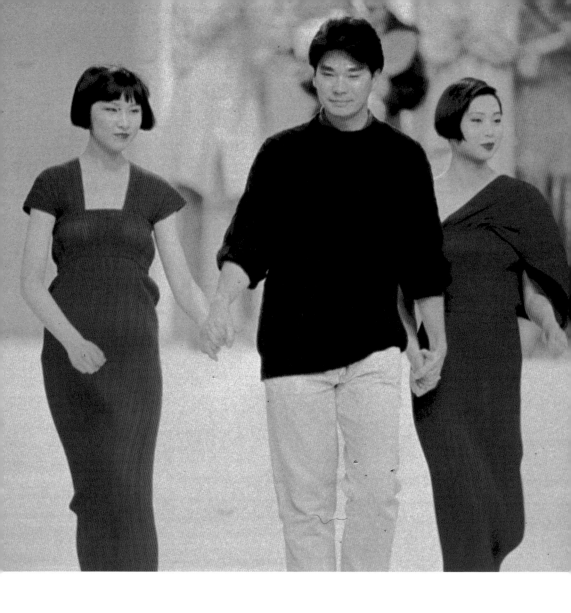

(1)-(5)　●　分別在香港及吉隆坡舉行的香港時裝推廣,每當設計靈感或情緒生繭,Fortuny Pleats 便會滲入重臨,在壓摺布料沉醉舞弄間,又是一條好漢。(1992)

Model：Carroll、Jacquline、Janet、Kandi

(2)

(3)

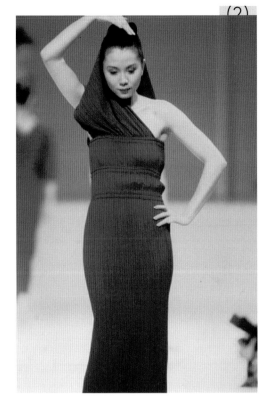

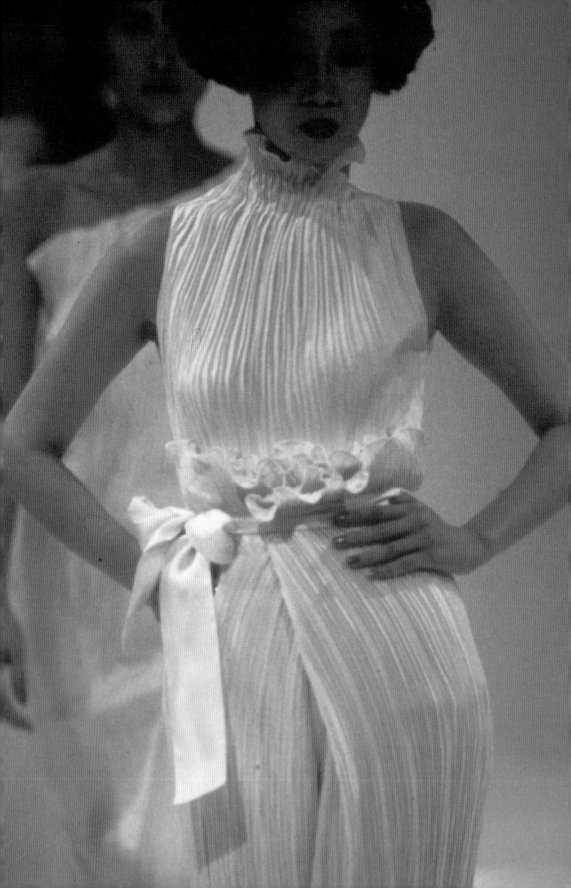

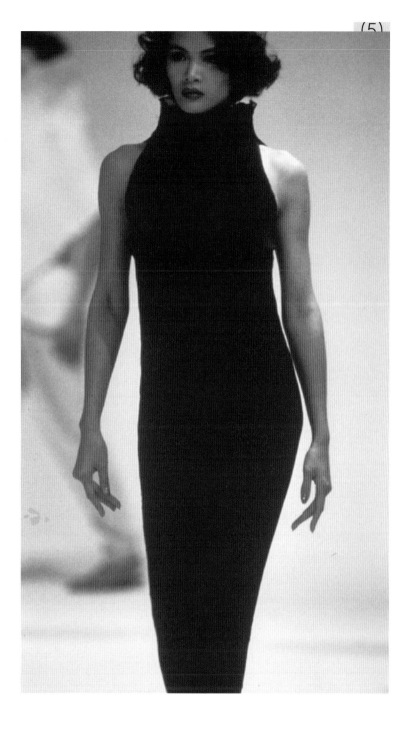

(4) ● Model：Jacquline

(5) ● Model：Janet

(1) - (3)

當年國際時裝界興起超級名模（Supermodel），方興未艾。我們也有一群素質頗高的港模。

獲發展商邀請製作水洗、砂洗絲綢系列，屬意走年輕路線，不欲跟一般人眼中絲綢屬長者專用物料。隨貿易發展局前往韓國與「現代」集團合作推廣而拍下的照片，當時合作至密切為紅遍亞太區兩位港模：馬詩慧與翟燕萍。

曾跟隨 HKTDC 遊走歐亞兩洲推廣宣傳，所到之處頗受歡迎，當年韓國人對港劇港產品趨之若鶩，韓港雙方躊躇滿志，尤其香港多年衝鋒陷陣所向所作必定成功，卻迎來韓國人偏執的民族情緒，認為「現代」倒戈相向不愛國，並在其店外示威生事，實為時裝旅程中的一趟奇遇。（1992）

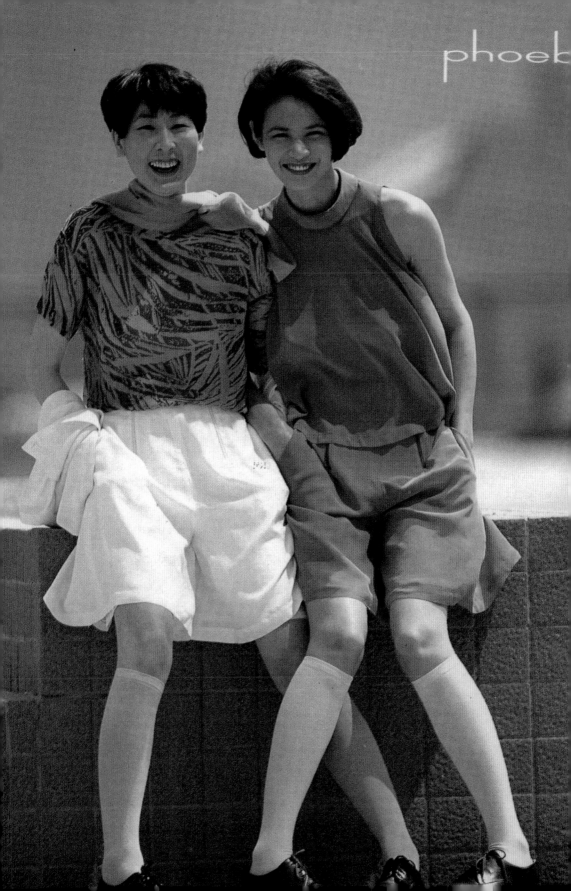

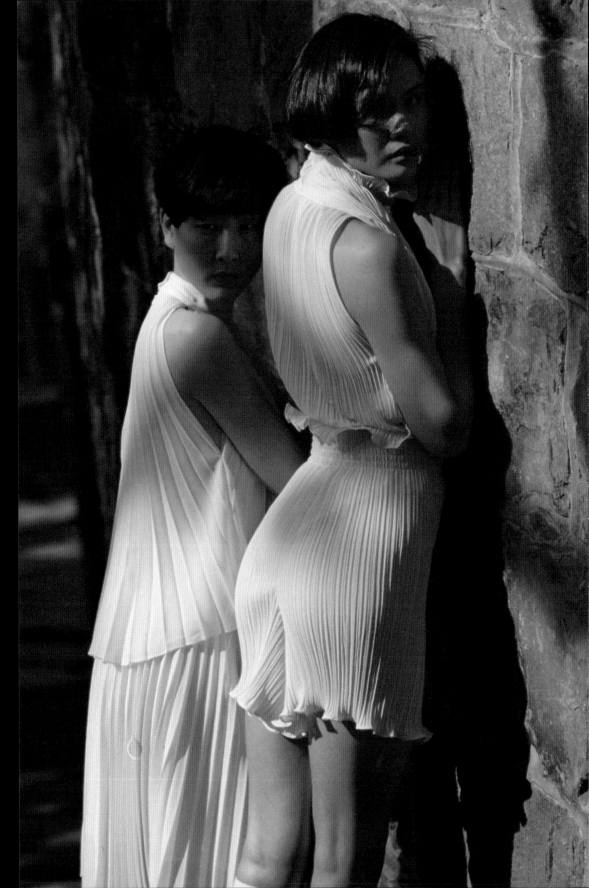

(1)

(2)

(1)-(10) ● 1992 年還是 1993 年系列眾説紛紜，被邀於日本名店西
武（SEIBU）在港開設的大型分店上架，落戶金鐘太古廣
場設計廊。媒體朋友唐嘉碧（Cally Tong）訪問，找來年
輕攝影師 Eric Tai 操刀，以在下當年工作室及居所中上
環背後古樸里弄作背景，留下我在市區居住及工作多年
的一頁窩心風景。

照片早已四散，猶幸 Eric 的攝影棚裡找到底片，感恩不
盡。（1992）
Photo：Eric Tai　Model：Dominique

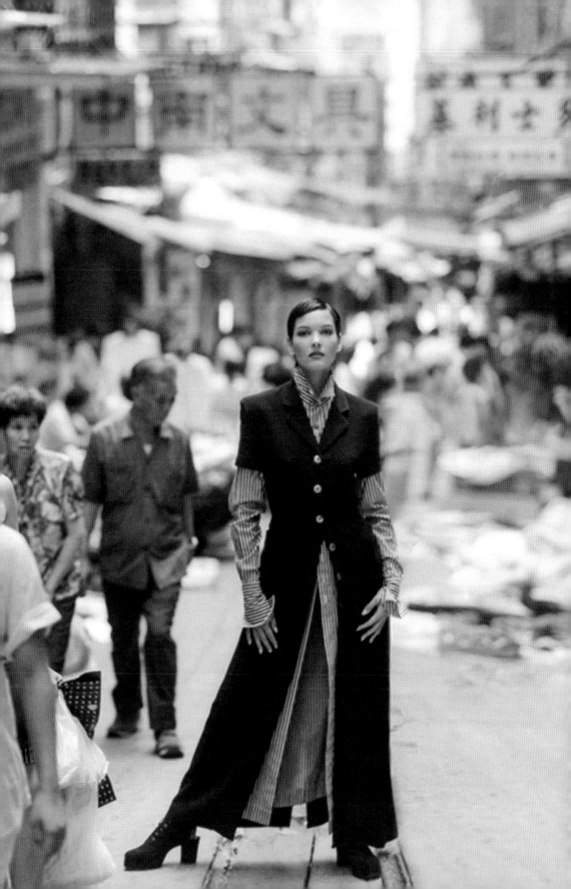

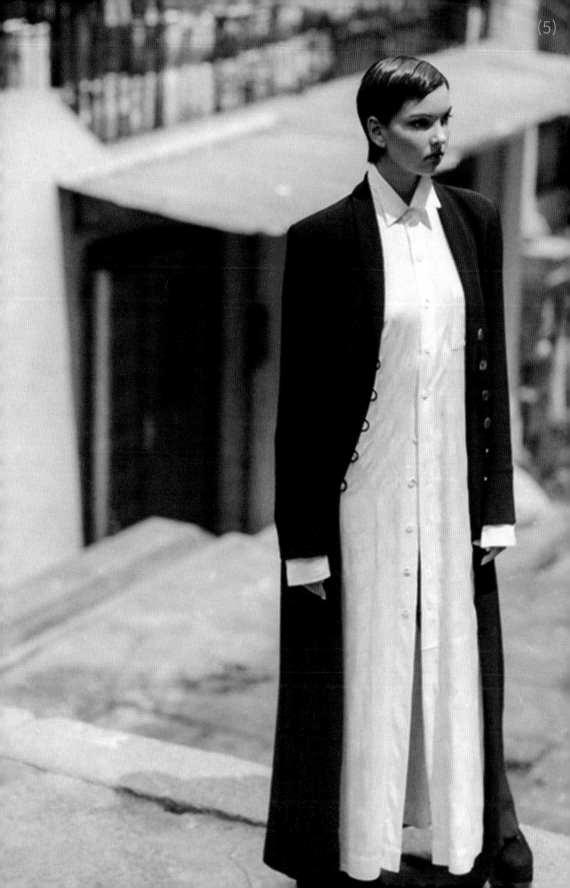

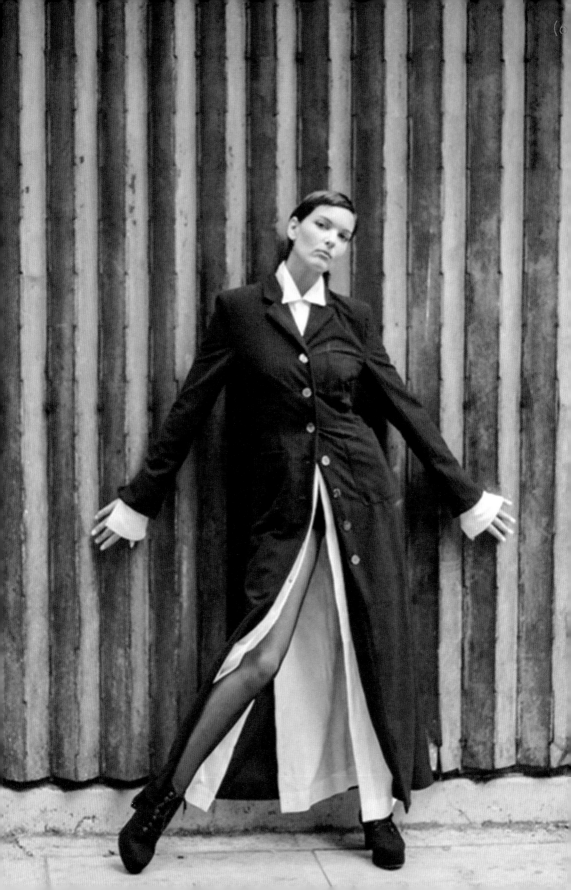

(8)

(9)

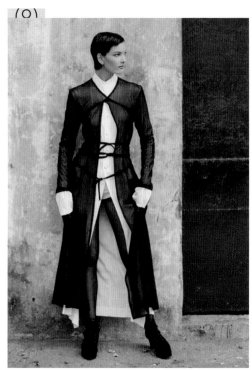

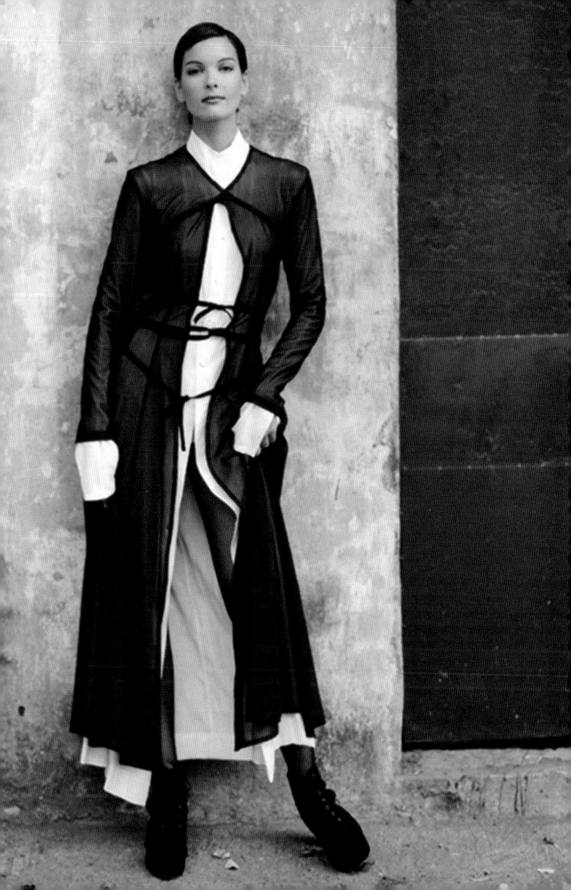

L. 2, 1992 COMPLIMENTARY COPY

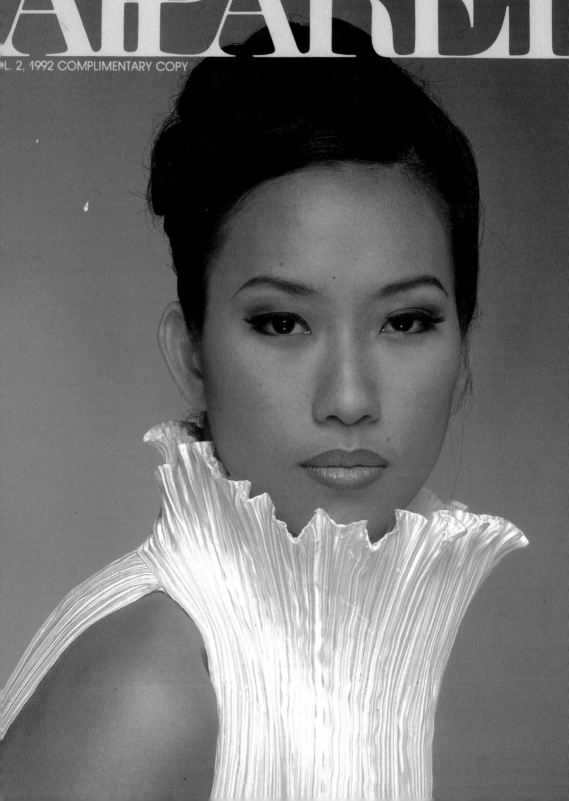

(1) ❀ 香港貿易發展局時裝官方刊物 *APPAREL* 封面。(1992)
Model：Lousia

(2) ❀ 同一套 Fortuny Pleated 壓摺衣裳，穿在法國摯友
Carole de Vallois 身上，陪同出席 90 年代初，HKTDC
在巴黎歌劇院舉辦的時裝推廣晚會。

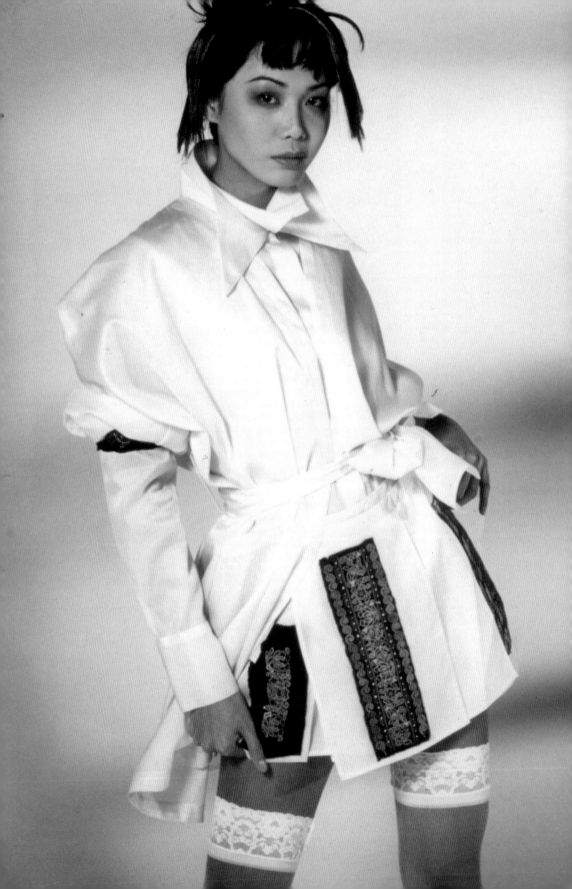

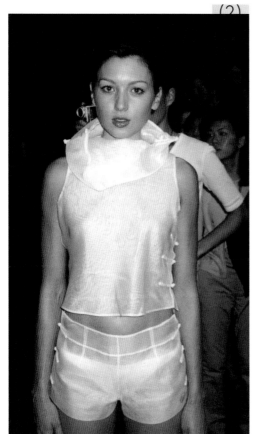
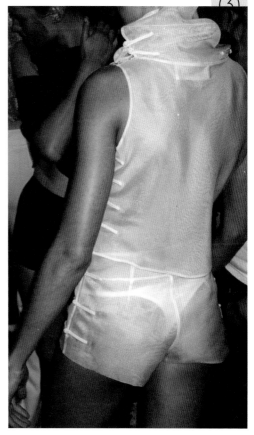

(1) ● 參加北京的 CHIC 中國時裝週，以純絲 Organza 配合
　　　雲南貴州少數民族傳統刺繡，製作現代感較重的新組
　　　合。（1993）
　　　Model：Jesse

(2)-(3) ● 澳洲悉尼的 Sydney Fashion Week， 以 全 白
　　　Organza 配合中國服裝細節，裁製名為「China
　　　Doll」系列。（1995）

(1)

(1)-(9)

前往巴黎演出，以紅銅網製作外衣，內襯白色長恤衫及黑色網裙，更套上報紙製作的裡裙。背景音樂：*Think of Me*（所屬專輯 *The Phantom of the Opera*）。

當時工作室位於中上環之間鴨巴甸街，時尚潮店仍未發展到蘇豪區、歌賦街、威靈頓街西，最為人熟悉為九記牛腩麵、蓮香樓、勝香園大牌檔……。繁華鬧市背後，具街坊情懷傳統店子，仍具生存空間，更賦予不少創作靈感，令我得著不少意想不到的設計點子。

在威靈頓街某五金舖，偶遇約港幣 12 元一碼紅銅網。喜其柔軟度兼可剪裁縫製，成品效果讓觀眾及媒體驚喜讚嘆不絕！（1993）

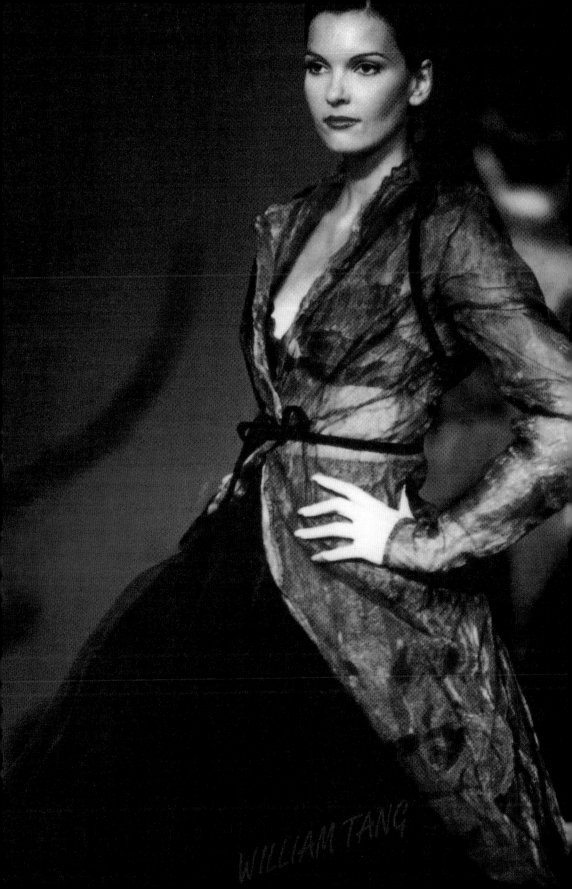

WILLIAM TANG

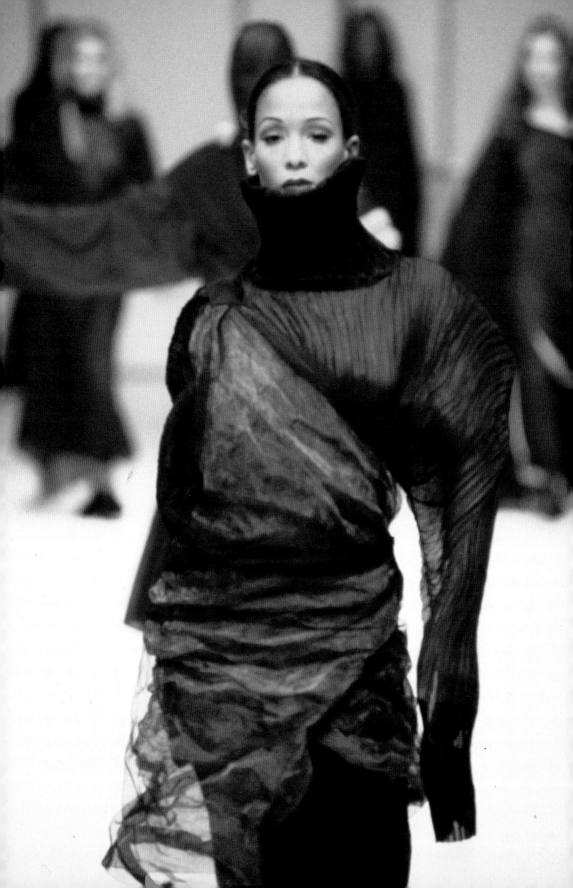

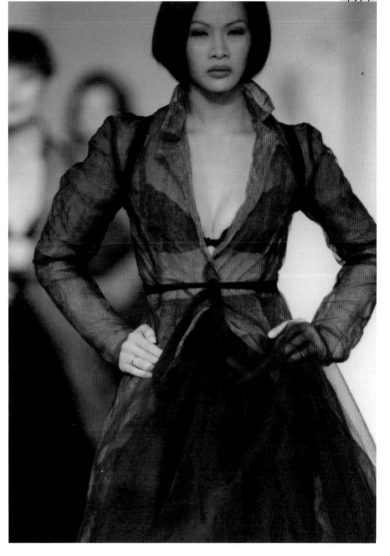

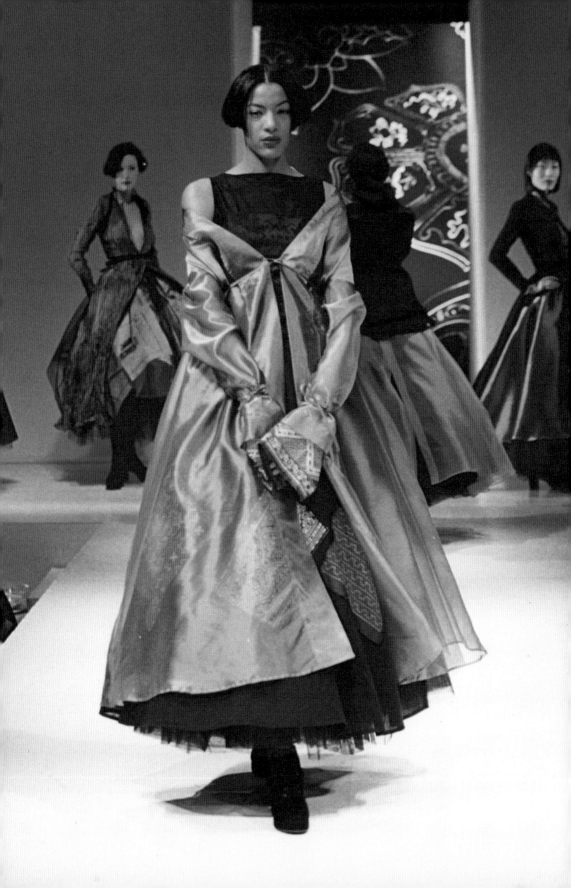

(6)

Transparentes überm Zeitungs-Rock

Hongkongs Mode-Designer stellten sich auf Pariser Laufstegen zur Schau. Viel Applaus gab's für William Tangs Kombination aus transparentem Kleid über einem Rock, der wie eine Zeitung bedruckt ist. Foto: ap

(7)

(8)

(1) ● Model : Jessie (2) ● Model : Dominique

(4) ● Model : Janet (6) ● Model : Patricia

(8) ● Model : Wanda Yung

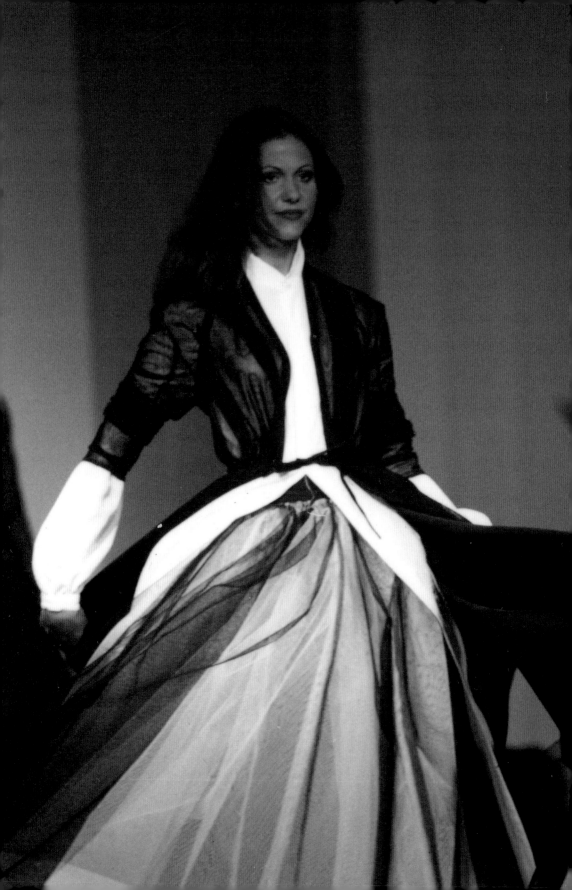

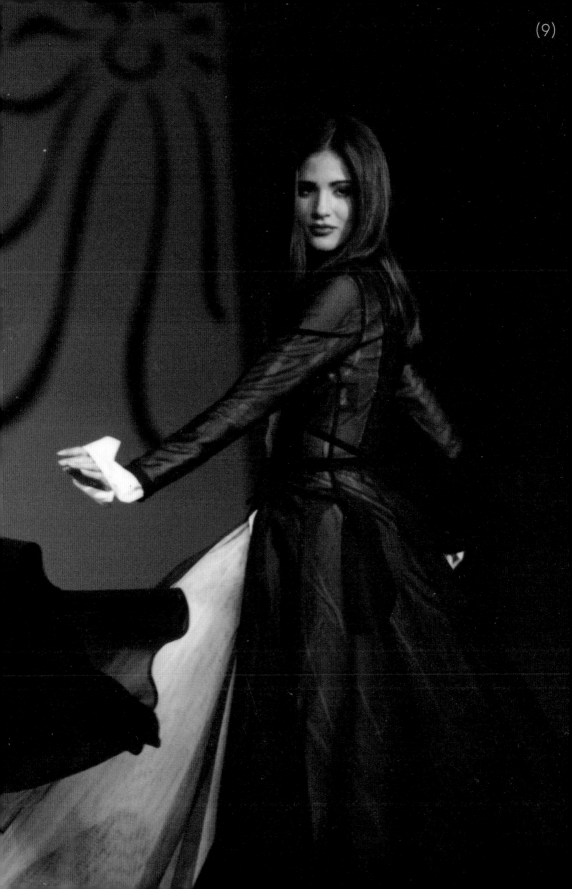

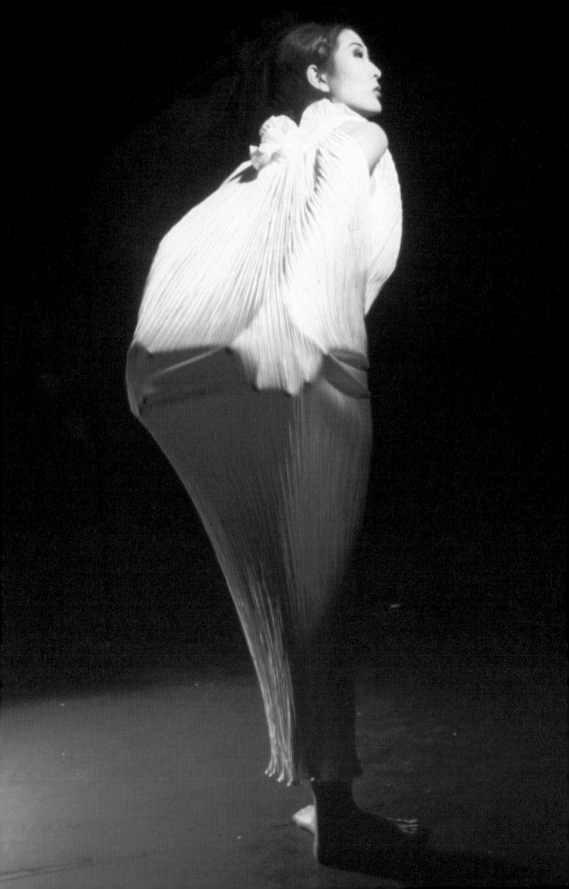

(2)

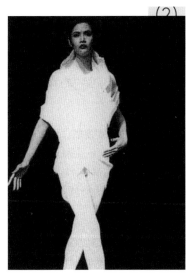

(3)

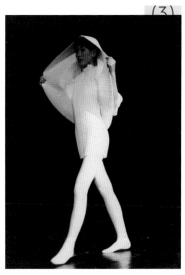

(4)

(1)-(3) 前 97 移民為主題，1992 年破天荒將一貫時裝表演慣見
場地轉移，1995 年繼續在藝穗會編排小劇場形式服裝展
示，模特兒與舞蹈家帶出不一樣的時裝表演。（1995）
Model：Dakki

(4) 藝穗會「感懷香港」。
Model：Janet（左一）、Dakki（右二）、Qi Qi（右一）
Dancer：梅卓燕

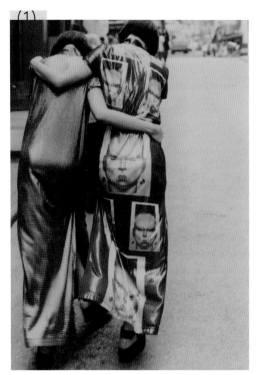

(1)-(3) 　為皇冠出版社出版散文結集《一個人走在日港月出的路
　　　　上》。《號外》特別情商美術指導關本良操刀,在圍繞我
　　　　至熟悉的蘭桂坊、德己立街、荷李活道拍攝。(1995)
　　　　Photo:關本良　Model:梁美齡、黃美蘭(阿四)

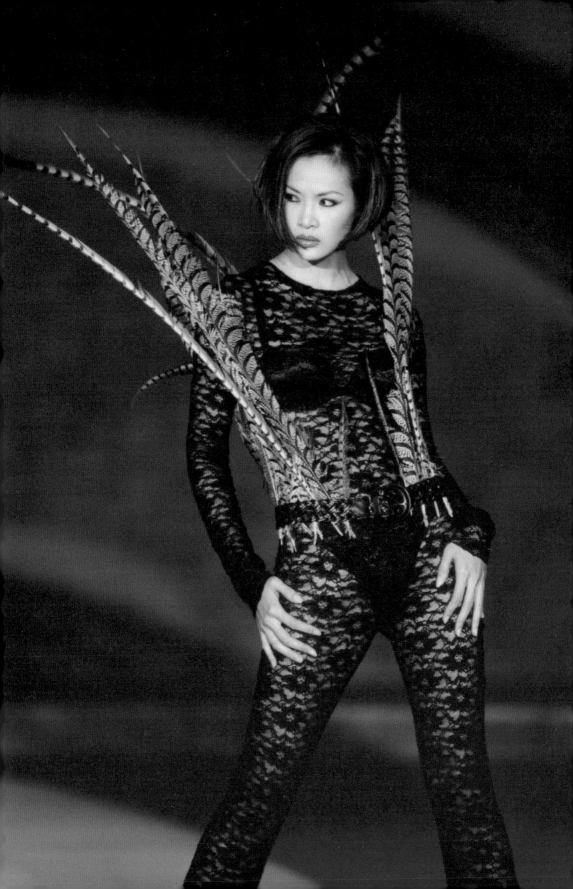

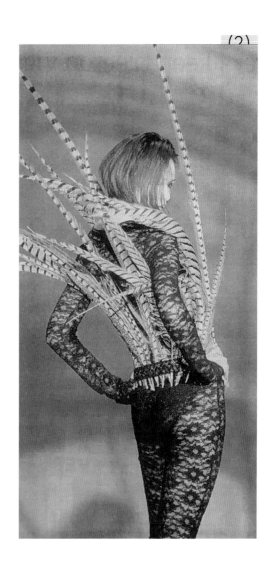

(1) ⬧ 馬詩慧身上所穿乃 1995 年已開始普遍應用的彈性蕾絲，
加上插滿雉雞毛的腰飾，在天橋上確實霸氣飄揚。
Model：Janet

(2) ⬧ 倫敦的外甥女 Natasha、三姐的長女給我寄上的剪
報，那是學校老師特別為她留下，轉贈予我：英國
INDEPENDENT 報紙的頭條新聞……重點當然不是我，
而是香港；回歸前受到國際媒體關注一切有關香港的事
物，卻剛巧選中我的作品。（1996）

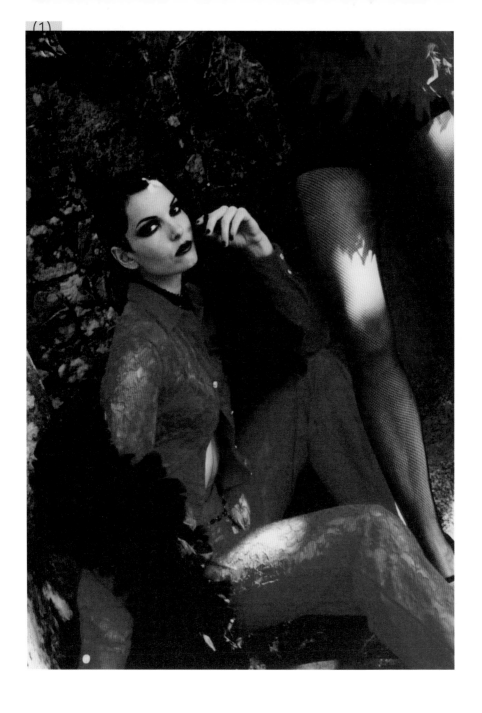

(1)-(2) ● 彈性蕾絲系列之延續。模特兒是來自澳洲悉尼的
Dominique，回歸前後，合作頗多。（1996）

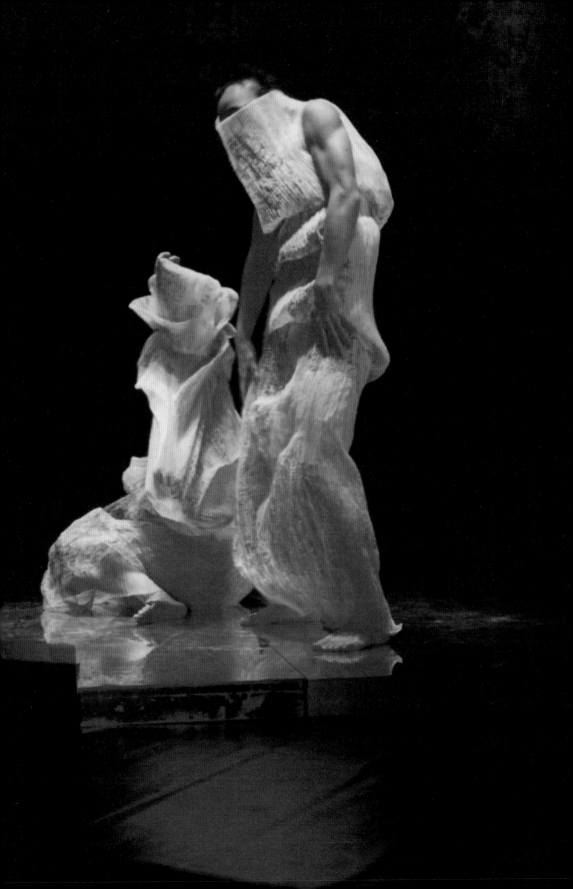

Tacheles, Berlin

Tacheles 位於原東柏林，本為猶太富商擁有，是當年德國乃至中、東歐至宏偉的百貨公司，後被蓋世太保徵用作納稅黨部。1945 年 4 月 19 日晚上，蘇聯空軍狂炸柏林「慶祝」希特拉 4 月 20 日生日。十天後，希特拉與情婦雙雙吞彈自殺身亡。Tacheles 在空襲中被燒燬近半，另外戰後東德及東柏林奉行社會主義，經濟艱難。1989 年柏林圍牆倒下，數年之後，1996 年城市當代舞蹈團、已故好友詩人／文學家／教授也斯（梁秉鈞）、舞踏家梅卓燕、藝評家劉健威……等等及在下被邀前往彼間，參與「香港文化藝術節」，以香港回歸對照東西德 Reunification，有幸親睹、見證東德數十年無半分發展，破落不堪。Tacheles 為一群藝術工作者進駐，發展成另類藝術展覽及活動中心，中文譯作「廢宮」，演出場地曾被火燒過，牆壁黑漆，照明燈奇缺，卻造就意料之外的一流演出場地。

離開香港赴德之前大概一個月，走遍港九新界各區，意圖拍民生幻燈片增加香港感覺予時裝演出場地添氣氛。之後審視，超過一半皆逃不過塗鴉數十載老人曾灶財的墨寶；在香港各區以墨汁重複書寫他們曾家本為九龍土地主人，如非英女皇將產業強搶，他的身份理應為「九龍皇帝」。

舊時在新蒲崗長江製衣集團上班，剛好貼近「九皇上班」地段黃大仙，常擦身而過，偶爾打個招呼。當時碰巧 Canon 推出最新型號影印機，照片影像可直接印上布料，邀我試用，隨便將九龍皇帝墨寶照片印上半透明 Organza，見效果不差，隨後以心愛壓摺技巧將之摺疊，不容一刻浪費，連夜製作十數套衣服小系列，與之前已準備好的衣服拼湊成為新系列，帶到柏林應用。（1996）
Model：梅卓燕及城市當代舞蹈團（CCDC）成員

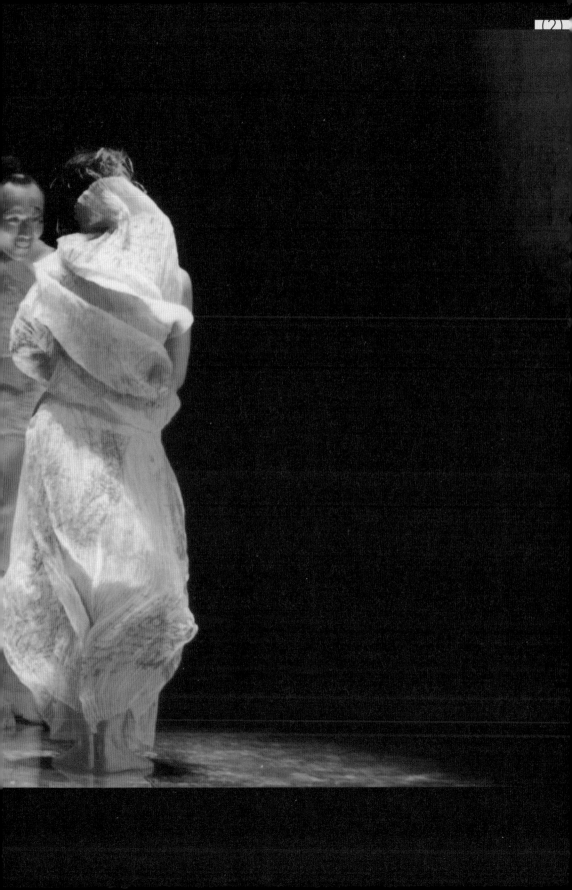

1996 年深秋柏林，以 Canon 影印機將街頭拍下「九龍皇帝」曾灶財塗鴉「墨寶」印在柯根紗布料然後壓摺成衣，也以宣紙效果的化學紙作原料，以潑墨手法上色，製成演出服裝。

位於原東柏林，地下文化藝術中心 Tacheles（廢宮），演出場地及設備嚴重不足，燈光尤甚。大會準備的模特兒費用只夠僱用兩名非常不合格的初入職者。

不若重新審視能挪用的人力與資源：燈光只有正常的 20%；放棄模特兒？跟梅卓燕商量⋯⋯

1985 年，李碧華為香港舞蹈團編寫舞劇《搜神》，四部曲請來四位編舞家及四位服裝設計師分擔，相對，我是新人，由總策劃發板，全為興趣，他們派什麼我做什麼。竟然配搭前輩舞蹈家趙蘭心老師編的壓軸部分《射日》（趙蘭心，資深舞蹈家，在我們童年時代，服務無綫電視舞蹈組，與黎海寧、施露華、領隊梅絲麗等等豐富了我們童稚的舞蹈視線與文化角度），主角為當時剛冒起的舞蹈員梅卓燕，舞團原有一線主角甄梅，故卓燕獲派小名「小梅」。自此我們建立在舞台上及友儕間頗深厚關係，也曾多次 crossover 舞蹈與服裝，由心敬佩的 Muse。

1996 年深秋，小梅剛剛從紐約作客席舞者歸來，研習即興 Improvisation 舞技；立馬決定齊習 CCDC 一眾舞員隨隊到柏林，以即興形式由他們任模特兒，隨他們意願自選舞步展現我的設計。即興到什麼程度？小梅本來已準備好獨舞首本《水銀瀉》，帶備充裕「廚房錫紙」，讓我用了好些份額，佈置一個銀色反光小舞台，將所有原本不足的燈光集中挪到舞台上面，置至靠近觀眾中心的一角，將所有錫紙置燈光之下，做成一堆光雲。沒有排練，沒試穿衣服，甚至音樂的選擇與次序安排也只有負責同事及我洞悉。舞者 / 模特兒女孩穿長肉色緊身衣，男孩則非常簡約只穿肉色 T-Back。人數不多的舞者 / 模特兒們，排列展廳一角，在下一身黑衣猶如隱形也站立一旁，為他們即場換上衣服。

音樂徐徐冒起，舞者按心意演繹，以燈下銀色錫紙小舞台為中心，當看到下一位舞者站到台前另一邊，意即 time's up，需回來換下一套衣服。如流水行雲、小馬奔騰、即興群舞⋯⋯讓觀眾在謝幕時不停拍掌十分鐘；任誰人都估計不來的結果。

演出完畢，被邀 encore 重演，甚至移師到德國其他劇場再演⋯⋯一年後，我們以類同形式在西南部時裝重鎮 Düsseldorf 湖光山色郊野博物館 Insel Hombroich，以更開放形式演出另一套重新製作的新衣系列，相距不過一年，1997 年 1 月推出的系列「九龍皇帝」（ "King of Kowloon"）已傳遍世界，吸引觀眾以倍數計算。

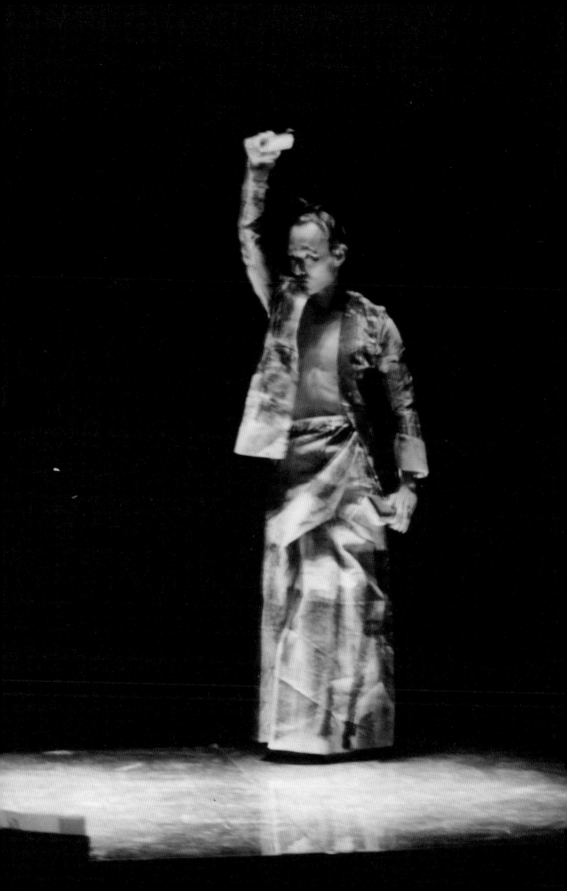

(1)-(2)

1月香港時裝週，系列名稱「九龍皇帝 King of Kowloon」，壓軸衣裳「一匹布咁長」。

柏林歸來只餘一個多月便是1月中的香港時裝週，感覺與九龍皇帝衣緣未完，決定將原本已弄好的系列放棄，從頭再做以曾灶財先生筆跡，重組香港回歸之前最後一個時裝週。大多數設計師將重點放到中英傳統元素互動。在下以皇帝墨寶作重點，並畫龍點睛，尤其壓軸登場一組，必須解剖我的心情、設計的元神。

最後完整一匹既輕且薄 Organza 已印好「皇帝墨寶」圖案、壓好摺痕條子，放在版房一角侍候，只等靈感發落！

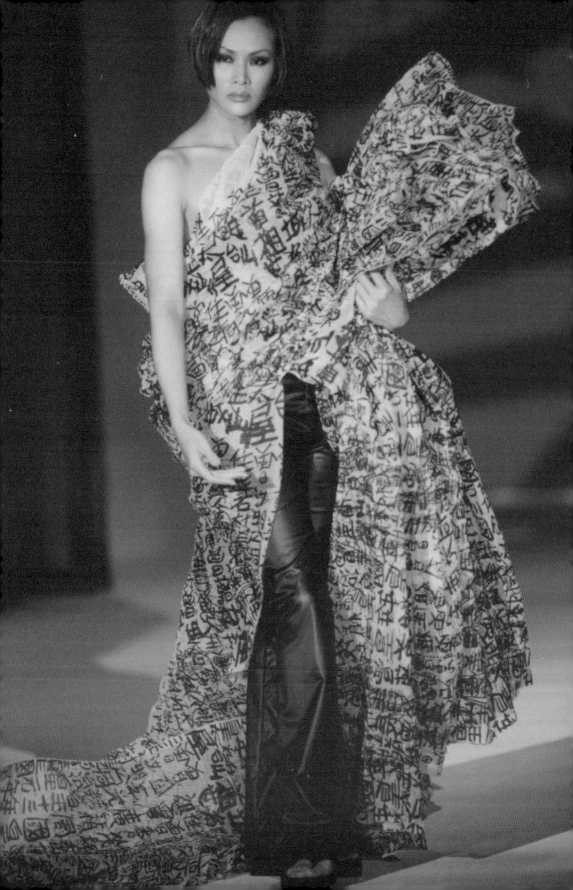

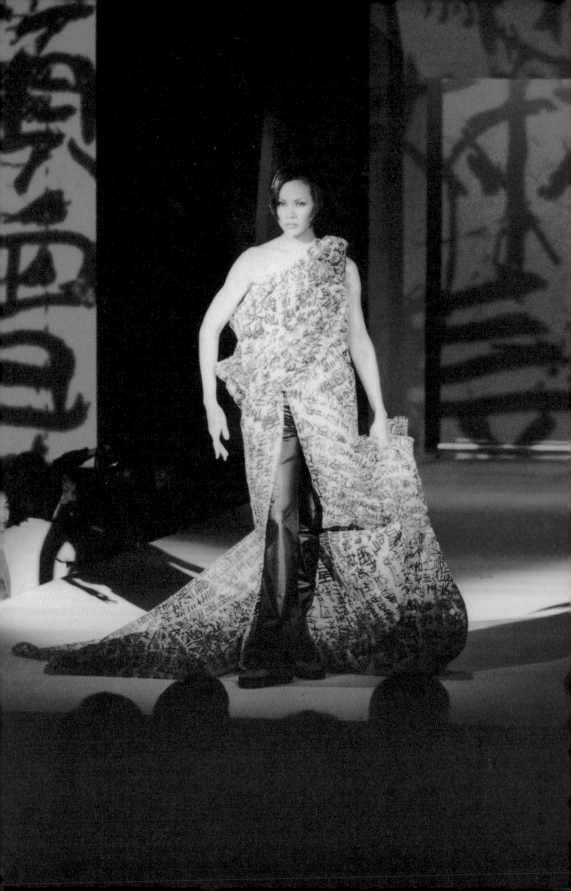

之後，將布料纏到人型公仔身上，未幾立體剪裁的衣型漸現，來回旋轉扭動幾回即見滿意實物；欲提剪刀從五十碼壓成二十碼（六十呎），將上衣完成後餘下十七、八碼布料剪斷，彌留之間捨不得，尾巴留白實在太美……電光火石，靈機一觸：「一匹布咁長」，香港歷史與回歸牽連太廣，角度稍側整段歷史即現新角度。

廣東人説一匹布咁長，即是沒完沒了有理説不清。好，定名「一匹布咁長」，由兄弟馬詩慧壓軸演繹；從後台漫步至台前，從上衣瀉下的留白剛好將整片天橋覆蓋；攝影記者嚛嚛啪啪鎂光燈閃個不停，不少媒體朋友隨後告知：那可是本地時裝騷至被「釘攝」（至被關注）的設計。其後BBC、ABC、NHK、CNN及本港電子媒體相繼報導，翌日內地、海外，尤其本地中、英文報章都幾乎全以頭版報導；在下還未從多天勞累中清醒過來，趕著從尖沙咀乘船到灣仔碼頭，然後到會展繼續工作，五支旗杆下電視追訪，電台名嘴從手提電話另一頭直播中質疑系列有否侵權……

我的答案：What？ What？ What the hell？

慶幸過了昨晚，今天回望，跟過往、跟平常一樣，內心指摘：再多付三分力，便跡近完美了，為什麼永遠難達致，離開目標總有好幾分距離？（1997）
Model：Janet

142-143

(1) - (4)

瑞士名錶 Patek Philippe 每年以超過二十種語言出版四本國際雜誌。1997 年第四期,是該雜誌首次以華人作專題,為我製作了「The King And I」故事,原意請來移民加拿大著名作家亦舒,以及歐洲飛來的攝影師操刀拍攝。在下要求本地設計師設計了塗鴉九龍皇帝的時裝系列,不如起用本地攝影師及熟悉、倡導本土文化不遺餘力的詩人也斯(梁秉鈞)教授執筆。最終,他們接受了建議,並成就了「鄧達智的街頭風景」。(1997)
Photo:陳木楠　Model:Wanda

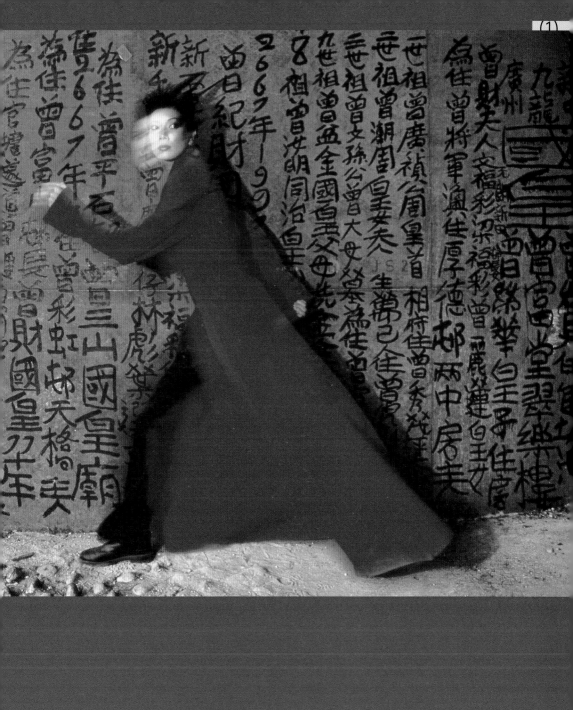

國皇曾姓見財曾姓幾廉盛發園

曾彩虹屯天橋遂道曾龍城

曾富山邨田財與村倒日本皇軍卆年

曾文孫母周國皇女登墓卆年

金國皇父皇石洗金金卆年

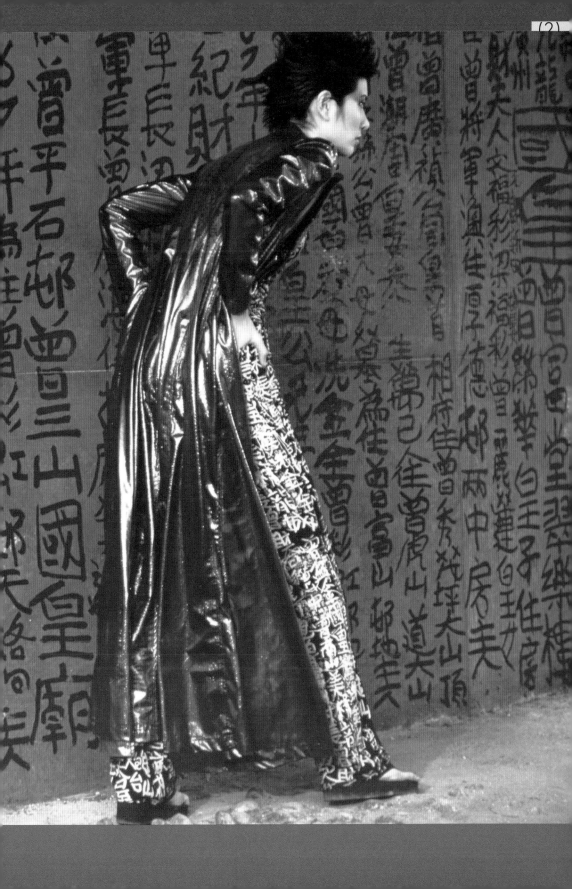

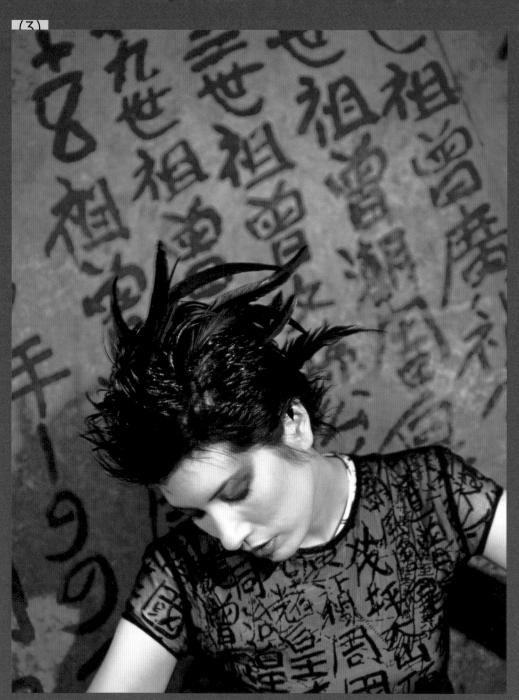

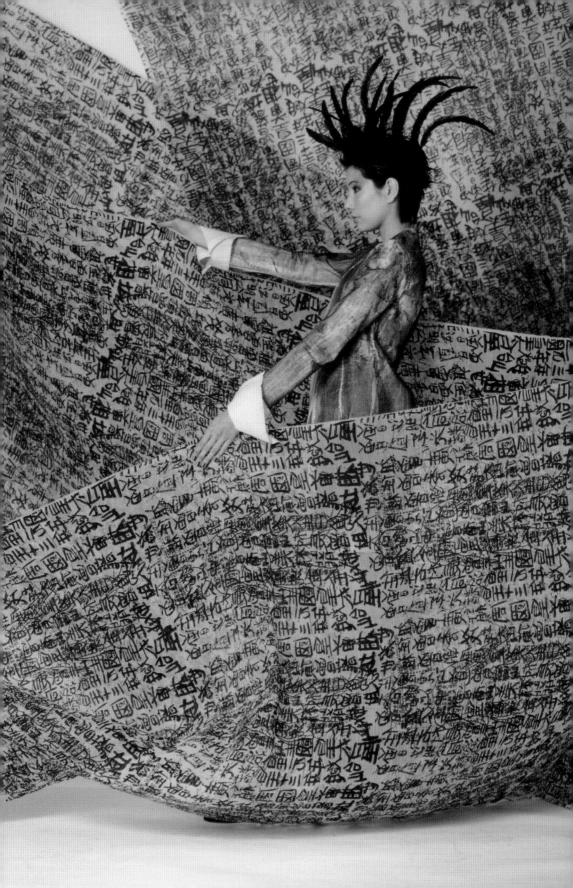

(1)-(6) ● 1997 年 1 月份在香港時裝週推出 King of Kowloon「一
匹布咁長」系列，吸引數不清的本港、內地及海外不同
媒體關注。(1997)

(2) ● *Star Post*　　(3) ● 《南華早報》

(2)

iting's on the wall for hip designer

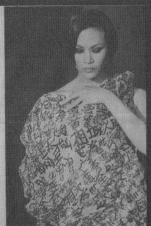

By Désirée Au

FOR many years the anti-colonist graffiti of Tsang Tsou-choi has "decorated" walls, lamp-posts, flyovers, bridges and embankments all over Hong Kong.

Yesterday they made it to the exotic, mobile bodies of more than 10 of Hong Kong's loveliest models.

The works of vandalism by the self-titled "King of Kowloon City" have been "lifted" by fashion designer William Tang for an array of inspired dresses, skirts and wraps.

The creations won an enthusiastic response from a packed house at the annual Hong Hong Fashion Week at the Convention Centre, opened by Governor Chris Patten.

The models tripped on stage to the screeching violin sounds of Kung Chi-sing, resplendent in a graffiti T-shirt.

It was the second time designer Tang had wowed the crowd with his elevation of the street scene.

Last year he stunned the show with his "street-sleeper" fashions.

Pacino Wan found less enthusiasm for his collection modelled on uniforms of traffic controllers, MTR platform attendants and cleaning ladies.

letters: The self-proclaimed "King of Kowloon" with the "creations" which inspired designer Tang.

Street girls: the graffiti-inspired fashion cut quite a dash on the catwalk at yeste of the Hong Kong Fashion Week.

(3)

ina Morning Post

scriptions: 2680 8682 Web Site: http://www.scmp.com

Hong Kong **Wednesday** January 22 1997 ★★ Price $7.

PROPERTY POST

Luxury home threatened

Sir Kenneth Fung's family mansion in Repulse Bay faces redevelopment p1

BUSINESS POST

Tung Chung deal awarded

Li Ka-shing's companies win the $11 billion MTR development p1

Fashioning the handover from bags, noodles and plastic

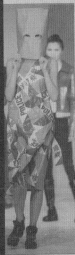

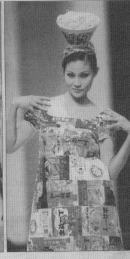

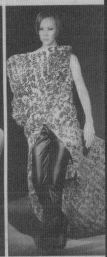

Robert N

ags of style

acky outfits expressing Pacino Wan's "love for Hong Kong" join the slightly more conventional long pants and flowing wrap of William Tang for Fashion Week

ARLOTTE PARSONS

lice officers with bags over their heads, a noodle cket dress, and MTR assistants in see-through rts – these are one designer's vision of life under inese rule.

Pacino Wan yesterday used clothing to show an ernational audience "what Hong Kong people l look for in life after the handover".

Week were an expression of a "love for Hong Kong", Wan said.

The designer's vision of past, present and future fashion included revamping work uniforms because, he said, current versions are "so boring".

In today's Hong Kong, people are obsessed with fast food, Wan said. That was why he decided to make a fried egg cape, a noodle packet dress, and a hoop skirt covered in cup-cake wrappers.

ours and designs of the 1960s and 1970s. "This yea is the handover," he said, "so I sense that a lot of Hong Kong people have nostalgic feelings and a looking back to those years.

Wan's designs were paraded down runways the Hong Kong Convention and Exhibition Centr Works by designers Lucy Shih, Virginia Lau an William Tang were also featured.

Governor Chris Patten opened the week-lon

(4)

Another Kind of Streetwear

Graffiti prints? Fabric wraps? William Tang takes many of his fashion cues from Hong Kong's homeless.

By MAGGIE FARLEY, TIMES STAFF WRITER

DAN GROSHONG / For The Times

"I'm not a slave to fashion," says William Tang, lounging

HONG KONG—In the eyes of designer William Tang, one of the best-dressed people around here presides on a corner near the gleaming storefronts of Prada, Armani and Gucci.

The man wears garbage bags, twisted into tiny pleats and tied with twine, in an avant-garde ensemble suggestive of Issey Miyake. His hair forms a foot-high dreadlock beehive, topped with a small cloth cap.

Aloof and original, this trendsetter is all but ignored by the tony shoppers who prefer to check their reflections in the shop windows rather than meet his eyes. He may have high style, but he doesn't have a home. He is one of Hong Kong's street people.

"The only creative dressers are the homeless," says Tang, 38, who makes a habit of talking to the poor and dispossessed about the way they clothe themselves. He then incorporates their ideas into his designs.

"These people are truly original," Tang says. "The rest of us only care about how others look at us, but they don't care what people think. They dress only for themselves, and that makes them much more interesting than the rich *tai-tais* [tycoons' wives]

(5)

Seite 16 – HANDELSBLATT

HONGKONG FASHION WEEK / Die asiatische Mode-Metropole arbeitet mit kreativen Krä

Die Designer wollen das Best

Die internationale Hongkong Fashion Week zeigte zum letzten Mal vor der Rückgabe der britischen Kronkolonie an China das freie Spiel der kreativen Kräfte ihrer fähigsten Fashion-Designer. Thema waren die Trends für die erste kalte Jahreszeit unter chinesischer Herrschaft: Mode für Herbst/Winter 1997/98.

HANDELSBLATT, Donnerstag, 30.1.97

ich HONGKONG. Langsam sind es die letzten Amtshandlungen: Der britische Gouverneur Chris Patten zerschnitt das Band zur Eröffnung der Hongkong Fashion Week. Damit betonte er ebenso wie Kenneth Fang vom Veranstalter Hong Kong Trade Development Council (HKTDC) die Rolle und Hongkongs als asiatische Modemetropole und bekräftigte die Bedeutung der Übersee-Beteiligungen an der Messe, wozu auch die deutsch-italienische Gemeinschaftsaktivität „Europe Selection" zählt.

Mit 843 Ausstellern aus 26 Ländern (davon 324 aus Übersee) auf knapp 11 000 Quadratmetern hielt die internationale Modemesse ihr Vorjahresniveau. Das Angebot umfaßte den gesamten Mode- und Textilbereich, vom kleinen Knopf über feine Stoffe aus raffinierten Materialien - beispielsweise Seide mit Kupfer oder Bananenfasern - bis zu kompletten Kollektionen für alltägliche, sportliche oder festliche Gelegenheiten.

Als Highlights standen an vier Tagen elf Schauen auf dem Programm. Die talentierten Hongkong-Designer verarbeiten im magischen Jahr 1997 mehr als Stoffe und Garne, sie zeigen ihre Entwürfe für eine neue Zeit. Die Begleitmusik gibt das Motto vor: „Everybody is free - to feel good." Und auf der Einladungskarte des Designers Pacino Wan formte ein chinesischer Junge mit ernstem Gesicht mit seinen kleinen Fingern das V-Zeichen für Victoria, gleich Sieg, über einem Transparent: „Hong Kong is our home."

Das Image ihrer Heimatstadt bedeutet den im Hongkong heimischen Modemachern viel. Dafür liefern sie immer wieder vielbewunderte Ent-

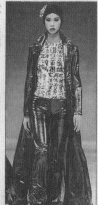

gnerin Vivienne Tam, die Hongkong 1981 in Richtung New York verlassen hatte und jetzt zurückkehrte, als einzige eine Solo-Show während der Messelaufzeit mit dem Titel: „Mixed Emotions", ihre daheimgebliebenen Kollegen sahens mit gemischten Gefühlen.

Vivienne zeigt Kleider mit aufgedruckten Buddhas. Ihre Botschaft: „Buddha hat ein friedliches Gesicht. Ich hoffe, daß sich das als Gefühl auf Betrachter und Trägerinnen meiner Mode überträgt." Mit ihren Entwür-

fen möchte die junge Designerin d Persönlichkeit der asiatischen Frau reflektieren: „Außen zerbrechlic aber innerlich stark." So mußte s auch selbst sein im fernen Amerik In einem Interview gestand sie: „B vor die Amerikanerinnen meine Mo trugen, mußte ich die Sachen selb erst mal vom Frachtschiff in die G schäfte tragen."

Ihre Karriere ist eine typische f junge Hongkong-Talente: „Ich lieb es zu pendeln zwischen New York un Hongkong. So kann ich das beste be der Welten sein." Ein Wunsch, m dem sie in Hongkong derzeit nic allein steht.

William Tang, einer der kreativst und vielseitigsten Designer in Hon kong, der im vergangenen Jahr sein Inspirationen von den „Engeln de Straße", den Obdachlosen, verarbei tet hatte, überraschen auch diesma sein Publikum: Seine Stoffe waren g zeichnet von einem über 70jährige Chinesen, der die Kunst der Kalligr phie im Alltag auf Hauswänden und Laternenpfählen ausübt. Ein Mod erschien mit meterlanger Schlepp des mit den „Kalligraffitis" bedruck ten Stoffes, die sie wie eine lang Geschichte hinter sich herzog.

Für die Abschluß-Show öffnete d Fashion Week ihre Grenzen für Nachwuchs-Designer aus dem asia tisch-pazifischen Raum. Partne schaften zwischen den Modemache verschiedener Herkunft gehören z den künftigen Zielen der Modemess Mit neuen Konzepten bereitet sie sic auf den Umzug ins vergrößerte Co vention- und Exhibition-Centre vo das in fünf Hallen bald 46600 q bieten wird. Premierenveranstaltun ist der „Handover" in der Nacht zu 1. Juli mit 4000 geladenen Gäste (beobachtet von 6000 Journaliste aus aller Welt!).

Die Mode lebt von der Beständig keit des Wechsels, auch in Südost sien. Was die künftigen Modalität in Hongkong betrifft, so antwortet Kenneth Fang vor der Presse so kur wie diplomatisch: „No change at all Nicht ganz, das Selbstbewußtsein d

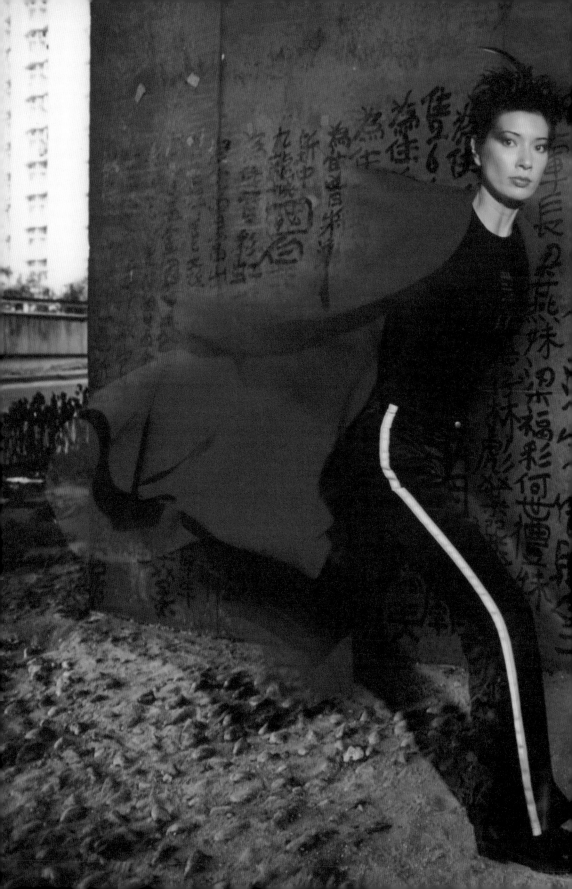

力迎上國際。回首昔日William在香港時裝設計⋯⋯襯衫，被人指大多中國的東西。但⋯⋯年，外國一幫國際大師如Jean Paul Jaultier、V⋯⋯Dolce & Gabbana等忽然一窩蜂湧出長於，他⋯⋯口氣息。可見香港設計師就那些帶有色裝⋯⋯同，接受和多幾。

「有些東西我可以不穿，但對的東西我要⋯⋯可以說我十分小孩子氣。」

是的，香港的時裝設計師照辦照設計西⋯⋯有人在，但其中亦不乏有品味者，Willi⋯⋯其中一款學生校服是中山裝，卻被某裙下⋯⋯Miu，氣得William要大聲斥：「中山裝⋯⋯Miu？」William對這種迷制擇了⋯⋯抗。

看著自己身邊的人，聚散無數⋯⋯衣服，卻得不到市場的容納，倍覺⋯⋯倒不難尋見。

他亦坦言自己是幸運的人，可⋯⋯喜歡做的東西，而市場也容納給⋯⋯許多惆悵門路的Young design⋯⋯他，若William樂得好的話，便⋯⋯推廣，幼一幫之力，實在著作

Fashion反映時代觀

Fashion是社會文化的一部分⋯⋯時間的服裝，具代表性，也可⋯⋯另一層面去看時代的轉變，他⋯⋯顯fashion的⋯⋯

William喜歡T恤，牛仔褲⋯⋯乾淨俐落，大衣，喜歡也⋯⋯在這基礎上做出改變，⋯⋯的Basic Items。

他發表的形式也⋯⋯際模特兒等外，也⋯⋯演而演繹。

在西裝的倒⋯⋯上，他調了⋯⋯舞蹈的舞⋯⋯他的衣⋯⋯壁上跳⋯⋯事。

William 喜歡有黑人味道的Model。

活在自我空間的鄧達智

喜歡鄧達⋯⋯人，說他親切，不喜歡他的⋯⋯他善於詞令和推銷自己。他可⋯⋯是香港最早一代，也是最具本土⋯⋯和有自己風格的時裝設計師！

香港情意結，令他創造了許多具本地特色的時裝。

平易近人的時裝設計師

透過傳媒認識的鄧達智是⋯⋯喜歡從事不同事務的本地設計師。

讀書時與⋯⋯一個有關剪裁的講座，主講人口中的鄧達智有⋯⋯位喜歡文字創作的人，他國內的文⋯⋯章引實行開流露著他一點一滴的感⋯⋯情。

今年7月的香港時裝，⋯⋯在會議展覽中心的新裝概率⋯⋯的「香港時裝設計師匯⋯⋯演，只有鄧達智的⋯⋯collection令我最沉迷。

完了Fashion Show，看⋯⋯見和他熟識而禮貌的微⋯⋯笑，伴著一名模特兒在⋯⋯天橋接受最熱烈的掌聲。⋯⋯和那些觀眾最喜歡模特兒⋯⋯擁戴的設計師，形成鮮⋯⋯明對比。

訪問採是天早上⋯⋯八點多。當我透過⋯⋯沒來得及與他確⋯⋯定約的時間，他已主動call⋯⋯我，開放簡單⋯⋯他準備些資料給我。

見面的時⋯⋯候，他更拿了⋯⋯一些有關他的⋯⋯資料給我。

旅遊是他生活的一部份。

時裝流露香港情意結

香港有不少時裝設計師，不是依靠設⋯⋯計，而是這些影印機械的角色。

一位讚賞香港設計師的時裝特殊⋯⋯說，鄧達智是不俗的本地時裝設計師，⋯⋯他做有己的東西。

鄧達智亦說由己的確造了許多本地的東⋯⋯西。

十載以前的時候指去外國讀書，20多⋯⋯滿不同天。在外面的時候，台灣香港⋯⋯香港，「這裡是一個地方的時候，有⋯⋯多環念的東西都在那邊，要成了一種⋯⋯正宗又自己。回到香港，不斷地接觸那美好⋯⋯的東西。在長種程度上反映，這多感的⋯⋯香港西。」日常生活中他們不同一⋯⋯一個或是如物略略過的東西，往往是⋯⋯William（鄧達智的洋名）所喜愛、最⋯⋯情和感數的。

在西方的的時裝設計家，他屬萬有一⋯⋯缺乏的是東方層有的，需要有自己獨⋯⋯特的東西。William亦明這一點，說⋯⋯他利用香港最名的的絲綢做第一件⋯⋯Collection。「那已是1995年的事了⋯⋯所謂有本地特色並非僅用落我的⋯⋯絲、廣東話、或是高樓中擺機。⋯⋯但人們只是談念感的模式，希望⋯⋯

13

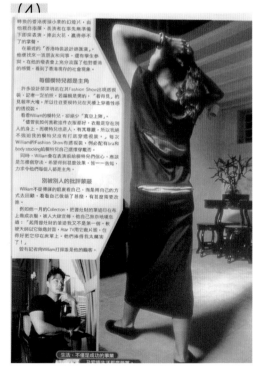

時悄的香港街頭小景的幻燈片，由⋯⋯他親自指揮，表演者在事先無準備⋯⋯下即席表演，擦出火花，贏得停不⋯⋯了的掌聲。

在最近的「香港時裝設計師匯演」⋯⋯便使找來一班朋友和同事，還有學生參⋯⋯與。在他的發表會上完分流露了他對香港⋯⋯的感情，看到了香港夜的社會現象。

每個模特兒都是主角

許多設計師演明若在其Fashion Show出現透視⋯⋯裝，記者一定拍照，若編輯是男的，「看得見」的⋯⋯見率大增，所以往往要模特兒在天橋上穿著性感⋯⋯的透視裝。

看William的模特兒，卻缺少「真空上陣」。

「讓我知如何喜歡造件衣服都好，衣服是穿在別⋯⋯人的身上，而模特兒也是人，有其尊嚴，所以我絕⋯⋯不強迫我的模特兒沒有打底穿透視裝。」每次⋯⋯William的Fashion Show有透視裝，例如他會有bra和⋯⋯body stocking給模特兒配上，這種講究魔法。

同時，William會在表演前給模特兒們信心，應該⋯⋯是怎樣做穿法，希望可拓甚麼造效果，苦一一告知，⋯⋯力求令他們每個人都是主角。

別被別人的批評蒙蔽

William不受傳媒的影響自己，而是用自己的方⋯⋯式去回顧，看自己做錯了甚麼，有甚麼需要改⋯⋯

例如他一月的Collection，把靈感財的葉紋印在布⋯⋯上做成衣服，被人大肆宣傳。他自己無奈地感慨⋯⋯道：「用布曾仕財的葉這我又不是第一個，軟⋯⋯硬天師似它做過封面，Atar 用它做片頭，住⋯⋯得好死它印在床單上，他們硬得找大摳來了！」

嘗有記者向William打探結果自己的職志⋯⋯

生活，不僅是成功的事業

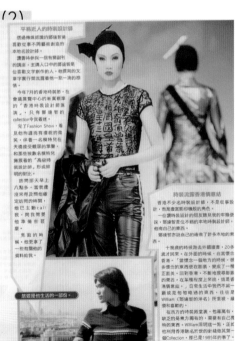

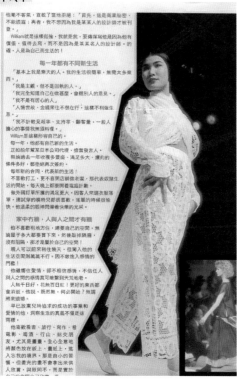

他毫不客氣，直截了當地拒絕：「首先，這是商業秘密，不能透露；再者，我不想因為我是某某人的設計師而被刊登。」

William就是這樣想法，我就是我，要煒鏵寫他是因為他有價值，值得去寫，而不是因為我是因為某某名人的設計師之一，人是為自己而生活的！

每一年都有不同新生活

「基本上我是樂天的人。我的生活很簡單，無需太多東西。」

「我是主觀，但不是固執的人。」

「我完全知道自己在做甚麼，會聽別人的意見。」

「我不是有信心的人。」

「人情世故，金錢來往不倒在行，這樣我無須牽掛。」

「我不計較見親率、支持率、顧客量，一個人擔心的事情我無須料理。」

William是這樣形容自己的生活。

每一年，他都有自己新的生活。

正如他早幫某某公司代理、擔當發言人，無論過去一年收獲多麼應、滿足多大、廣約的條件多好，都是經再次劃約。

每年新的合同、代表新的生活。

不喜歡打工，更不喜歡沉緬做老闆，那代表奴隸生活的開始，每天晚上都要開着電腦計數。

做外圍打單所獲的滿足更大，因客人來選衣服落單，連試穿的模特兒都很喜歡，落單的時候很愉快。他溫柔的眼神閃爍着快樂的光采。

家中冇朋，人與人之間才有脶

他不喜歡租地方住，總要自己的空間，無論屋子多大都要買下來，然後裝修翻新，沒有阻隔，那才是屬於自己的空間！

親人可以前來同住甚久，但闖入他的生活空間頓時萬萬不行。因不敢進入感情的鬥愷！

他繼續性愛情，卻不相信感情。不信任人與人之間的感情可維繫到天荒老。

人無千日好，花無百日紅！更好的東西都會淘汰、倒斃，既不然，何必問？無請將來遺憾。

早已放棄昔時俗世的成功而事業和愛情的他，洞察生活的真意不值得這樣同樣。

他喜歡看書、旅行、寫作。看電影、喝酒、行山、結交好友，尤其是畫畫。他全意地將顏色放在板上、畫紙上，進入忘我的境界。那是自小的習慣，但畫好的畫不拿來出來供人欣賞，與眾同不，而是實踐

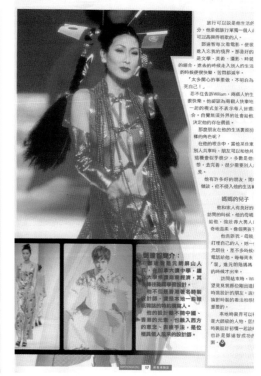

旅行可以說是他生活的一部分，他是個旅行單獨一個人，可以高興得唱歌的人。

鄺達智自次看電影，便獲進入忘我的境界，那是好的是文學、美術、攝影，時裝的組合，進去的時候走入別人的生活的時候很快樂，疑問都減半。

「太多關心的事要做，不可自為死自己。」

忍不住告訴William，兩個人生活要快樂。他都認為兩個人快樂地在一起的模式並不表示每人計劃合，自覺無需外界的社會給相決定他的存在價值。

那麼朋友在他的生活裏頭扮樣的角色呢？

在他的觀念中，當他某些事別人共享時，朋友可以和他共享，這樣會會打得少，多數是他不想，去完着，很少要要別人意見。

他有許多好的朋友，問旦頓談，但不涉入他的生活複雜。

媽媽的兒子

他和家人有良好的訪問的時候，他的母親給他，強壯得大男人，奇妙溫柔，像個男孩子。

他告訴我，母最打理自己的人，她一元朗住，不多時經，電話給他，每每周末要「鬧」，進元朗陪媽媽的時候才出來。

訪問結束時，William見見見他位剛出道時裝設計的朋友，進元看拍攝時裝的看法將改重要的。

本地時裝界可以說時裝設計初曙一起謝他，也許是鄺達智成功的一面。

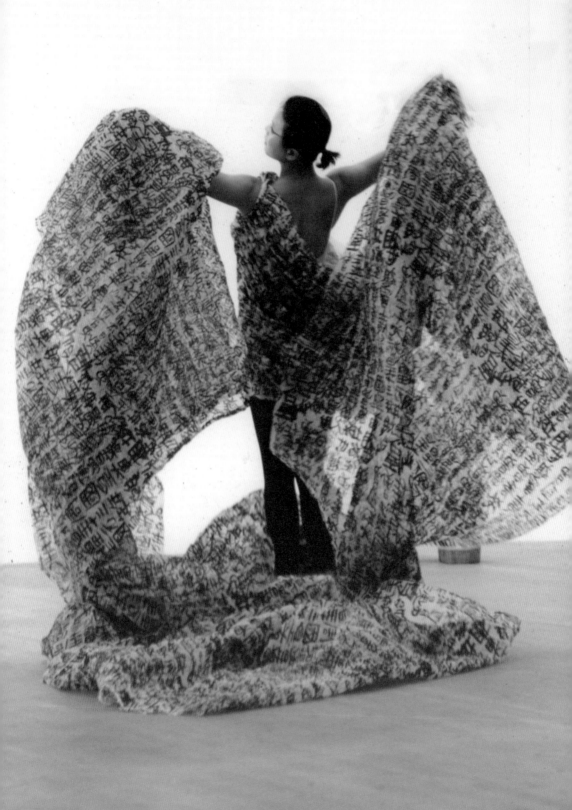

(2)

(3)

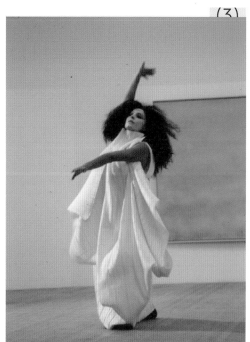

(1)-(3) ◎ 德國 Insel Hombroich 博物館

King of Kowloon 系列推出後,各國密集報導,在下也被邀請前往不同地方作大型演出,或以小劇場形式展示,機會繁多。小劇場模式仍堅持與梅卓燕合作,繼續即興演出。(1997)

(1) ◎ Model:梅卓燕

(2) ◎ 德國媒體報導。

(3) ◎ Pina Bausch 借出旗下舞者 Aida 參與演出。

2001-
2010

PART
FOUR

(1) - (4) ● **香港時裝週**

1999 年 11 月桂林陽朔歸來，山水靈感，以攝影師、畫家水禾田之水墨山水及新加坡知名畫家陳克湛（Henry Chen）筆下潑彩荷花作主調，製作「遊山玩水」系列（Travelscape）。邀請不同界別、不同年齡各方好友及模特兒共五十人⋯⋯蔡楓華、草蜢蔡一傑、葉童、Inge Hufschlag、劉天蘭、馬艷麗、毛毛、梅卓燕、陳嘉容、翁慧德、Rosa、Rosemary，以及當時仍未進軍香港的蔣怡同台演出。此外，與音樂創作人製作原創音樂作背景；至謝幕時，卻用上老友記 Danny 仔（陳百強）的《漣漪》壓軸，台上台下均感動不已。（2000）

Photo：Roy Lee

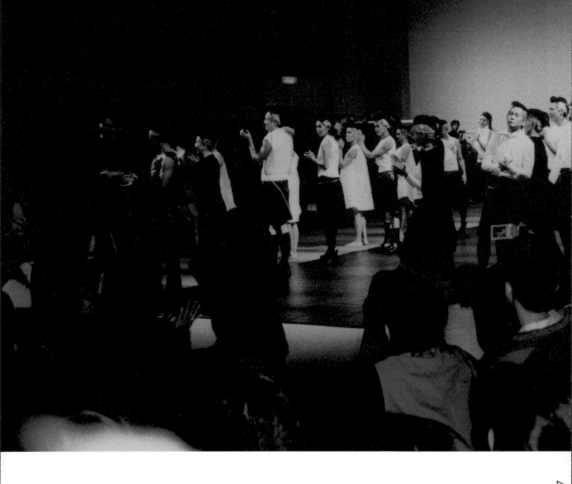

(2)

(3)

(4)

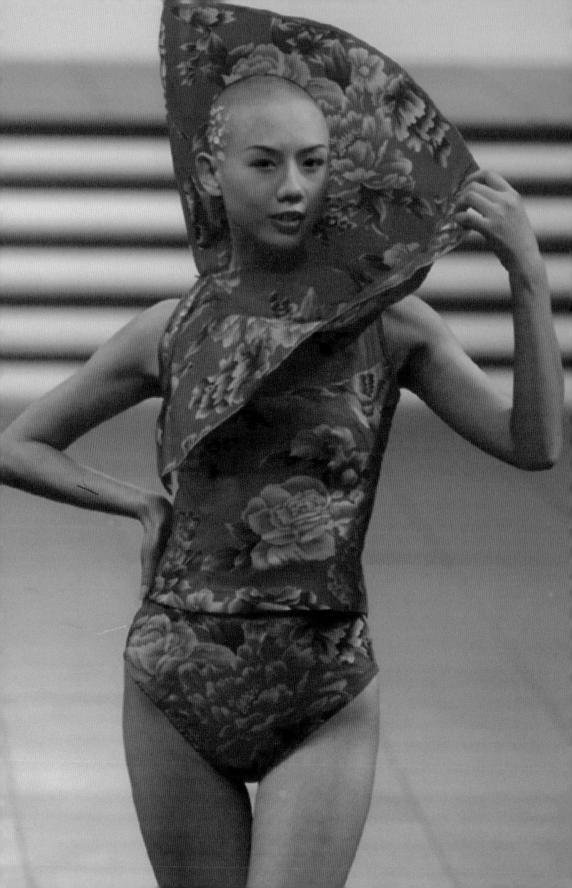

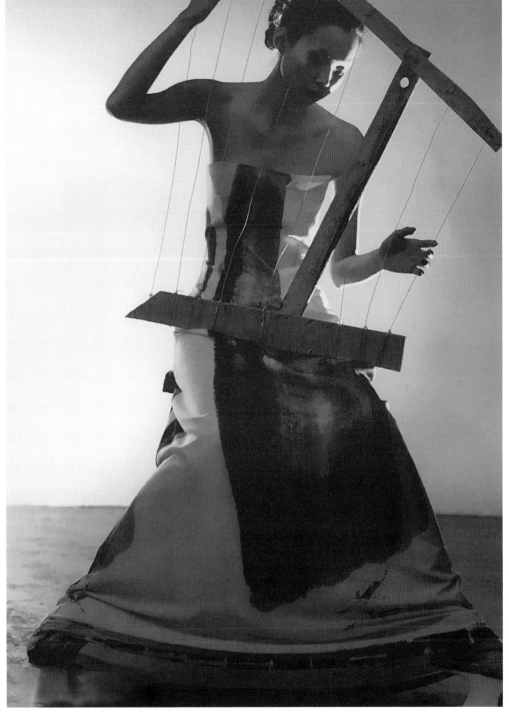

(1) ◉ 《南華早報》大篇幅報導。
Model：毛毛

(1) ● 水禾田「山高日落」。
　　　廈門鼓浪嶼 Photo：陳銳軍　Model：馬艷麗

(2) ● 陳克湛「秋荷」。
　　　廈門鼓浪嶼 Photo：陳銳軍　Model：馬艷麗

(1)-(2) ● 人造皮草系列（1999）

Model：Dakki（右）

(1) - (4)

時裝設計師本來抗拒設計制服，認為對設計師名聲不好。自從 Pierre Cardin 有設計制服，就連 Giorgio Armani 也不介意替意大利國家不同產業設計制服，普世設計師漸次放下成見，更以被邀設計跨國企業的制服為榮。

在下首次設計制服回到上世紀 80 年代入行未幾，客戶： Citibank，隨後 Bank of Asia（前身港基銀行）、中國銀行、南洋商業銀行、西南航空公司、武廣高鐵、香港航空、港聯航空、香港國際機場、周大福⋯⋯等等。

印象深刻有二：
港龍航空公司，1999 年被邀，與來自澳洲的負責人互動經年，合作非常愉快；設計師至注重的創作空間加倍送贈，我亦回報以 300% 全心全意；從款式、不同職位的色系、布料含量、絲巾及絲巾扣細節、髮夾、鞋襪一應俱全。系列完成，港龍及當時背後的國泰與中國民航高層參與審批，一致讚好，只有一名外籍高層提出兩個問題：

如果一名只有一米五五、體重卻有七十五公斤的空姐，如何穿上這樣一套貼身連衣短裙？這套以英國皇家海軍藍色為主調襯以紅藍色、類近蘇格蘭格子絲巾，不會太英國嗎？

答：絕非政治不正確，也非對體重與身形歧視；除非已入職，不然閣下會聘請如此身形新入職空姐？另外，港龍航空反映中英兩國傳統文化特質，貼身連衣裙類似旗袍，顏色不單止英國，整個歐洲穿衣文化都充滿海軍藍，符合東西方穿衣文化共融。

結果港龍機組及地勤人員一穿十三年，並以為會像新加坡航空公司制服，不會再改變，已成公司 icon。可惜港龍轉名、改為國泰港龍，連制服都一併改變，依依不捨不單止港龍員工、長期乘客，也被姊妹公司的機組人員向我表達抗議，大感可惜！轉換制服之前，也是在下不斷北飛的歲月，平均起碼每周兩至三趟，跟機組人員合照留念幾乎成為指定動作，深感榮幸。

當年東鐵與地鐵合併，從此 KCR 名字歸隱，只以 MTR 總稱。為防其中一方員工反對影響合併進程，聘請在下設計全新概念制服。

按常規進行，自己首先大量乘搭地鐵，遊走港九各區審視乘客品味；發現黑壓壓的人群當中，明顯跳出的顏色為黃色、更是鮮黃，雖然穿上黃色衣服的人數不多，但數目穩定，醒目且和諧。決定以鮮黃及深藍兩色的組合為基礎，一種在北歐與德國經常看到的 icon 襯色，移植到香港，賦予以簡約國際品味。制服完成，MTR 不斷安排在下與員工對話，解釋設計理念與內涵。此際明白，也多謝香港鐵路的信賴，員工在芸芸香港設計師當中，對在下比較認識，由我這位外人（Outsider）出任橋樑，加強溝通，有利合併。感謝大眾期望，兩間公司職員均接受新的一套制服，提案並在立法會順利通過。

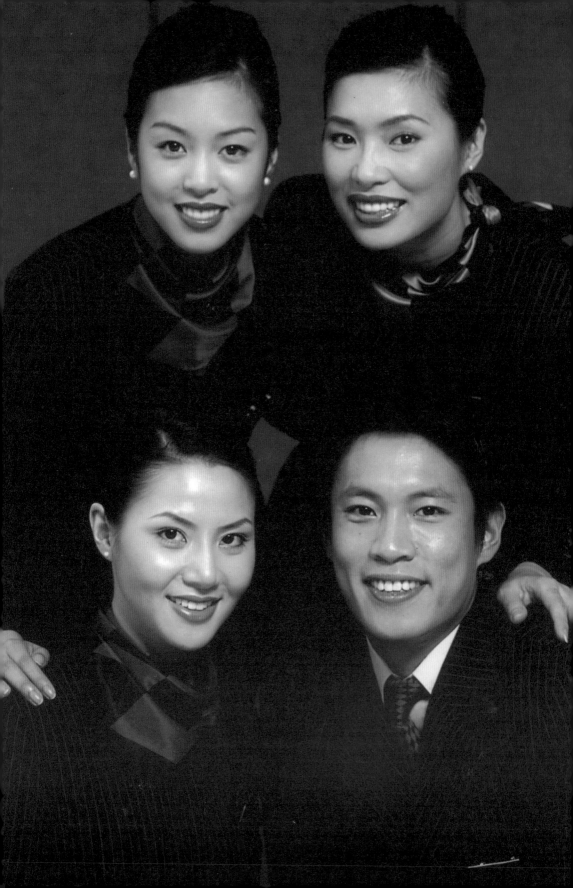

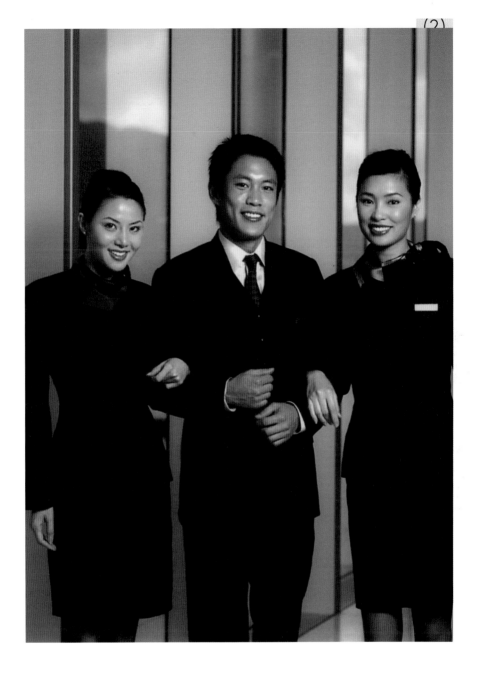

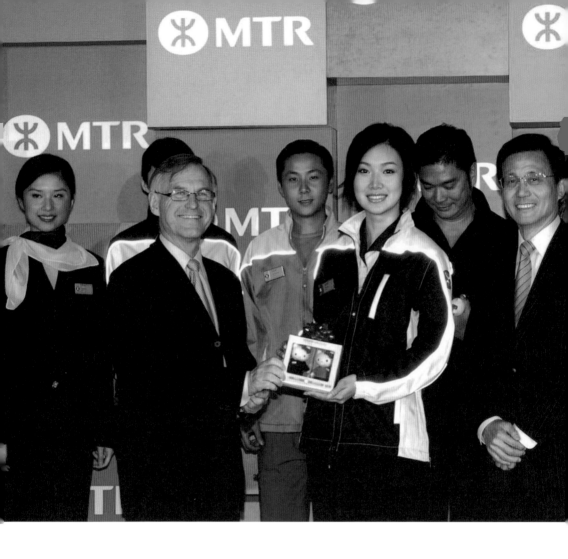

(3) ✤ Model：葉翠翠、高鈞賢

(3)

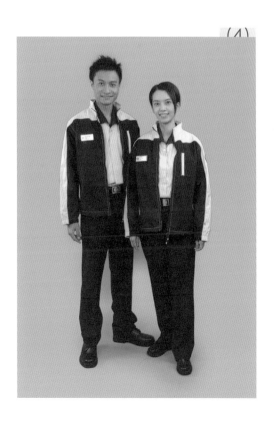

(4)

(1)-(9)

跟廣州的港人攝影師亞辰如何開始合作，相互扶持正面
影響各自創意範疇，直是上天恩賜。與亞辰的交往故事
在《衣路歷情》都有詳盡文字演繹。

這是我們首次合作，也是肯定往後合作的一批作品。原
為《城市畫報》封面故事，效果極佳；後來，也用在曾
經合作的客戶，品牌「古谷惠」的宣傳單張。

亞辰攝影，我擔任設計，老友記蘇綺甜料理 styling 的組
合，命名「智神」曾亦發光發熱。（2001）

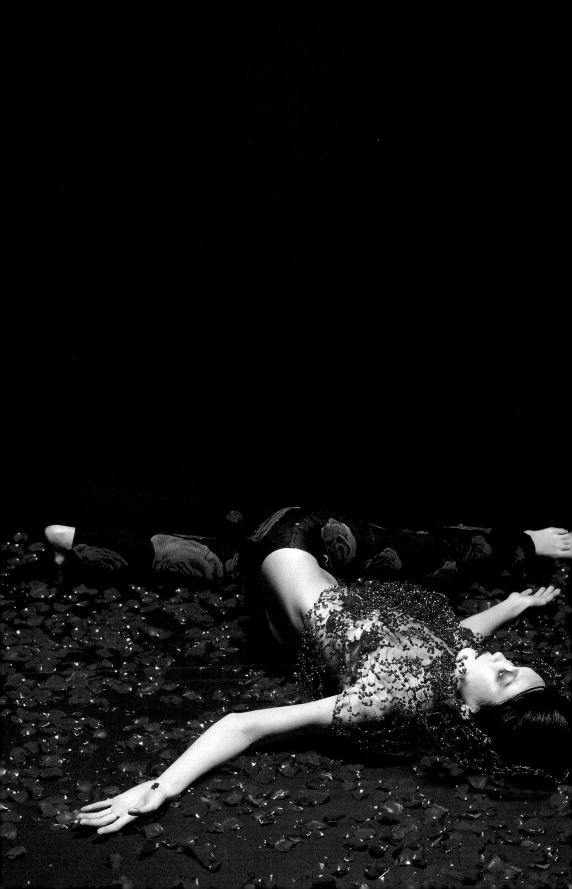

(2)

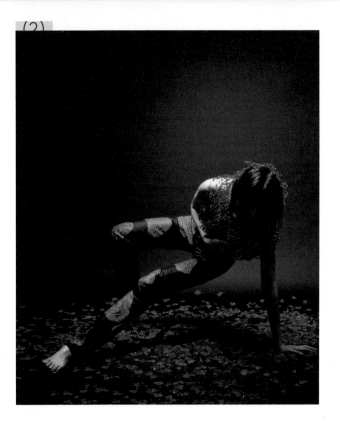

(4)

(3)

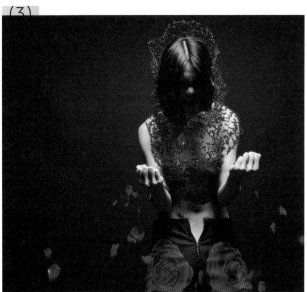

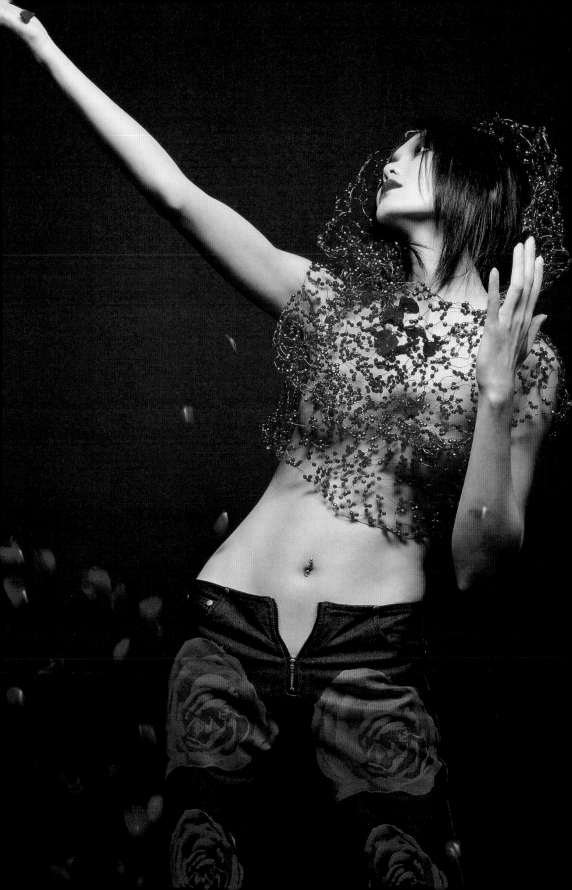

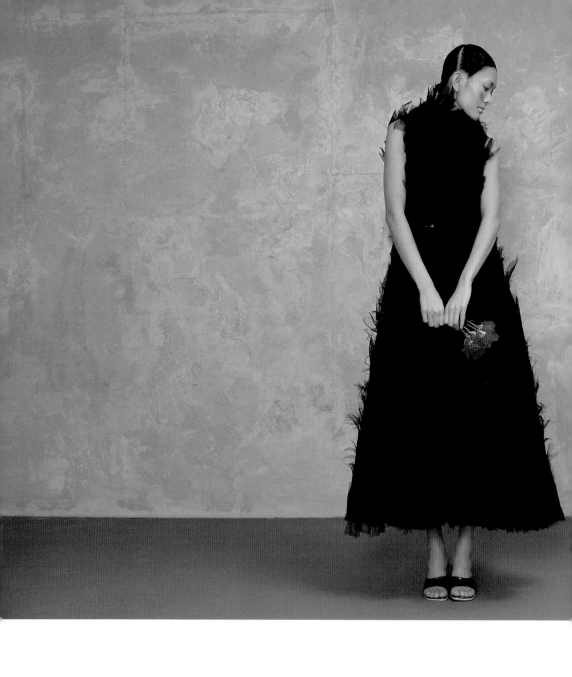

(6) ● 模特兒 Simone 的動作身影，更被用在我的品
牌「慧林登」（William Tang）作 logo。

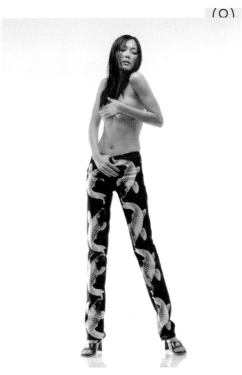

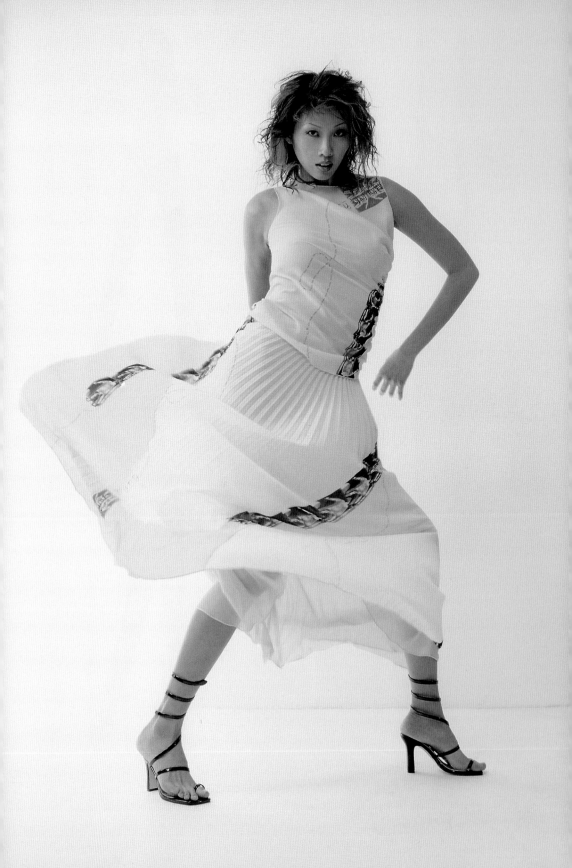

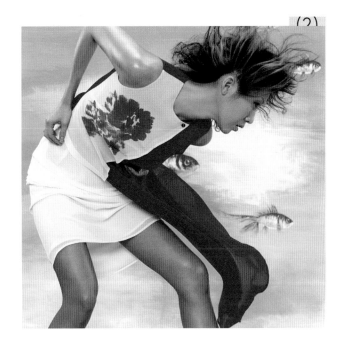

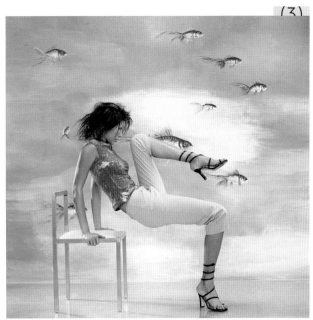

(1)-(3) ● 「古谷惠」系列,《城市畫報》封面故事。(2001)
Photo:亞辰　Model:Rosa

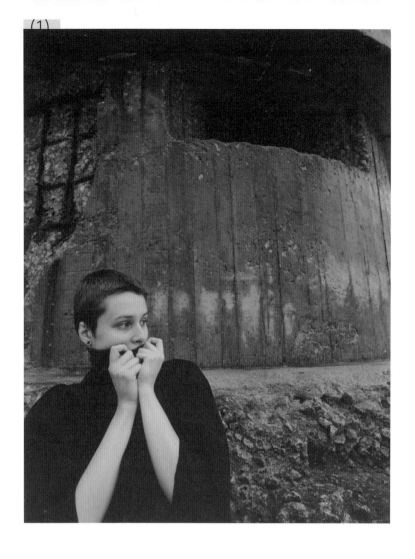

(1)-(4) 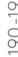 代表香港參加當年雖未成熟，卻也走紅一時，福建石獅
舉行「兩岸三地」時裝週。認識來自羅馬尼亞在北京攻
讀中醫的兼職模特兒 Nadia，同行媒體好友陳銳軍跟我
一致認為另類可造之才，邀往泉州惠安地區及廈門鼓浪
嶼拍攝設計影集。（2001）
Photo：陳銳軍　Model：Nadia

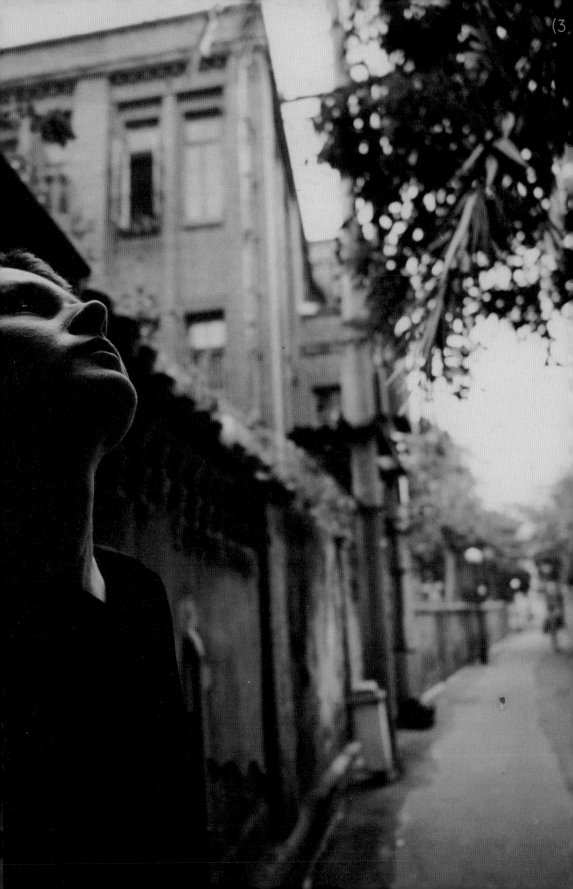

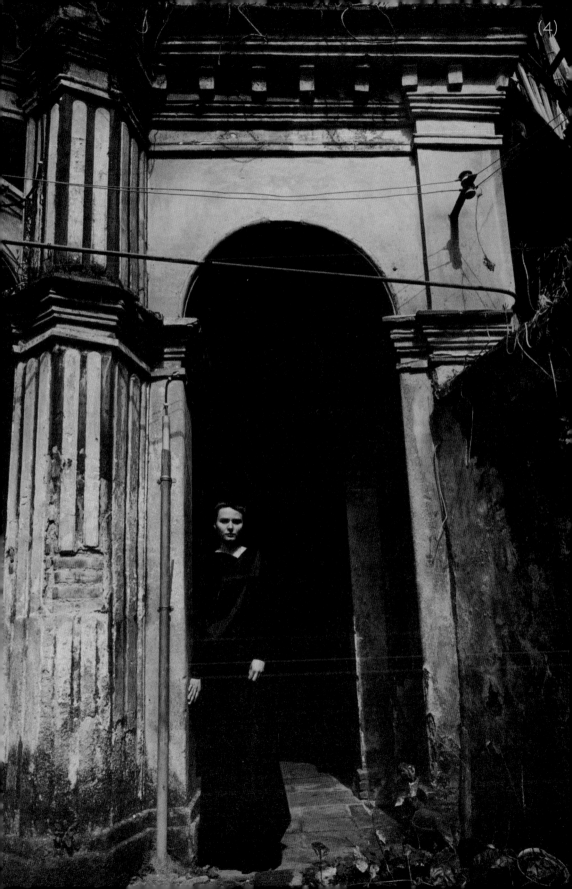

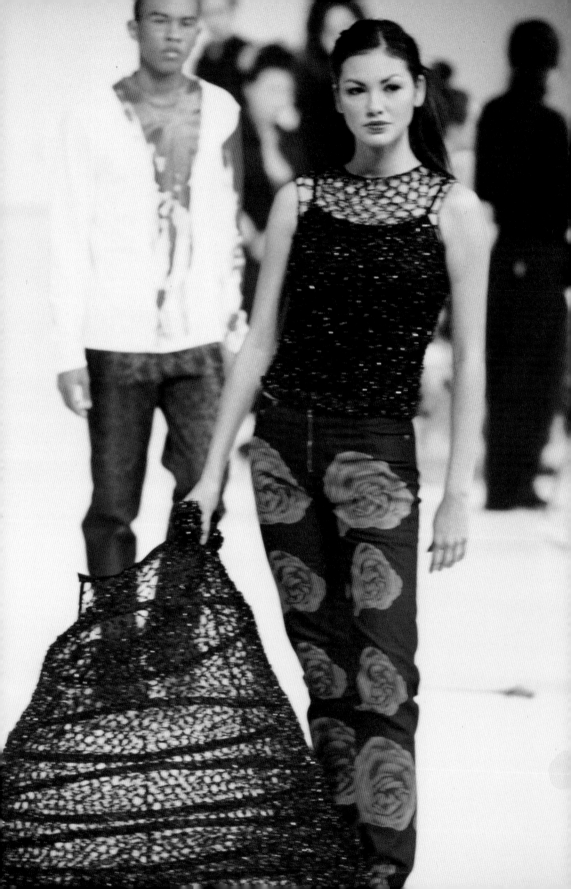

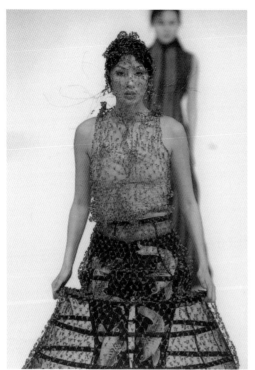
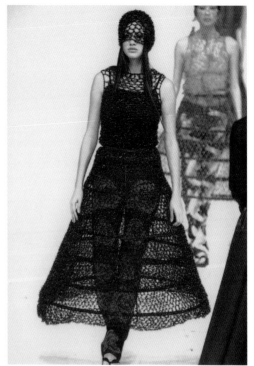
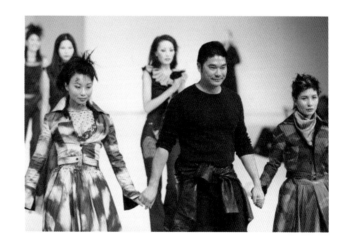

● 香港時裝週「The Rose」系列

另一次齊集多人上台玩即興的大 show。（2002）
Model：Rosa、Rosemary、Vanessa、Wanda、Eunic、
何超儀……

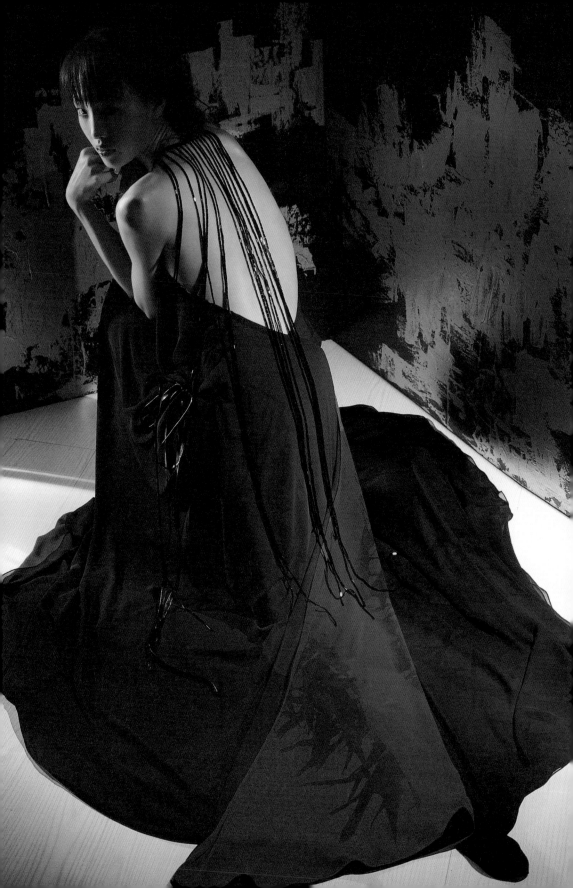

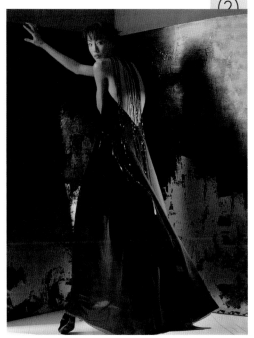

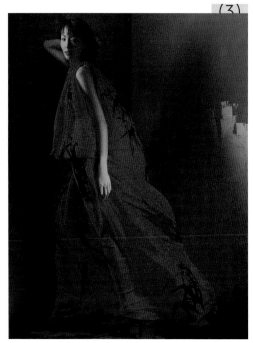

(4)

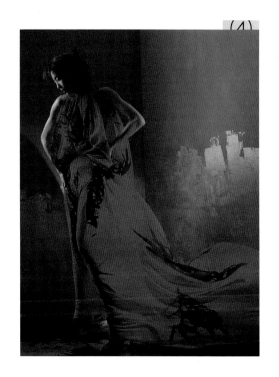

(1)-(6) ● 自從 2000 年北漂開始，主要攝影夥伴為亞辰，並明查暗
訪內地優秀模特兒，也邀請香港名模北上，將發展範疇
擴大，包括當時得令 Rosemary、陳嘉容、Ana R.、楊崢、
Lisa S. 等等。（2002）
Photo：亞辰　Model：陳嘉容

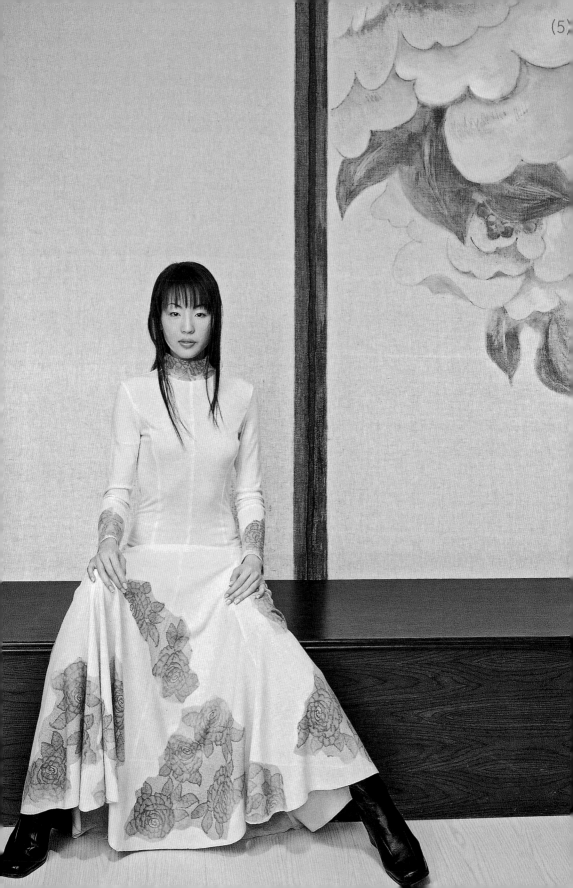

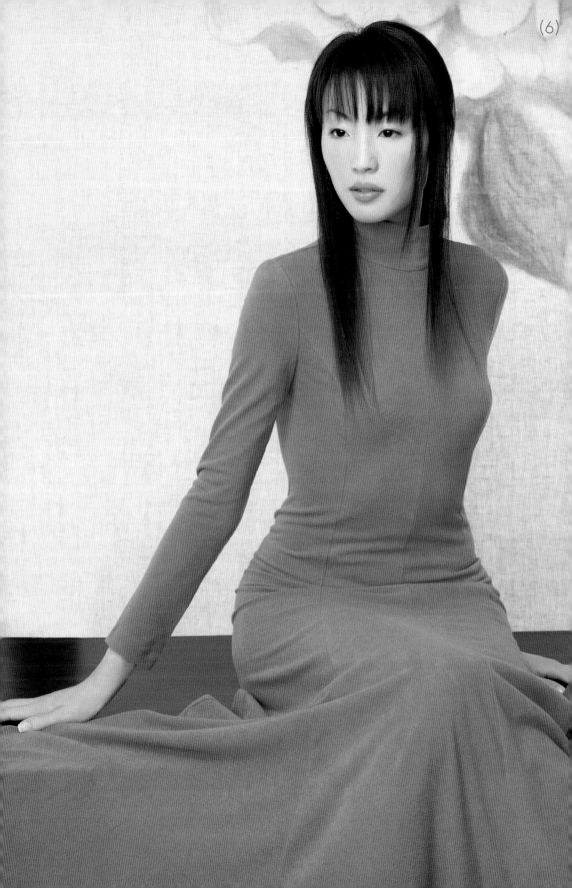

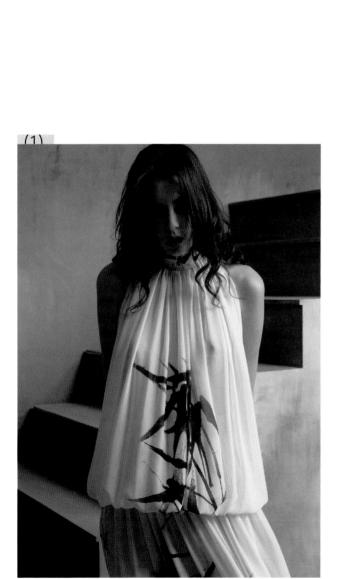

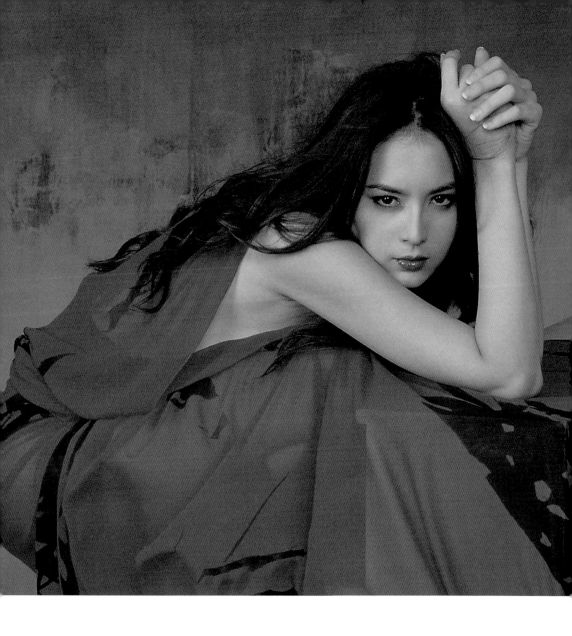

(1) - (4) ● （2002）
Photo：亞辰　Model：Ana R.

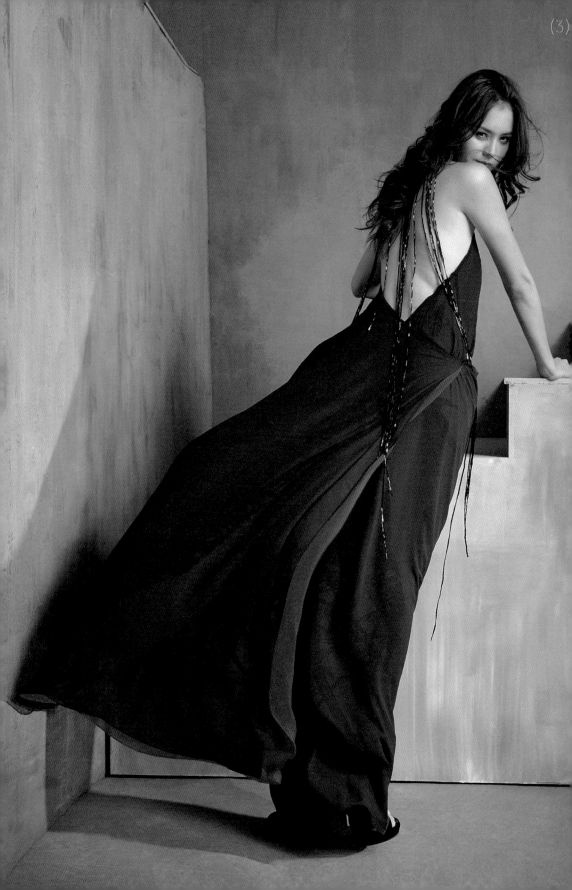

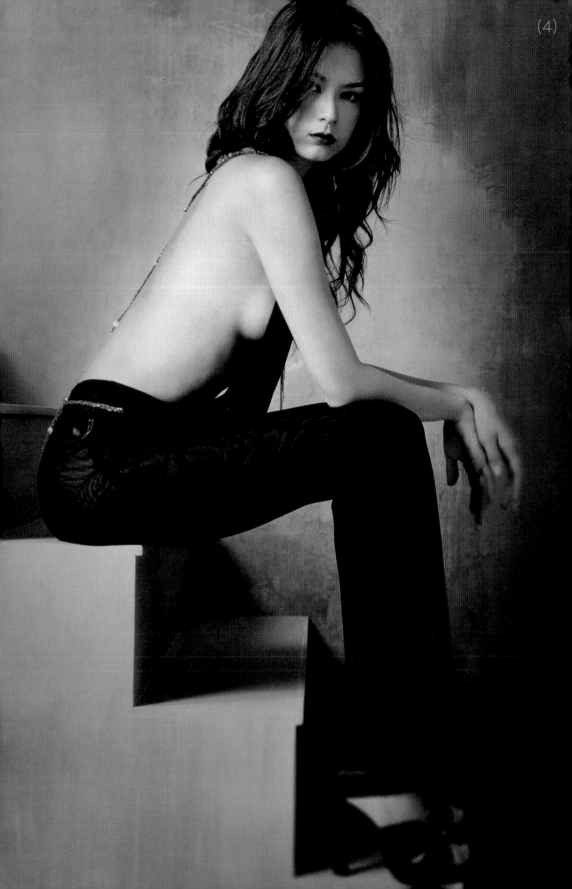

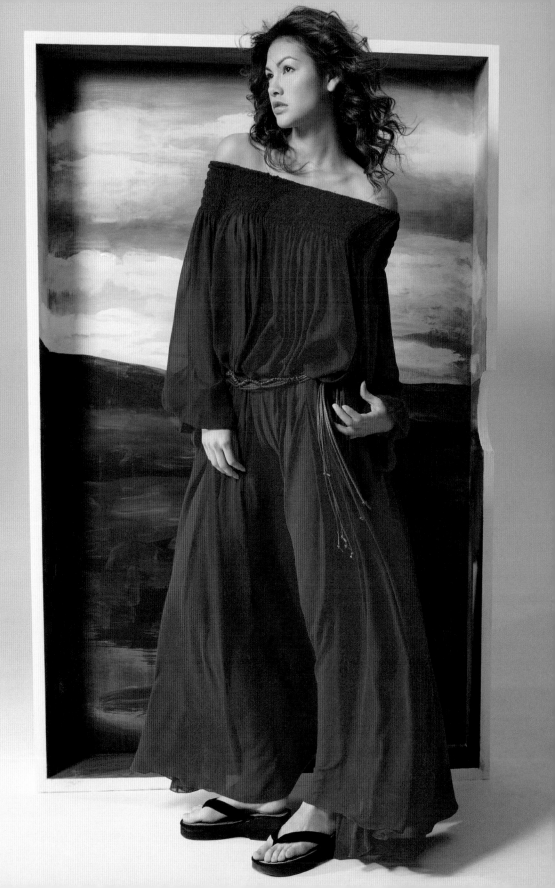

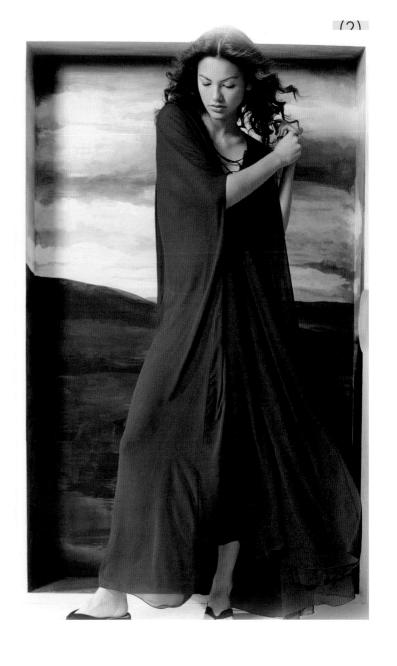

(1)-(4) ● 與內地品牌「古谷惠」合作期間，頗有得著。相對當年不
少同行，負責人陳先生擁有豐富設計觸覺，不以一般布
商提供的布料而滿足。與我處理布料手法不謀而合：
一、尋找品質優良、價錢合適的布種；
二、發展獨特印花機器與技巧、網羅與眾不同的圖案，
印出獨家與別不同物料，贏得更高市場生存空間。
以上四款從旗袍、便裝到晚裝，皆以自家印花為賣
點。（2002）
Photo：亞辰　Model：Rosemary

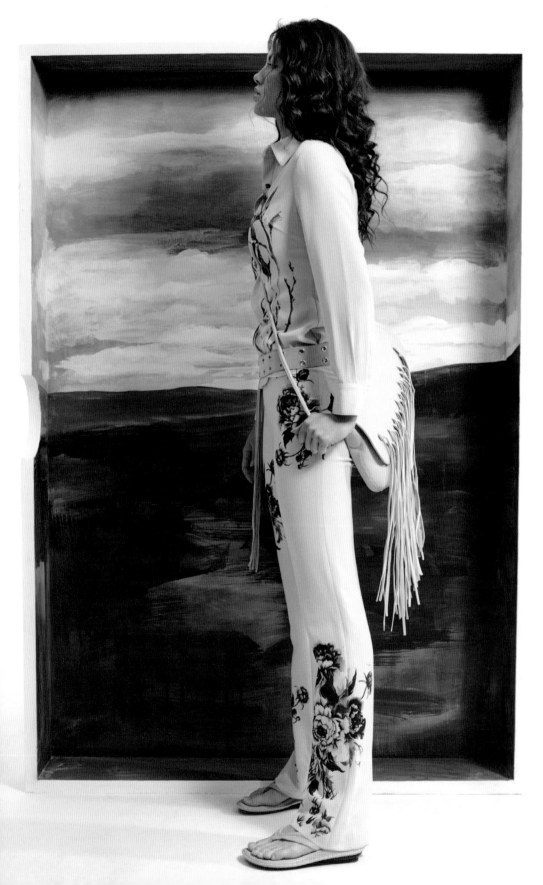

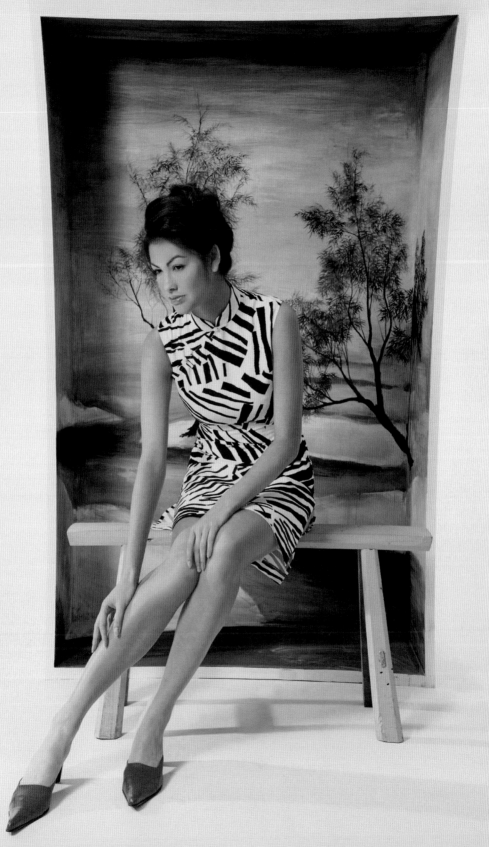

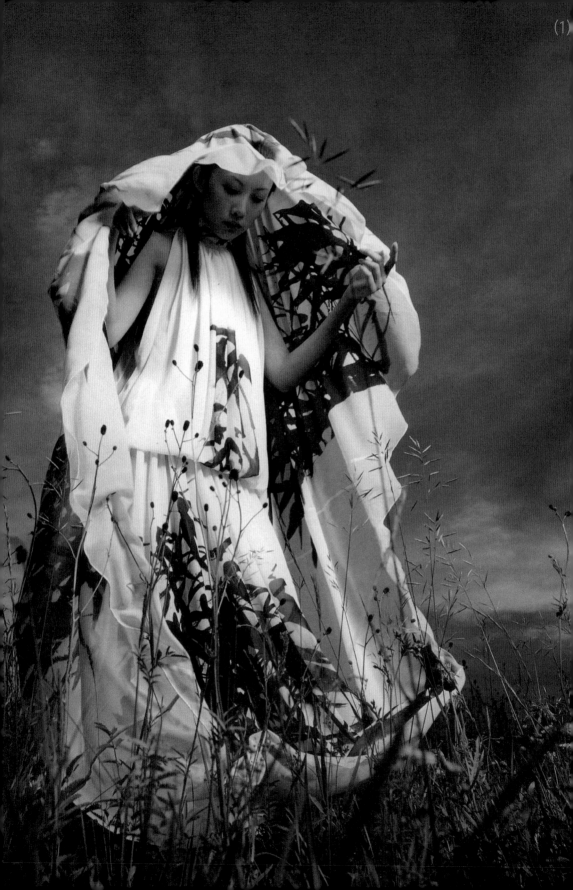

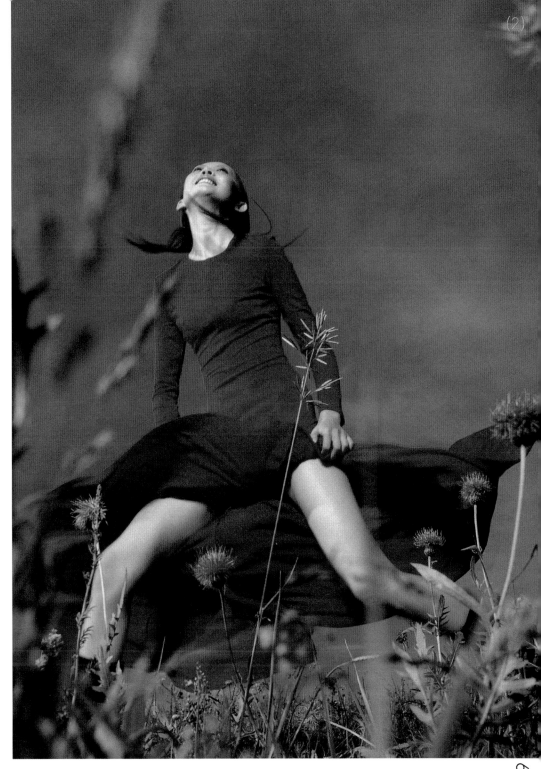

(1)-(4) ● Photo：娟子　Model：劉幗薇　地點：內蒙古壩上

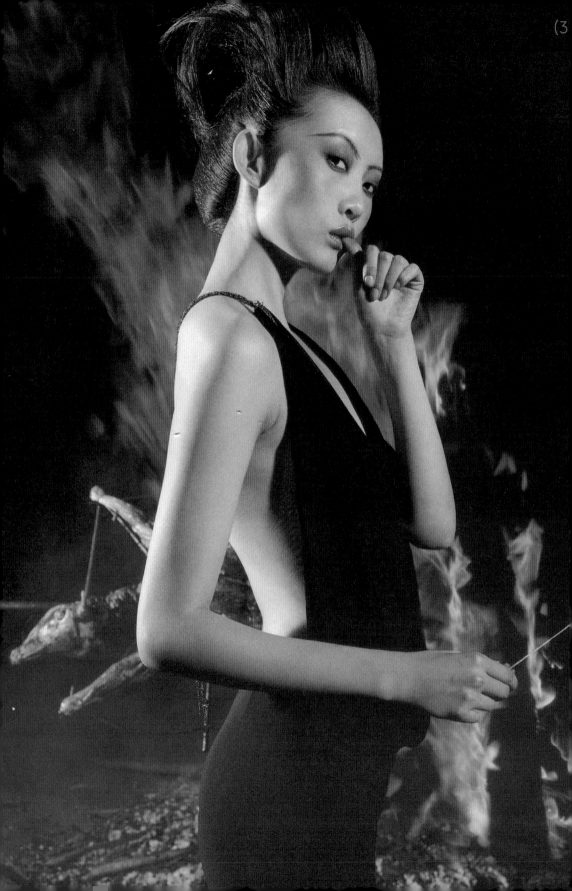

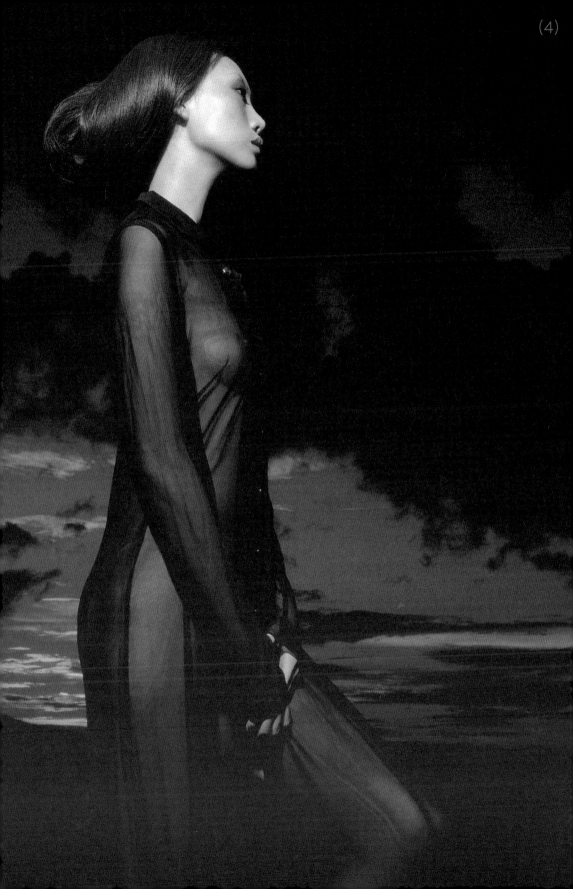

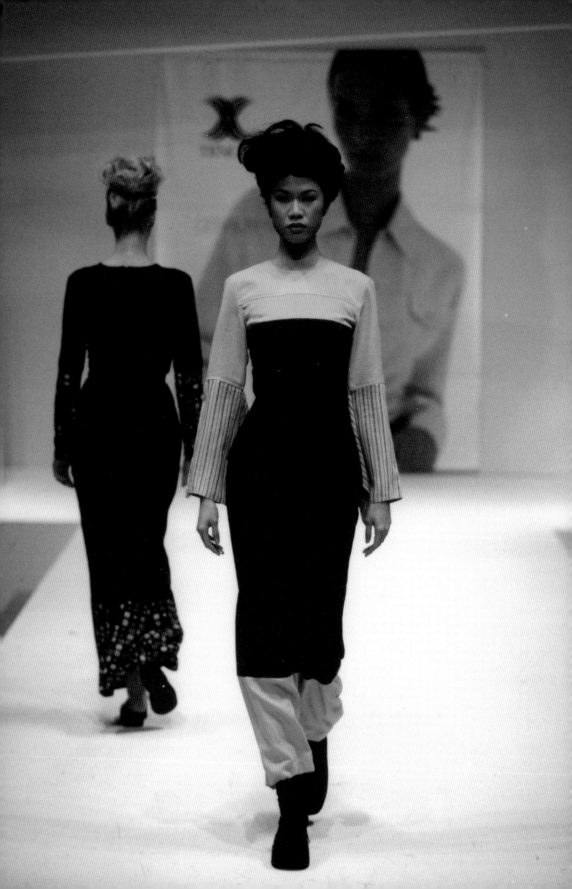

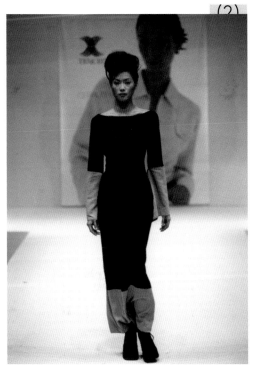
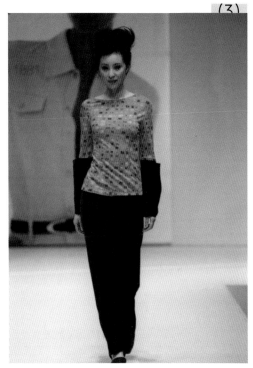

(1)-(3) ● 除了跟內地廠商合作,從未放棄與香港、東南亞及海外時裝
同業或布料發展機構合作,發展新商機。

台北時裝週,與 Tencel(天絲)發展商合作的系列。(2002)

(1) - (7)　　　　來自名模之鄉江西，王敏是我在內地初期至愛女模一號。

那些年內地各式名目與時裝相關的比賽多得滿瀉，十幾億人口大國，除非閣下父親是什麼什麼剛，又或全國高考尖子，甚或清華北大優才生，冒出頭來談何容易？

改革開放打開各式改善人生的機會。未夠！1989 年之後才是契機，雖然關卡重重，機會大門漸次開放，不少新生代甘冒付出任何條件，只要讓自己及家人換來過好日子的機會，在所不辭。

應是 1999 年，北京一個盛大模特兒比賽，在下被邀作評委（港稱評判）。自從 90 年代初廣州「美在花城」（1949 年中國解放以來首個美貌智慧與才藝並重的選美，廣州電視台王牌節目，男女同時選拔的比賽），至 2015 年間至具規模的「新絲路超模大賽」也不缺在下影子，可以說那些年從年輕設計師到新晉模特兒的誕生，或多或少與我有點連結。

來港後走紅，結婚產子的蔣怡是一例（廣州比賽）。至今內地時裝界仍津津樂道，2000 至 2010 年間，中國天橋上演繹力度無可比擬的王敏，是至強的一例。參加比賽那年，王敏剛剛中學畢業十多歲，內地當模特兒個子高不在話下，一米七九比例完美，五官恰到好處且具備美艷親王薛寶釵條件，獨特氣質且帶點點憂傷如林黛玉（西方超級名模當中便有個 Christy Turlington）。王敏是那種安安靜靜帶點落寞神情的女孩，站在台上卻是另一回事，比賽答問說話不多卻精警恰到好處，演繹

時裝尤其一般人難以駕馭且充滿戲劇性的設計放到她身上，總會穿出蟬翼如流水行雲。

台上近百人，一眼，看到她，認定非池中物，冠軍相。同台比賽還有個強悍另類例子，來自四川的川妹子毛勝偉，外號「毛毛」。初賽見她條件中肯，表現卻很用力，聽說已二十多歲，如若選不到，下屆便超齡（當時，甚至現在，內地女孩二十六歲未嫁，便算老姑娘，全家人的共同擔憂）。選最後十強，毛毛出場讓全場驚訝，好些被嚇得說不出話來；破釜沉舟，她將一頭長髮全剃光，成為中國首個光頭模特，順利進入十強，雖然三甲止步，毛毛後來跟我合作無間，2000 年來港助陣行 show，演繹「遊山玩水」系列，還被《南華早報》放上頭條佔據半版。

2003 年 4 月春寒料峭，北京 CHIC 頒獎禮時裝週壓軸「東北虎」大型展出後，北京飯店大廳頒發十佳設計師、十佳品牌、十佳模特及最高榮譽金鼎獎。在下服務的「古谷惠」拿下十佳品牌之一，當年十佳模特兒之冠落在王敏身上（往後幾年都一再由她蟬聯）。頒獎完畢，為了跟我的承諾，冠軍王敏婉拒各式慶祝派對及媒體訪問，跟我飛奔到西單，在長安大街離南鑼鼓巷不遠處，以四川原裝搬到北京落戶的古老傳統木房子改作名為「巴國布衣」的餐廳。當時得令的年輕攝影師郭三省（爺爺改的名字，老家在西北三省中間）與內地紅透半邊天的造型師東田的團隊已在等候。忙了十多天，走了不下三十場 show，其實已有點發燒的王敏二話不說埋位化妝，換了六套衣裳，從午夜十二時拍至清晨六時完成《風采》雜誌 2003 年第一期的特輯「英雄」的拍攝，真箇人仰馬翻！其後，王敏告訴我；兩天兩夜沉睡起不了床。

往後近十年，途經長安大街「巴國布衣」，仍可以跟貼在牆外門內的巨型海報上的王敏眨眨眼。

(1)-(7) ● Photo：郭三省　Model：王敏

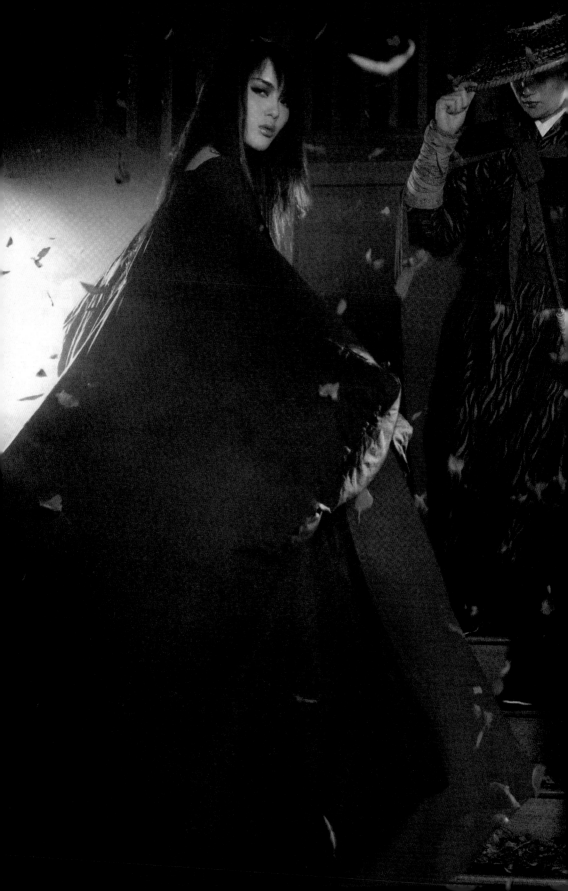

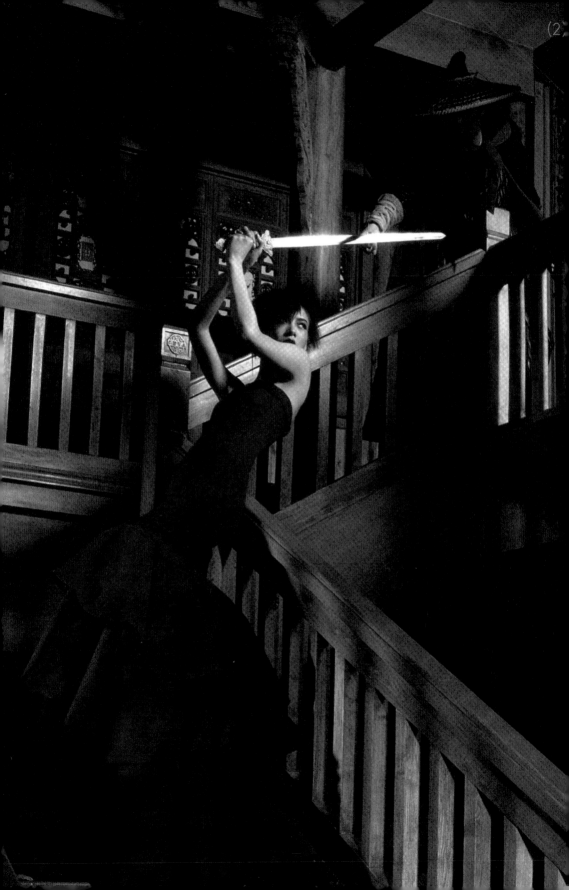

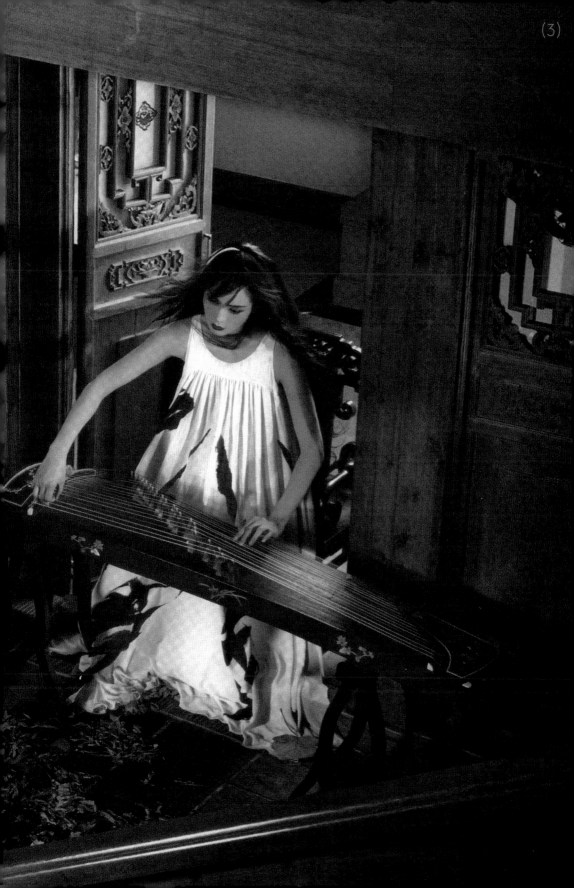

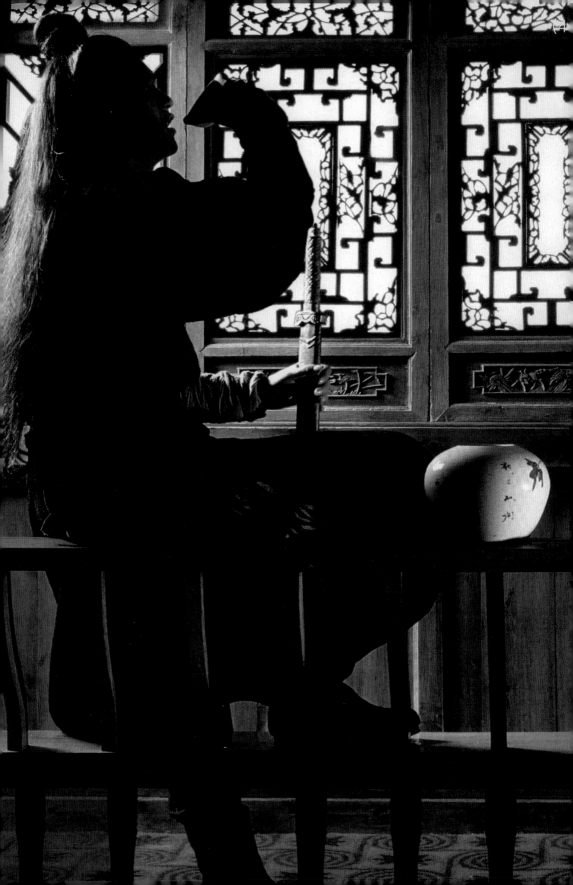

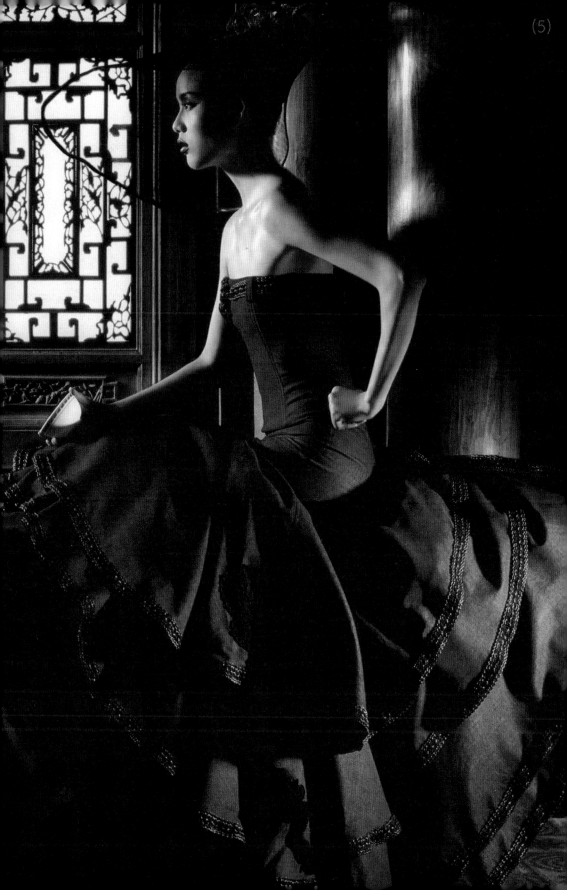

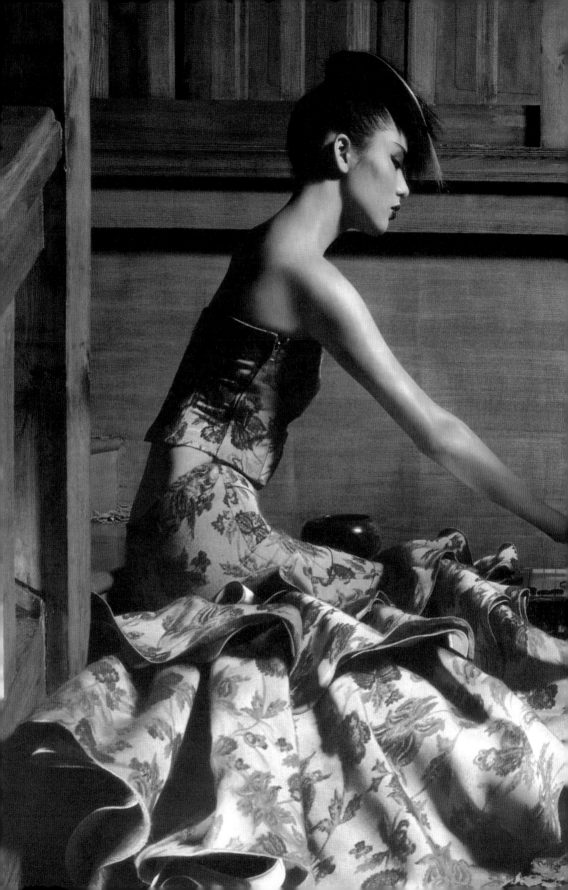

(1)

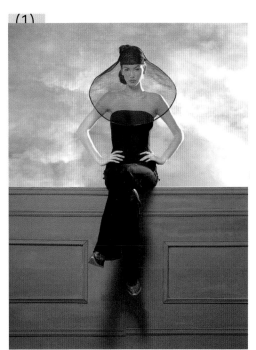

(2)

(1)-(7) ● 為客戶服務，設計漸見隨和且被市場接受。（2003）
Photo：亞辰　Model：Rosemary

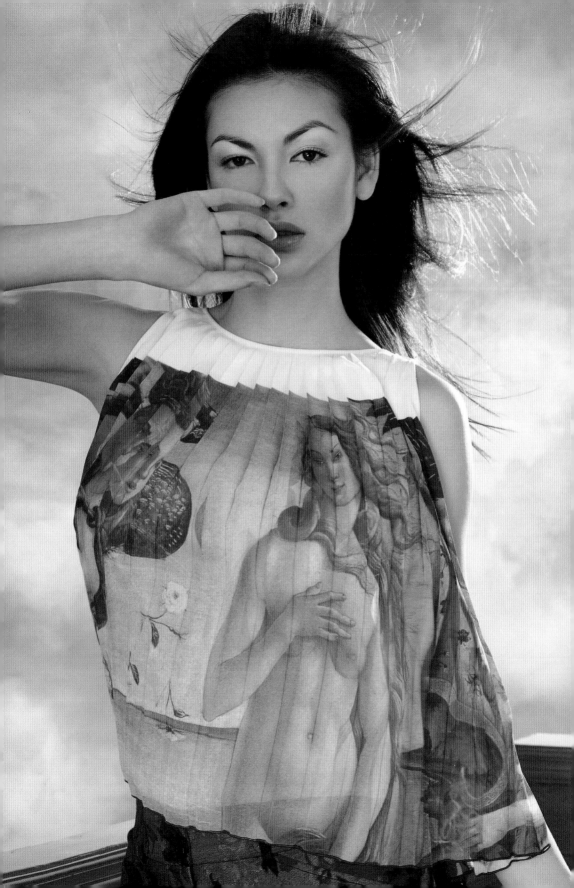

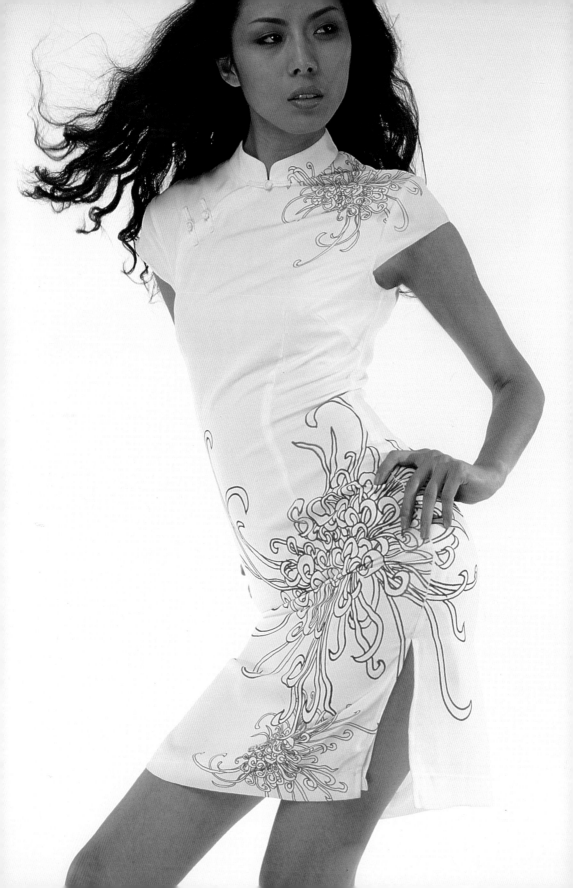

(1)-(8) ● 「古谷惠」系列

重點不是衣服,而是模特兒。早已忘記了她的名字,與 60 年代紅極一時歌手 Esther Chan(陳懿德)、現時的莫文蔚五官輪廓相似,更添倔強的嘴唇與眼神。

並非當年一般廠家客戶那杯茶,卻與我眼神投緣,曾重用。未幾從廣州淡出,有說回去了江西?湖南?湖北?貴州?還是四川的家鄉嫁人。有說北上到首都覓前程。

無論如何,這是一個好女孩,祝她順心、如意。(2003)
Photo:亞辰

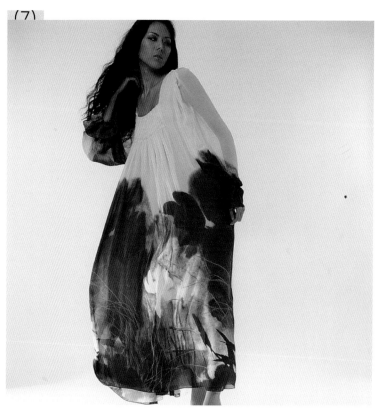

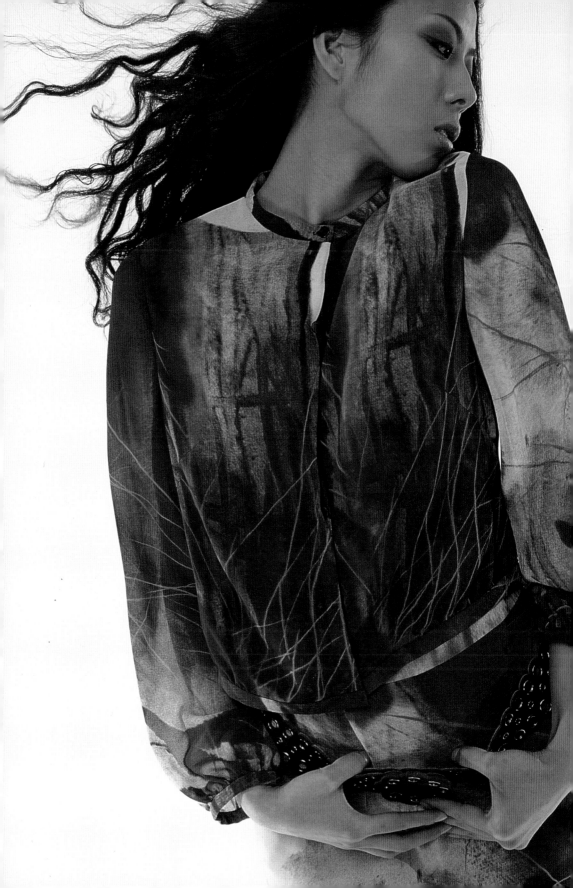

香港時裝週

好不市場化的系列。每次回看照片總有幾刻感動。感動那些年在內地走遍大江南北，與港人分享設計機會不似過去那麼綿密，作品不論市場化還是原創風格，於內地發光發熱，在自家城市卻錦衣夜行不明不白。這系列擁有的商業元素頗濃，一直到很多年以後，還可以在商場似曾相識見到雷同設計，香港展出之後，回到內地，其大膽程度成一時佳話。

帽子王陳漢明

透過廣州同業聯繫，認識了原來是老師專業，後從事製作帽子，尤其出口業務的陳漢明。陳漢明太太也姓陳，任職醫生，又抽空料理廠務。他口中整天叫著陳醫生陳醫生……什麼都要問過陳醫生，夫妻情濃。

陳漢明的帽子生意做得不俗，工廠雖然位於廣州邊緣且有點破舊，然而內邊寬敞五臟俱全，什麼物料、什麼儀器應有盡有。作為設計師，至叫人開心得發瘋莫若遇上與眾不同的物料，還有願意承擔製作的廠家。聽說是在下，陳漢明什麼都應承，按照我款式做出來的帽子叫人喜出望外，為衣服畫龍點睛。這之後，不少省城同業忽然發現立在眼前久矣的寶藏，與他合作無間。

舞台服裝達人楊小樺

透過香港舞蹈界資深人物認識小樺之前，先將復古款式用順德涼紗綢縫製了精緻新
潮大襟衫樣板，寄給吉隆坡客戶李太太，對方喜出望外，認為在下平、靚、正，讚
不絕口。

與小樺在她廣州水蔭路廣州舞團大院的工作室初見面，原舞蹈家的身影仍然濃厚，
舉手投足自有一番優雅。小樺從舞台退下轉而設計及製作舞台服裝，她先生丁師傅
曾亦是舞台男一，後移居中美洲，再回來廣州在舞團大院開了一家寬敞的餐廳，一
度成為我的飯堂。跟小樺熟悉之後，介紹了好友陳銳軍，這之後在廣州我的食、住、
行，還有初期工作上的衣合作無間，全由他們包辦。遇上時間倉促，自家版房趕不
及，不論時裝還是表演性強的舞台服裝，總向小樺叩門；老友記總是笑嘻嘻應承，
其實那些年，小樺製作紅遍省港澳並外省與海外，忙個不可開交，應酬我被迫笑著
兩脅插刀！（2003）

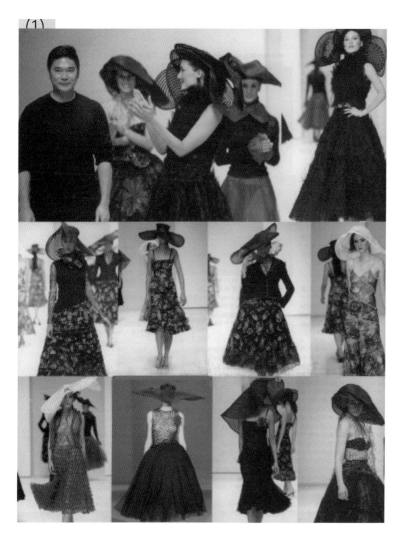

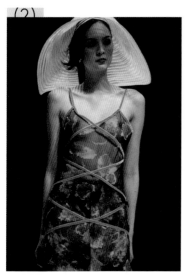

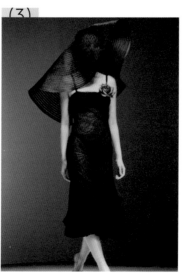

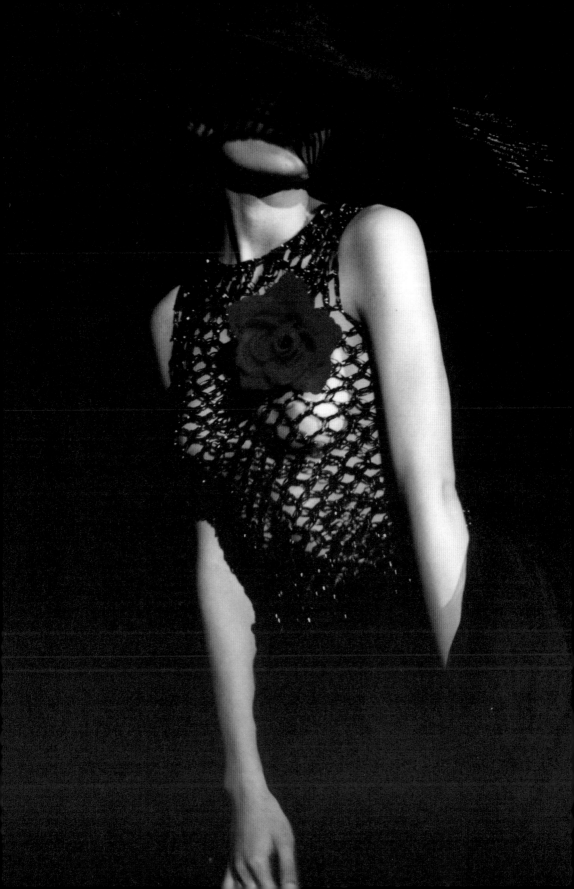

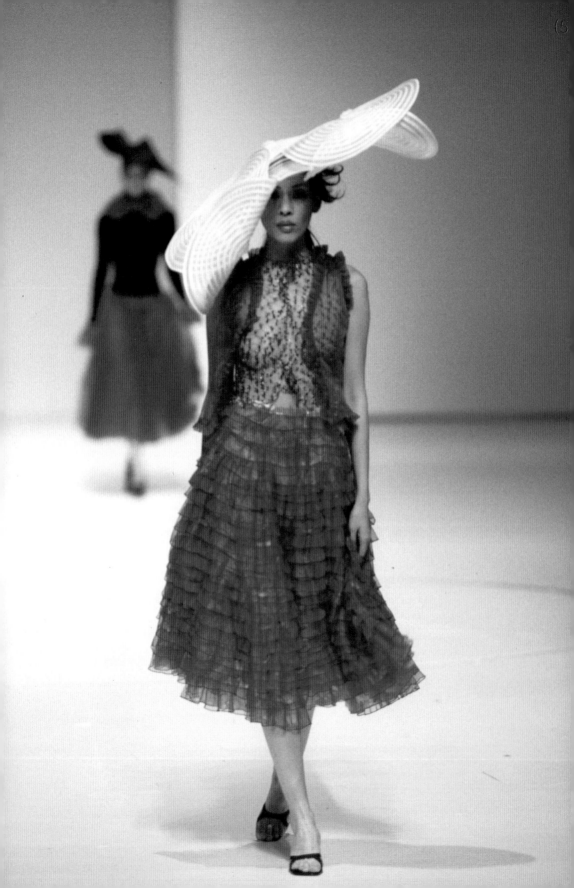

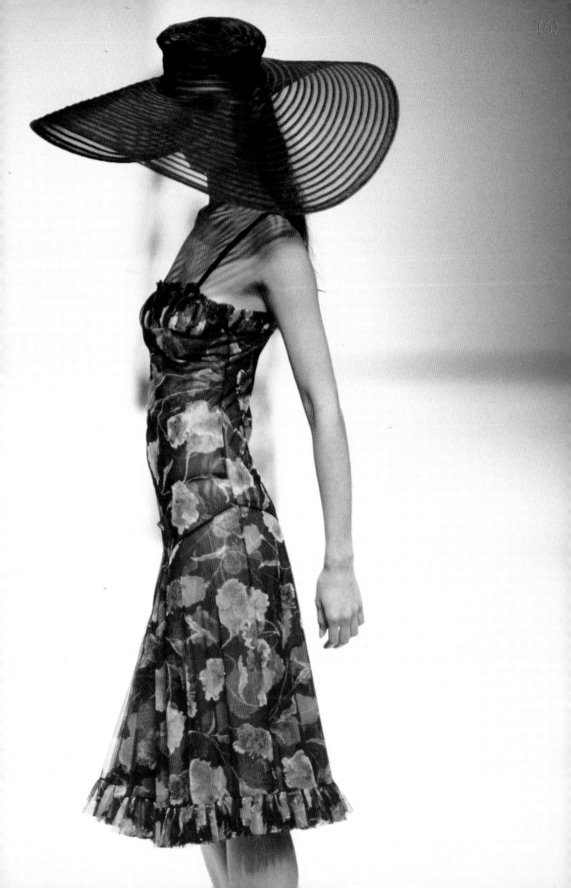

(1)-(4)

蝶式、化蝶、蝶變⋯⋯一連串的名字,卻未曾採用到系列名稱。國際慣例,一般以設計師或品牌為主、年份與季節為副,訂立系列記認。

中國人喜歡為事情賜名,刻劃故事;為應酬大眾心性偏好,有時亦會為系列訂名。

不止壓摺,亦採用了 laser cut,甚至自創 double laser cut 製作這個系列。

化蝶:任劍輝與原拍檔芳艷芬及唐滌生合作巨著七彩《梁山伯與祝英台》尾段「化蝶」,面世時,自己仍未出世。不明白二人雙雙化蝶身上所穿隆重戲服如何在腦海留痕。

「蝶式」是我們童年元朗一家頗具體面、男裝女裝皆備的洋服店。名字與古老人型公仔面相造型都是眼球投射點。

《蝶變》80 年代港產片,未欣賞過,名字吸引。(2005)

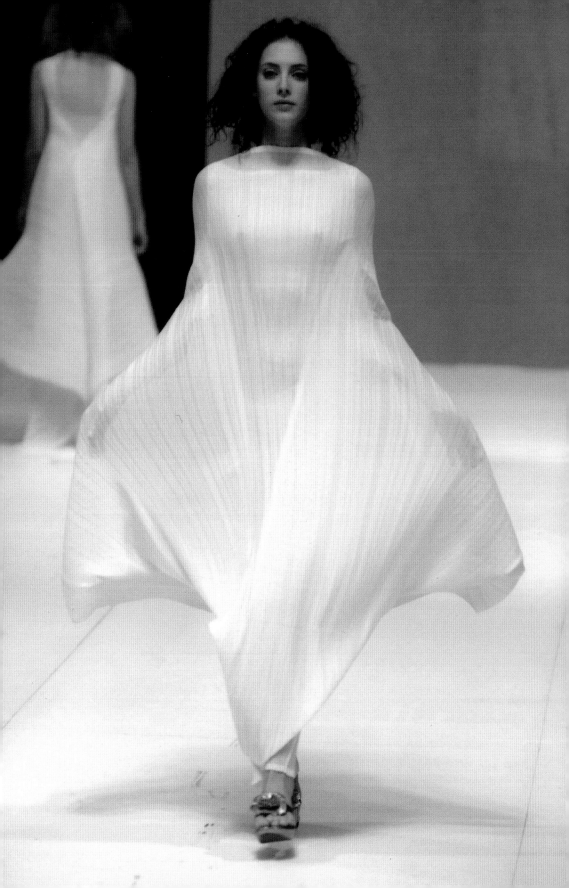

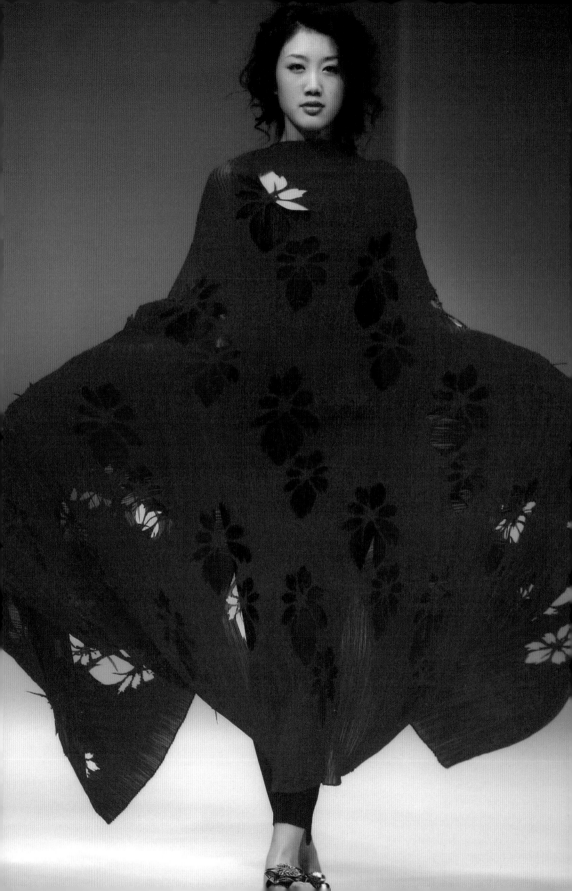

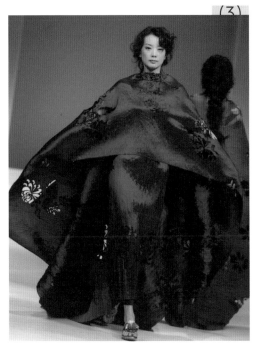 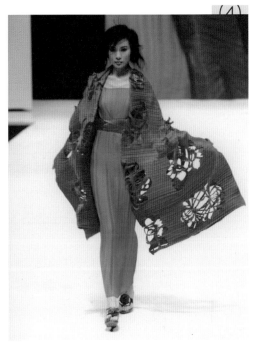

(4) ● Model：楊崢

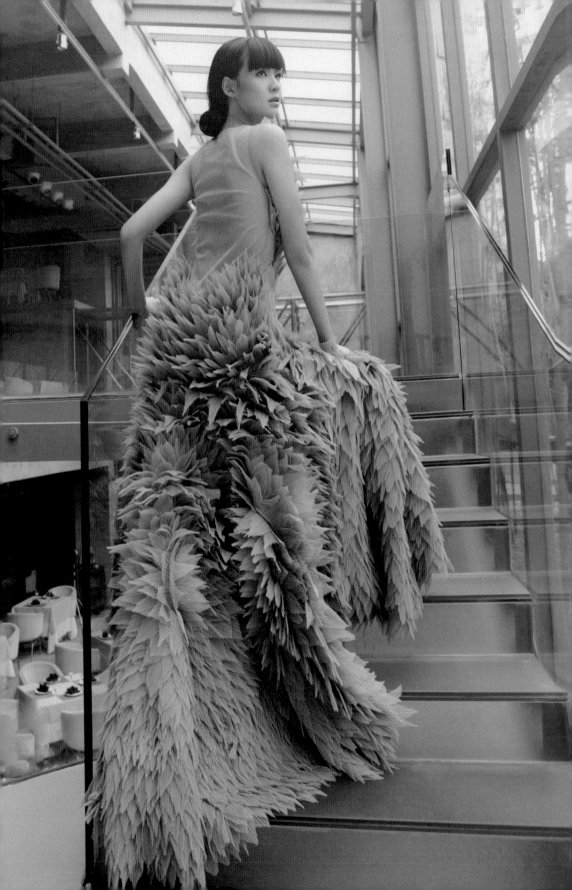

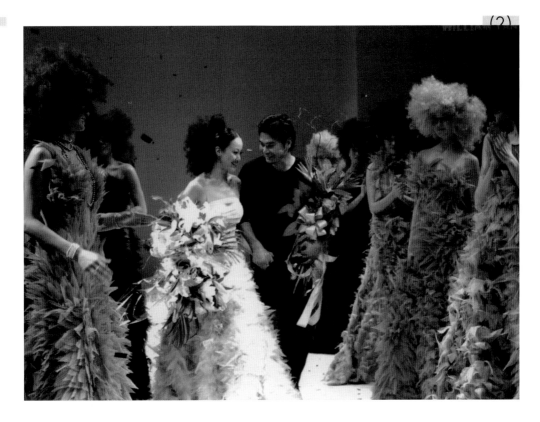

(1),(3)-(4) 　用上兩百米網布，壓摺之後用人手剪成葉形，逐塊逐塊縫上預
先已造好的裙子上，四位工人用了兩星期始得完工，累得人仰
馬翻。灰紫色的製成品令觀眾嘖嘖稱奇，不少以為真羽毛，任
誰人穿上都不期然有種凌駕一切的氣派。每次後台分衣服，人
人沉默，期待自己是幸運兒得羽衣降臨。

廣州女兒李艾從大學開始，已因突出外形，中性爽朗性格而名
傳省城。後來在北京還闖出名堂，身兼電視主播及電影演員，
界限超越名模。（2005）
Photo：亞辰　Model：李艾

(2) 　羽衣成功，整個系列尾陣用上這則技巧裁縫。壓軸也感謝當年
被譽為「打不死」的老友記章小蕙再次上陣演繹。

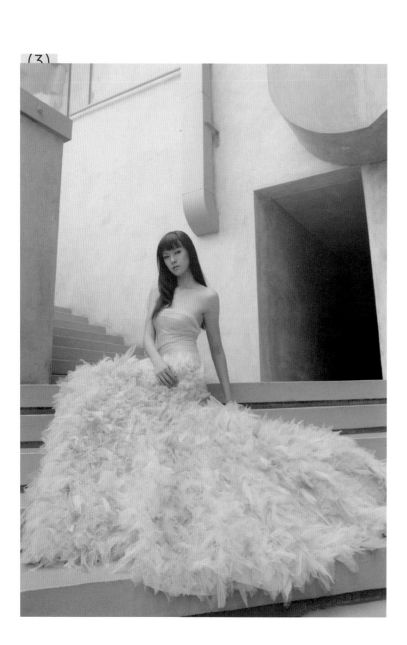

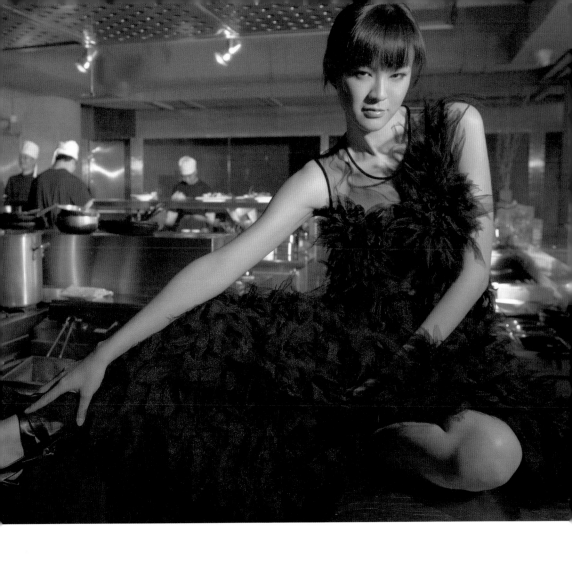

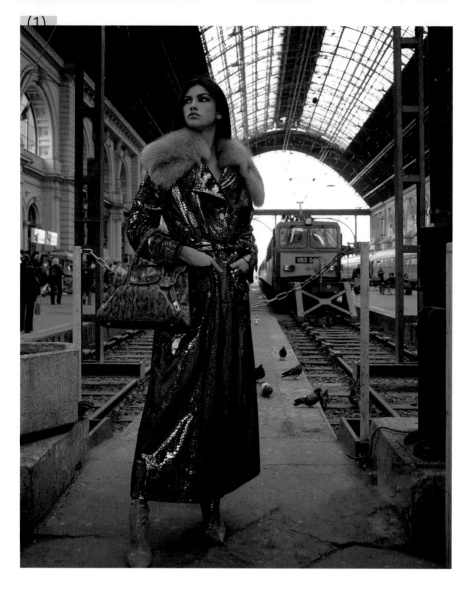

(1) - (5) ◉ **布達佩斯**

北京原籍溫州的客戶業務以東歐為主，莫斯科以外的落腳點為匈牙利首都布達佩斯。為了這個項目，那年跑了仍然存在著濃濃皇都風格漂亮的都城；首次作為預熱探望，再次與攝影師亞辰及名模 Rosemary 從山上舊城 Buda 取景，到平地新城 Pest，第三次在工業美術博物館舉行盛大發佈會。（2005）

(1) ◉ 古樸味濃的火車站，跟第二次世界大戰前的模樣分別不大。

(2) - (3), (5) ◉ Buda 山上舊皇宮 Heroes' Square。

(4) ◉ Margit Hid 鐵橋。

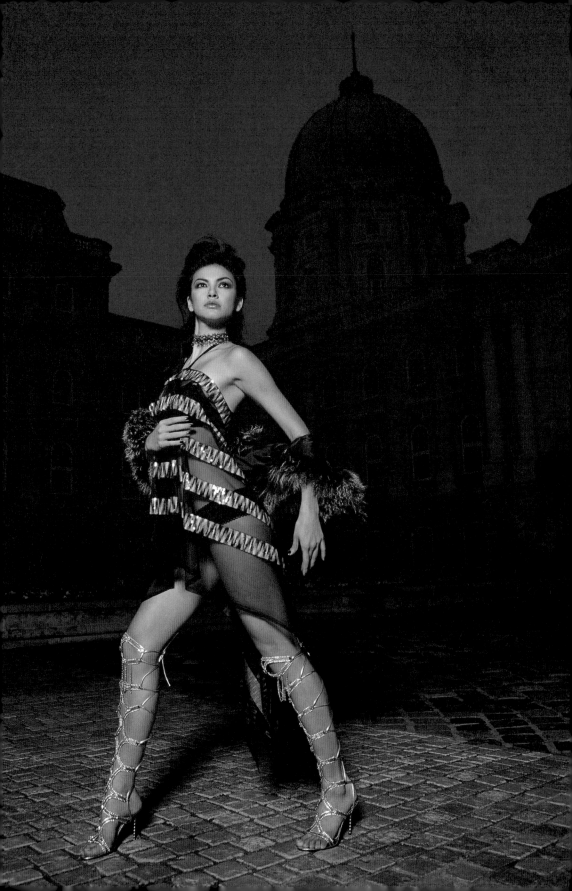

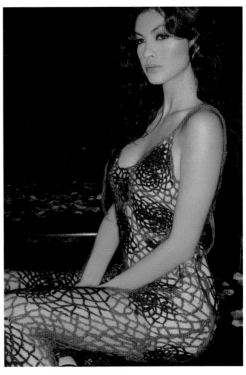

● 廣州世貿中心 William Tang 專門店。（2005）
Photo：亞辰　Model：Rosemary

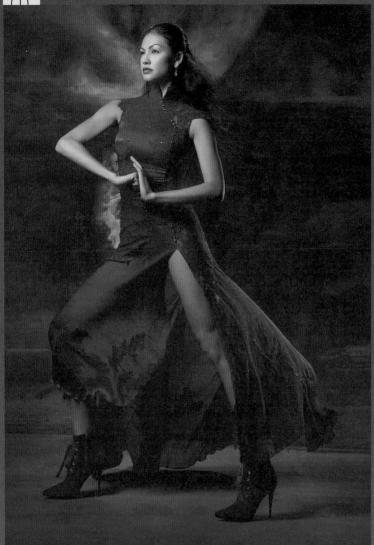

(1)-(2) ● 頗受新娘愛戴的旗袍變奏，同一高級訂製系列一
直維持至多年之後，仍具市場追捧力。（2006）
Photo：亞辰　Model：Rosemary

(3) ● Laser cut 壓摺系列（2006）
Photo：亞辰　Model：Rosemary（左）、葛薇（右）

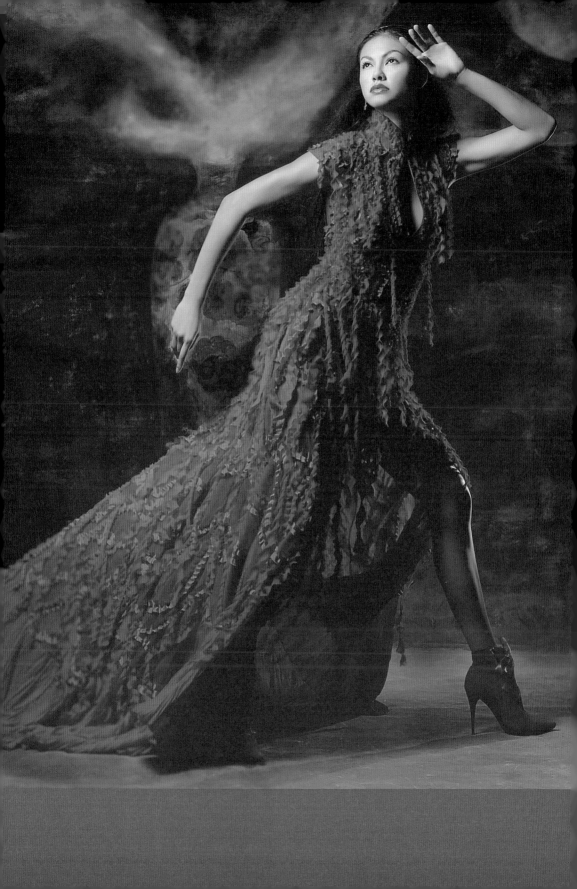

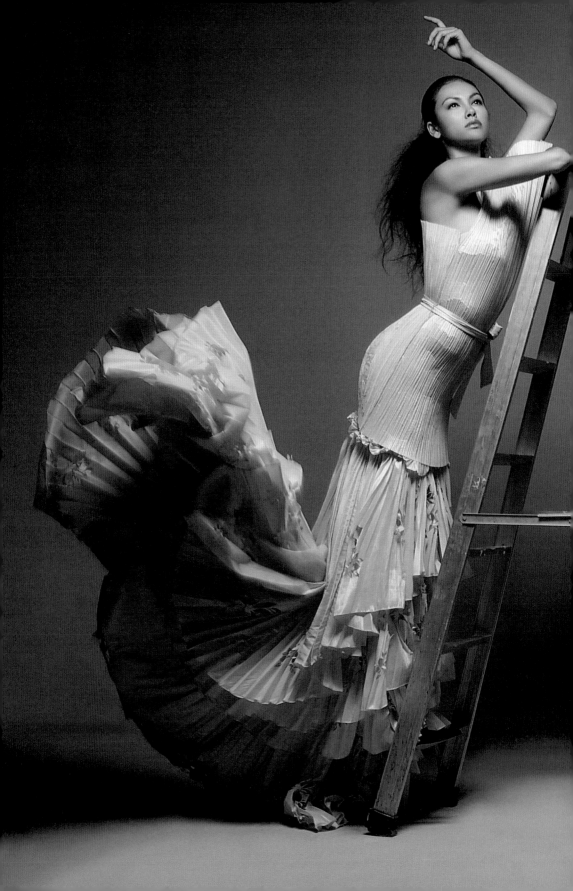

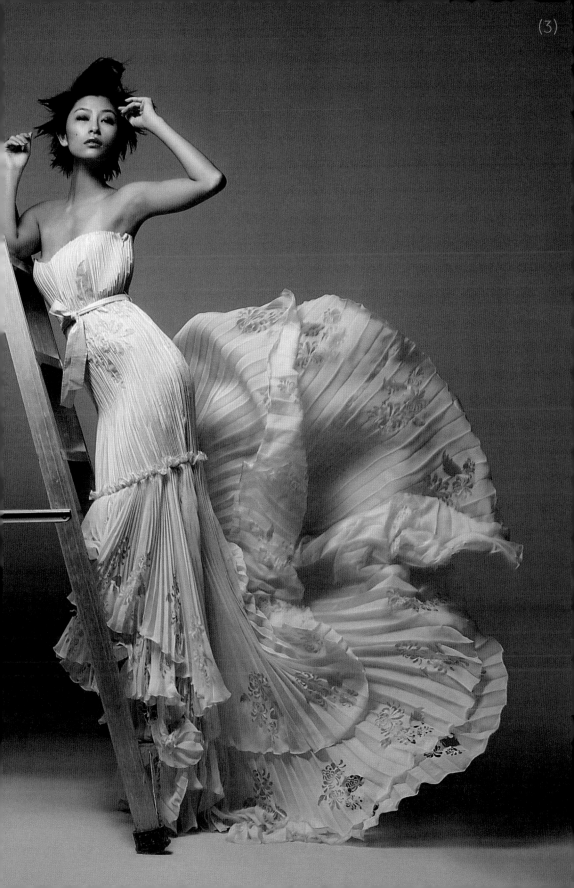

(1)-(3) ● 攝影師亞辰極致之作，曾被意大利時裝雜誌 *Collezione*
用作封面。（2006）
Model：白雲萍

(4) ● 整組解構設計系列，以為中國版《時尚芭莎》20 周年紀
念。（2006）
Photo：亞辰　Model：Rosemary、葛薇、程良、白雲萍
等等

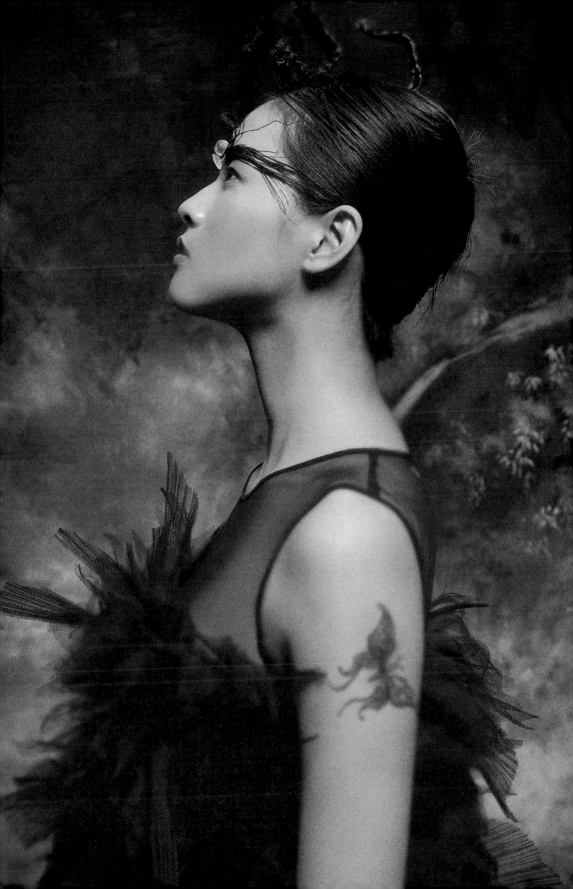

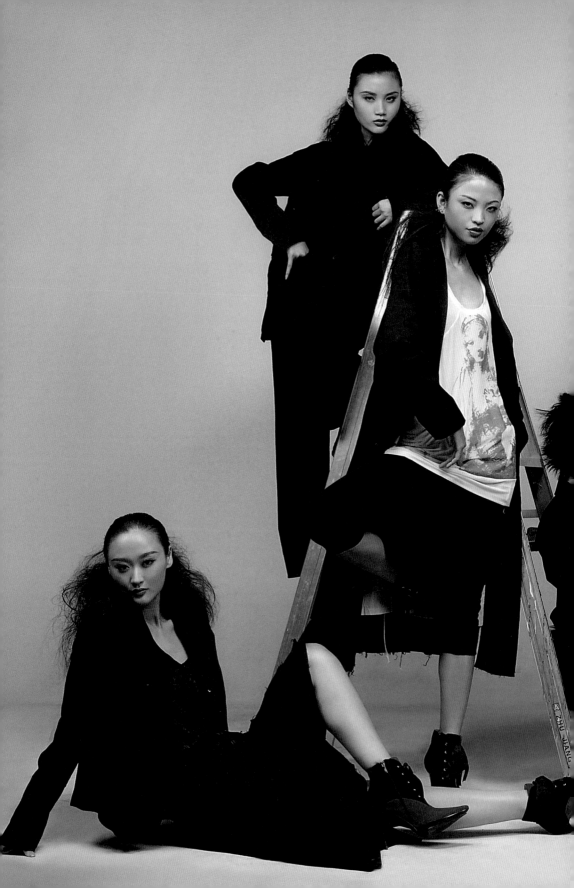

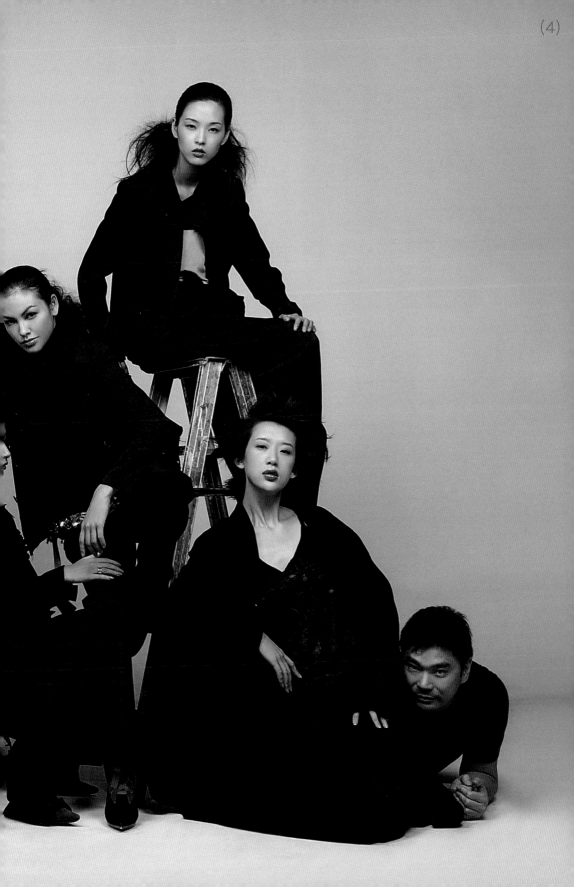

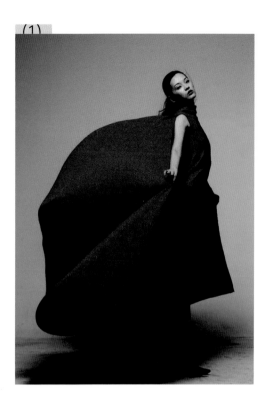

(1)-(2) ● Laser cut 及壓摺系列（2001）
Photo：亞辰 Model：（左頁）白雲萍、（右頁）程良
（左）、葛薇（右）

(3)-(4) ● 亞辰一貫作風，乃喜以古典油畫切入攝影，繪畫背景不
假他人，親手動筆。這是亞辰特別喜歡的一輯照片，
如他所説，感覺直是希臘女神戴安娜之華麗轉身。
（2006）
Model：白雲萍

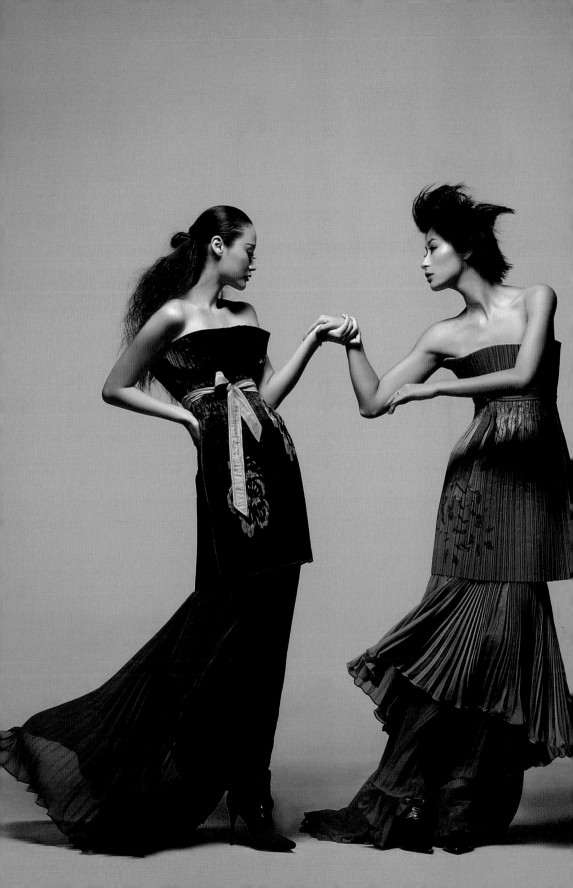

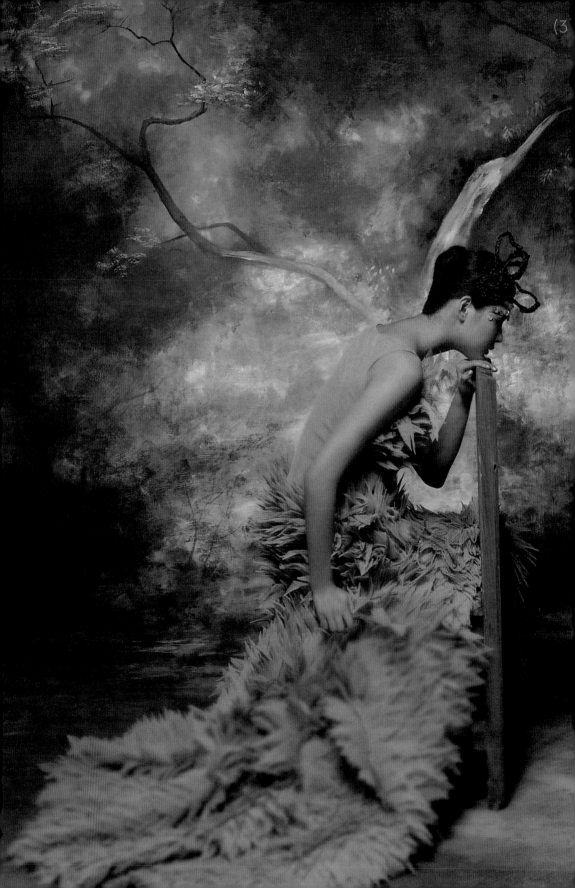

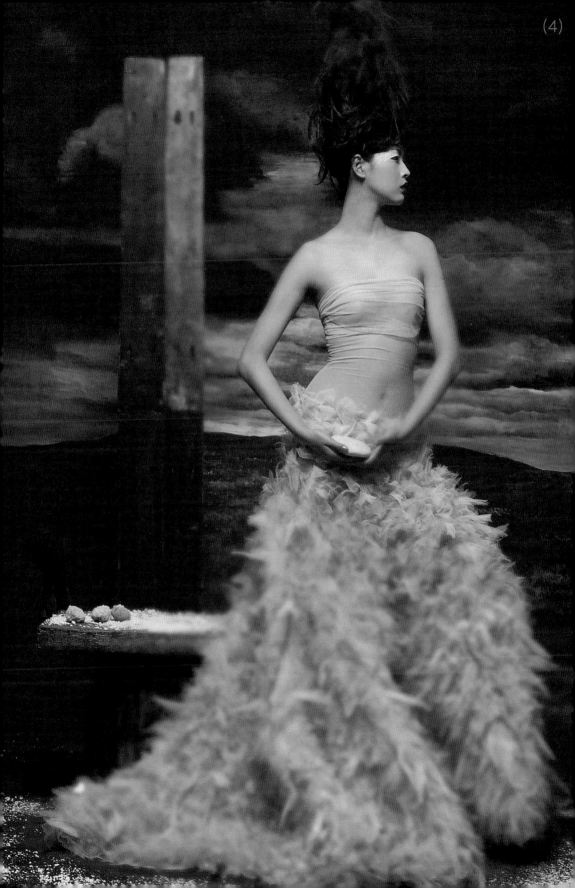

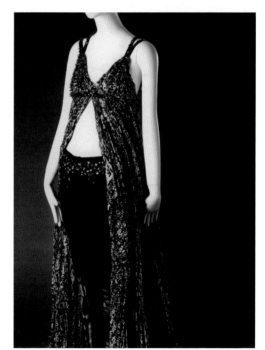

◉「九龍皇帝十年回望」

已過香港回歸整整十年。距離
「九龍皇帝」系列面世十年半,
2007 年特意再造新一輯「九龍
皇帝 × 2」,受歡迎程度一時無
兩。再請馬詩慧上台壓軸,同
樣風靡一時。

可惜系列面世次天,「九龍皇帝」
曾灶財先生離世,頓成全城新聞
熱點。(2007)

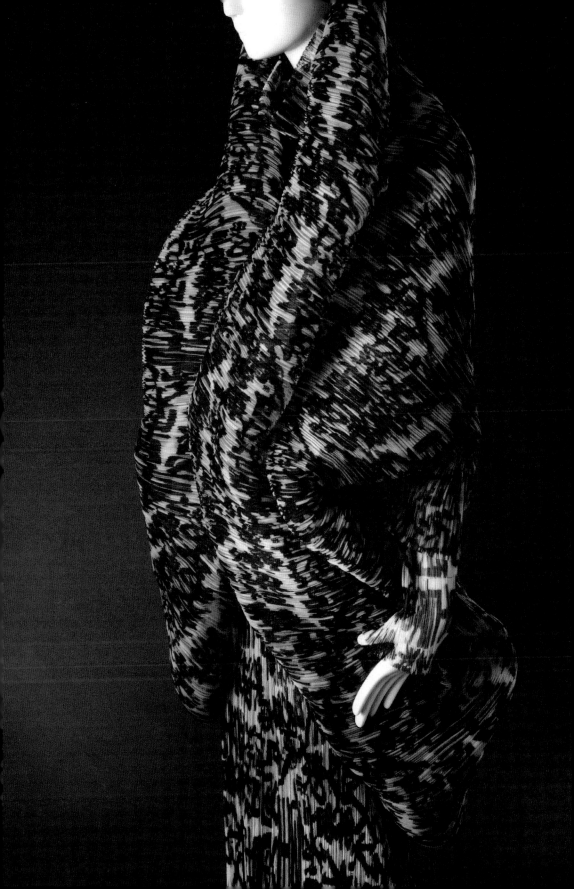

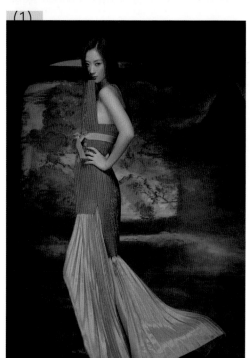
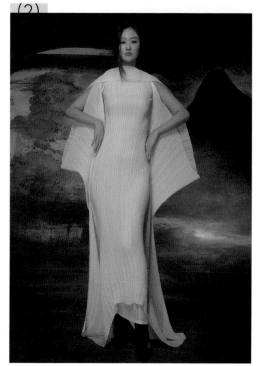

(1)-(6) ◉ 為客戶組合系列，名為「Titikaka」。

當時剛從南美洲旅行歸來，對秘魯與玻利維亞兩國之間世上
至大淡水湖 Titikaka 印象深刻。客戶後來將名字註冊用作旗
下品牌及店舖名稱。

初見程良，還是個剛從老家湖北還是河北南下覓前途的小
女孩。合作多了，慢慢看出她的優點，眉清目秀，瀰漫江
南人家獨特清幽氣韻。出嫁前，來港參加首屆珠寶小姐選
舉，直搗黃龍摘下冠軍，然後心安理得回去當人家的賢妻
良母。（2008）
Photo：亞辰　Model：程良

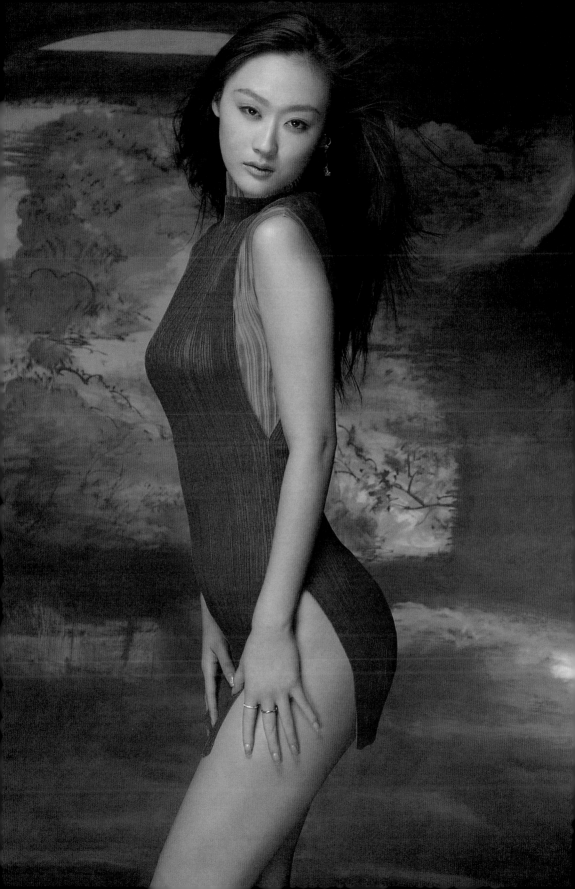

(7)-(9) ● 「智 • 神」工作室。（2008）
Photo：亞辰　Model：Rosemary、葛薇、白雲萍、黃
熹嬈、程良

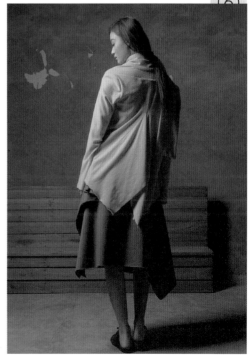

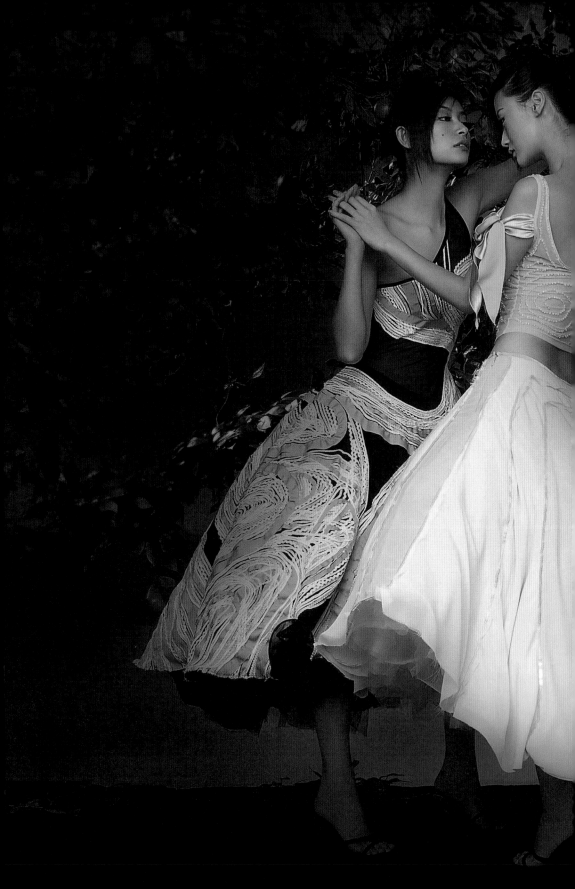

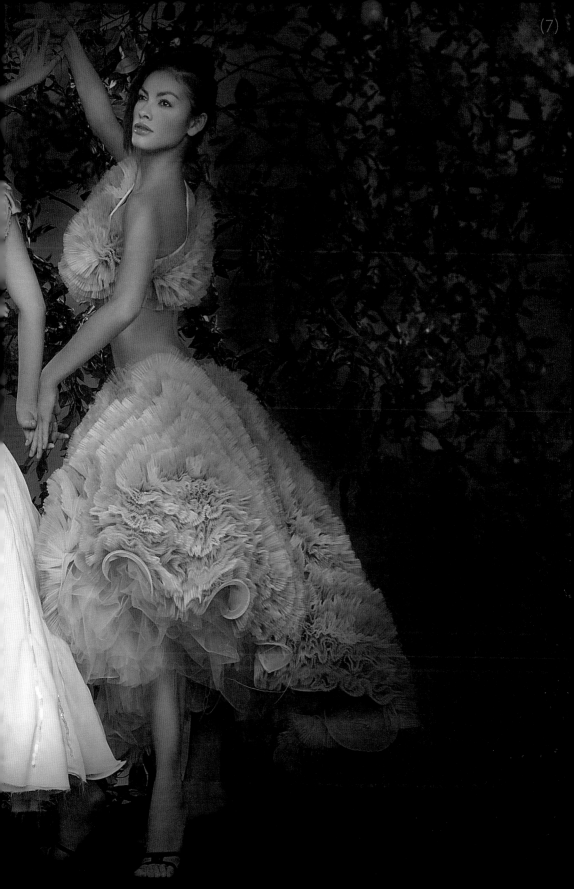

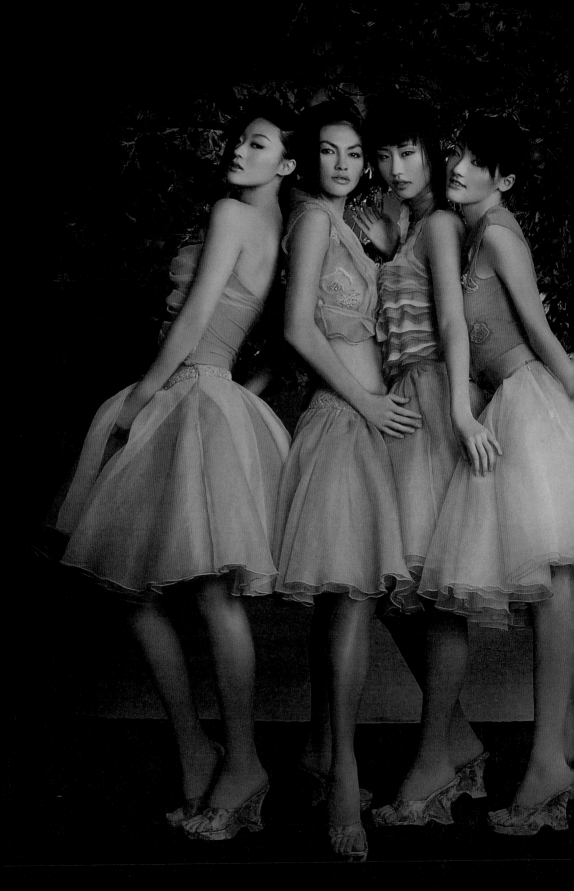

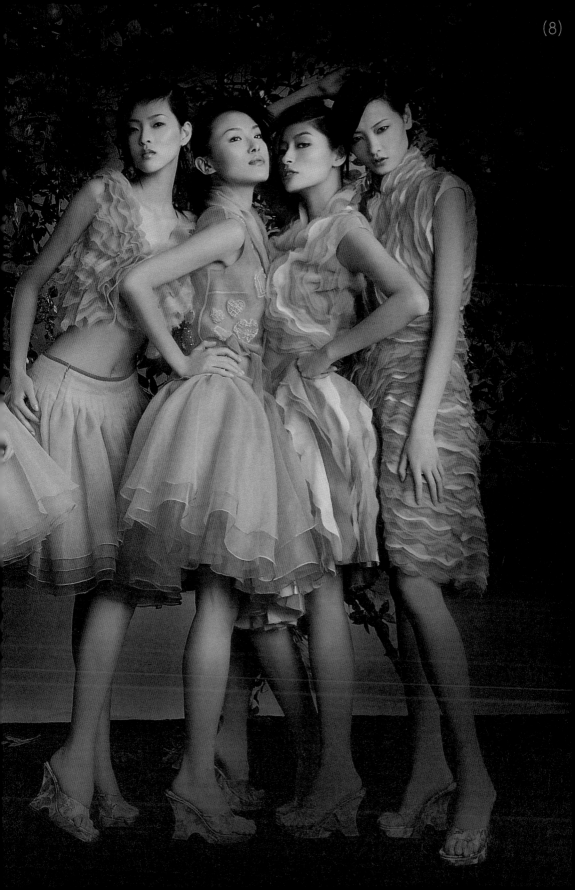

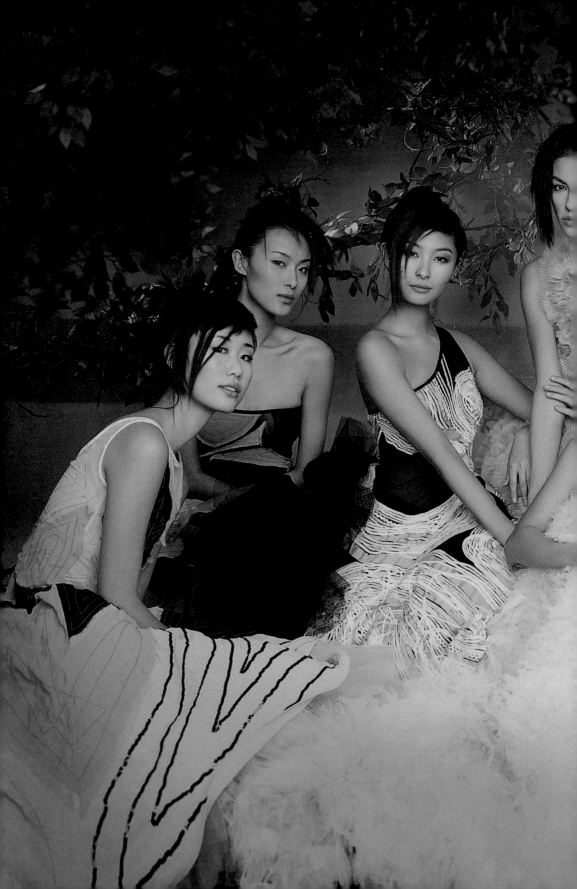

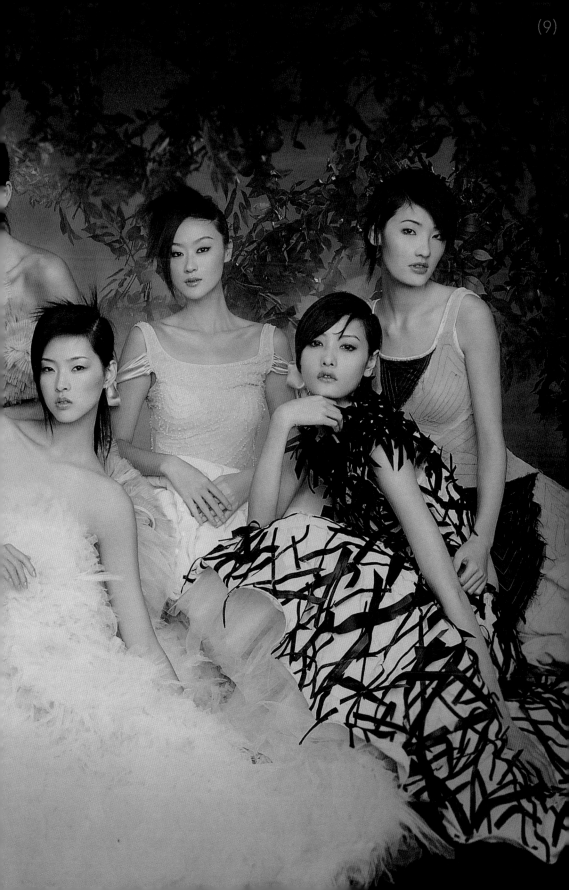

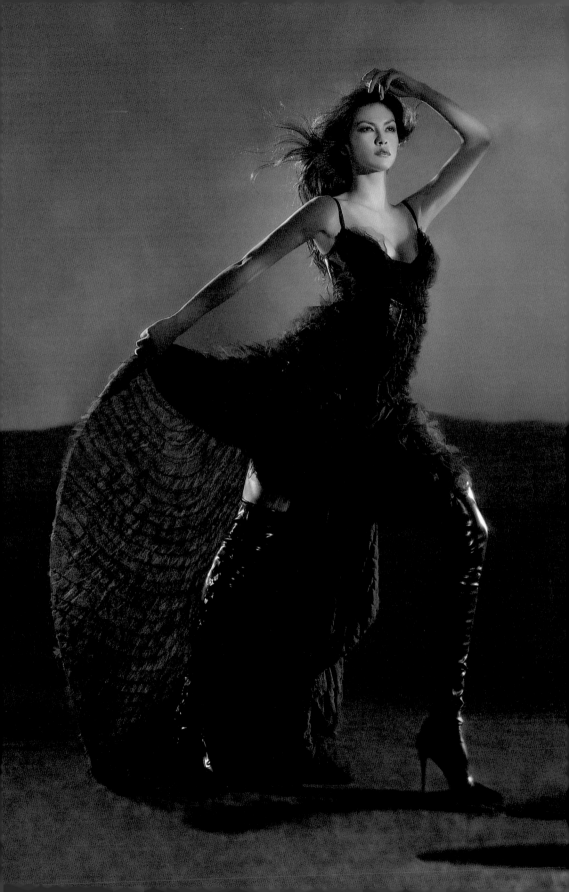

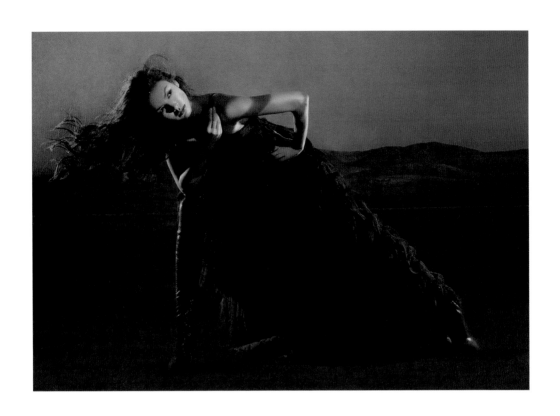

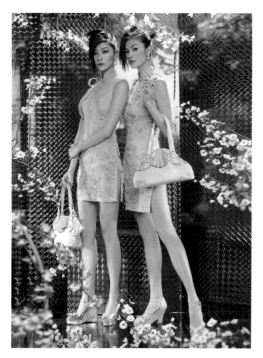

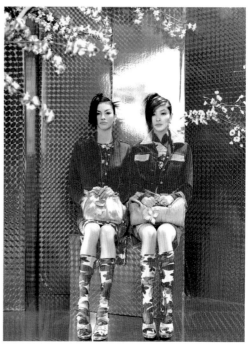

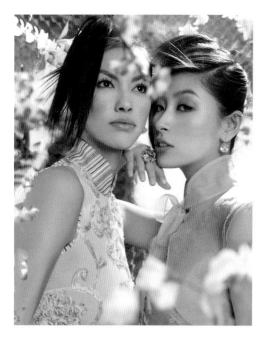

（2008）

Photo：亞辰　Model：Rosemary、葛薇

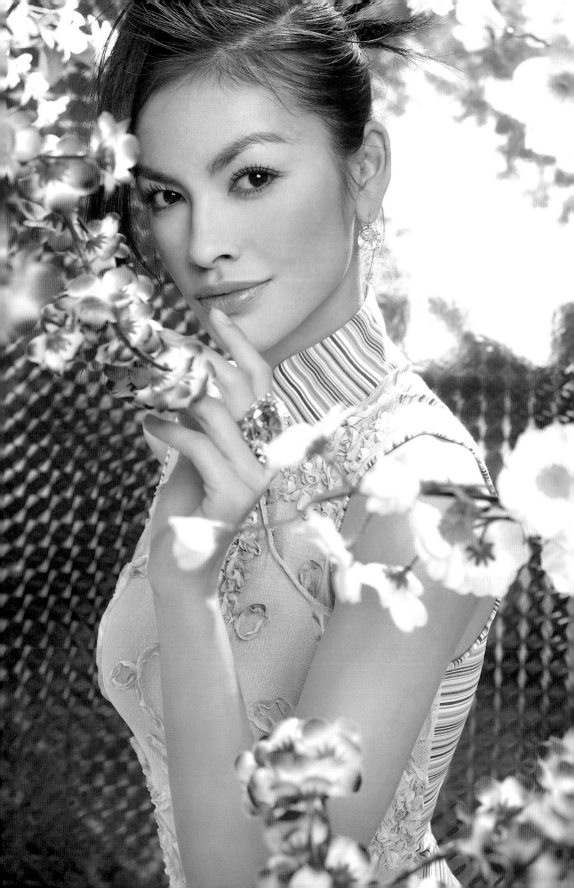

(1)-(9)

葛薇（Kelly），一度被內地媒體稱為廣州第一美人。輪廓五官猶如石像雕塑，一種看過一眼不會忘記的美，然而清晰若水絕不俗套。剛北上，十多歲的 Kelly 已薄有名氣，未幾阿姐級，曾經有志回去出生地上海發展，最終還是回到成長及成名的廣州，且下嫁男模一號楊明，晉身模特兒經理人公司老闆娘。二人各項事業均順風順水，且是幾名子女的父母，當其他同業各自收山回家，唯葛薇與楊明跟我始終保持聯絡，偶爾北上飲茶吃飯之外，還有業務合作，雖非成名立萬工程，能夠再聚、同在，誠萬萬幸。（2008）

Photo：亞辰　Model：葛薇

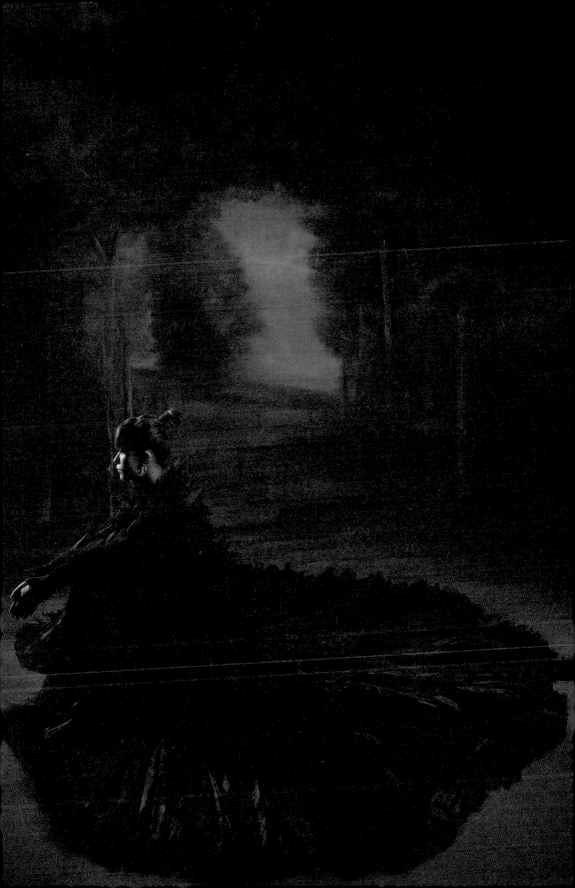

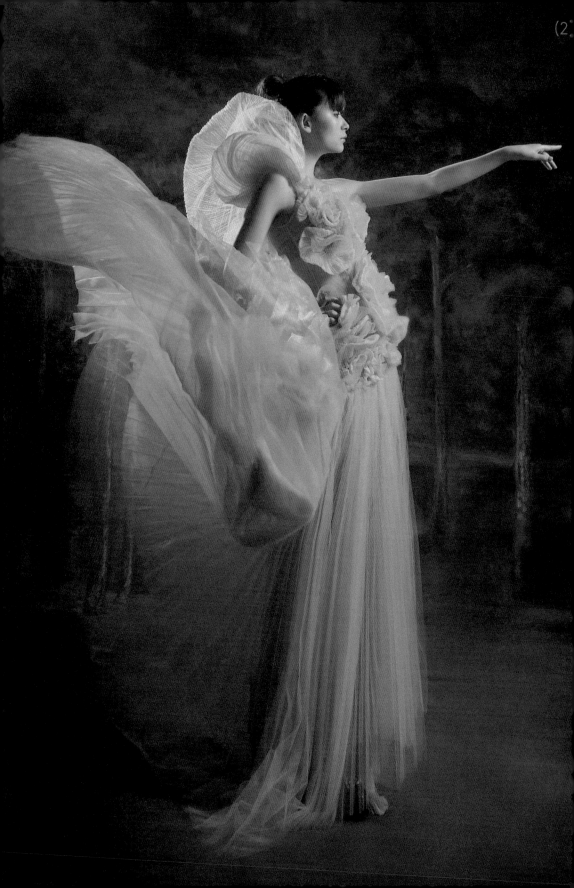

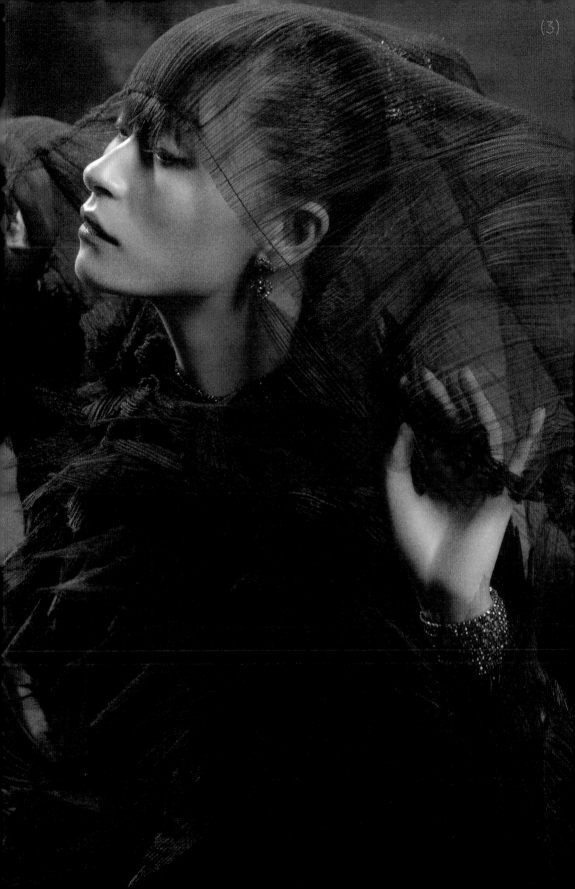

(3)

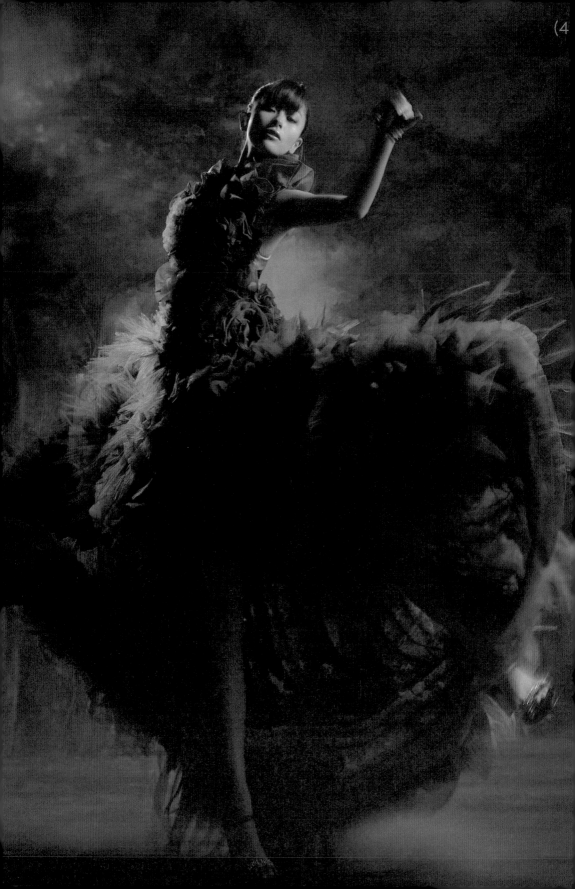

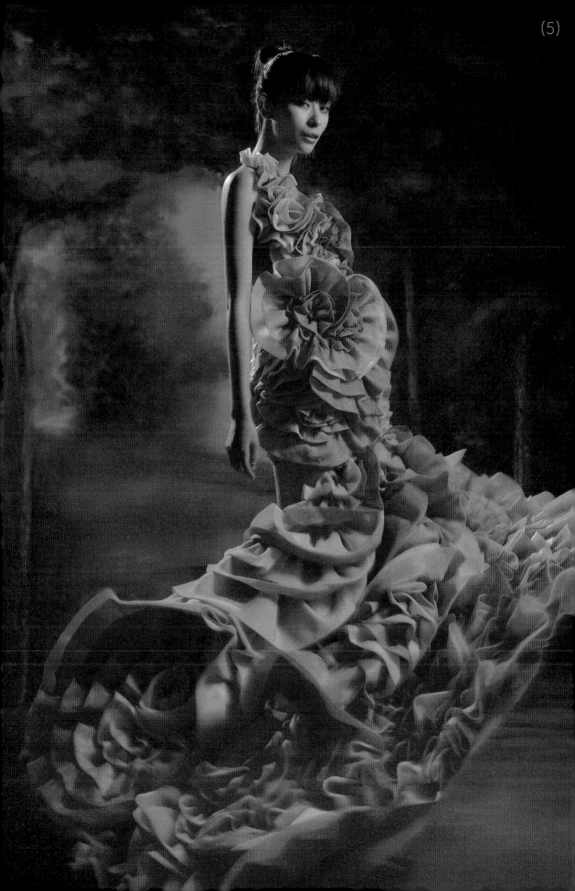

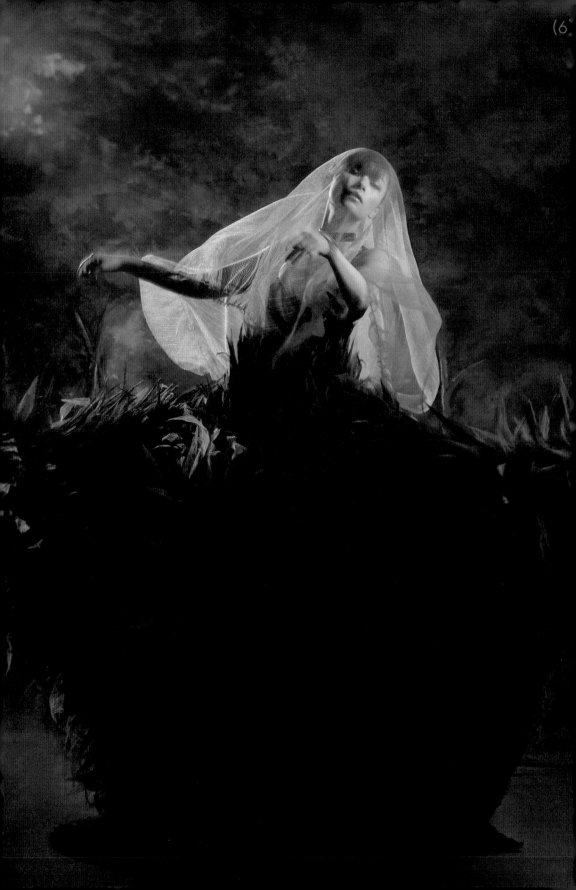

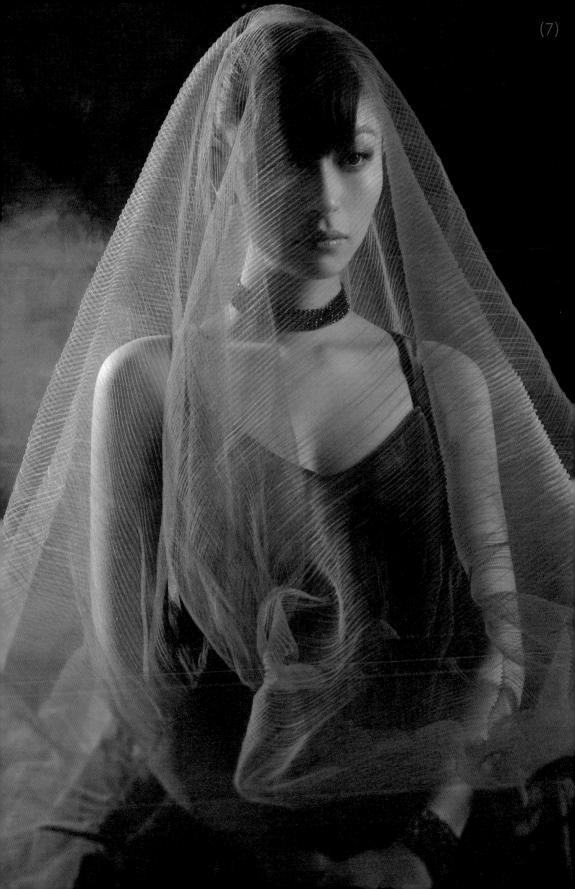

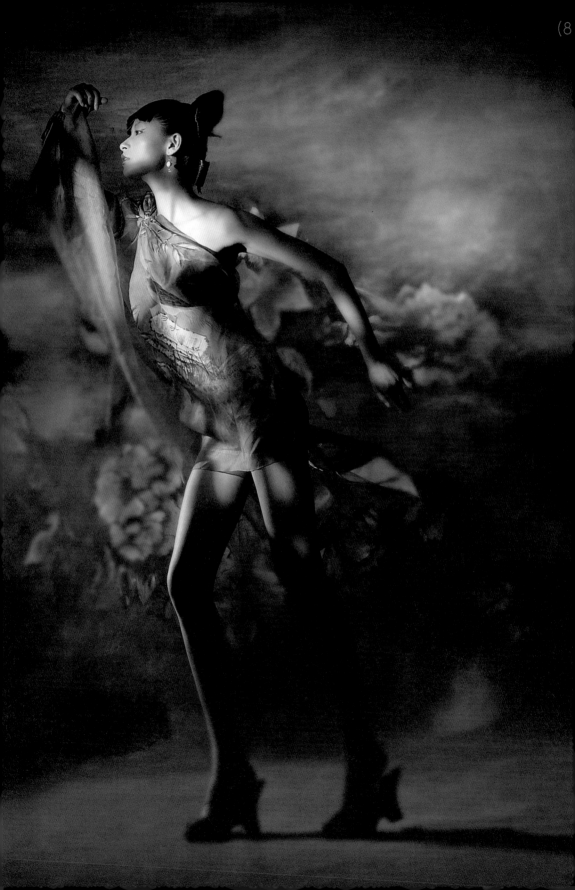

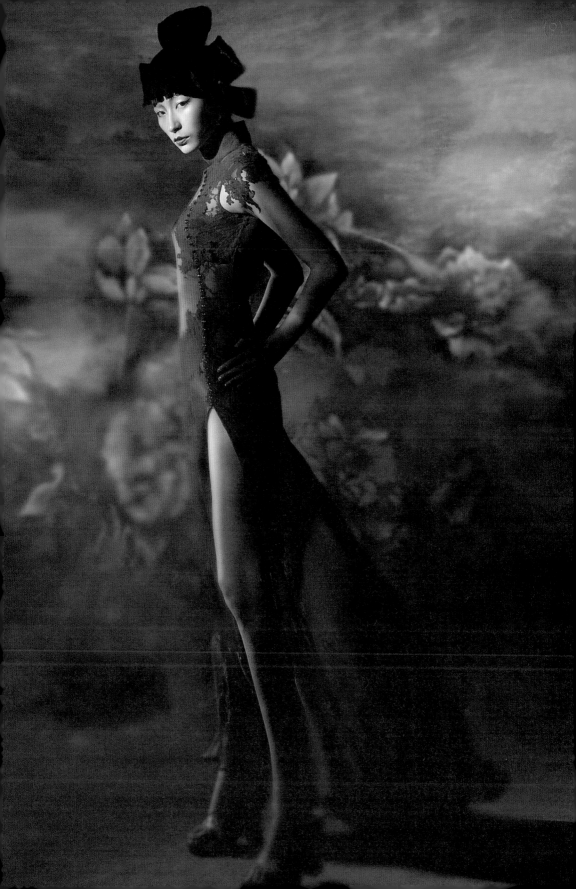

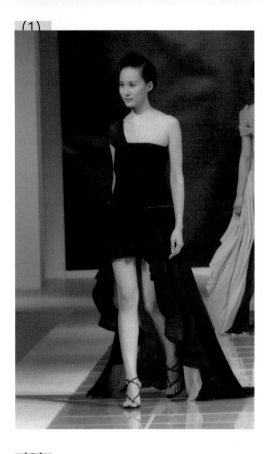

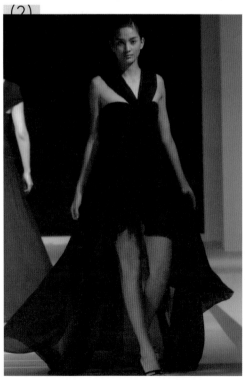

(1)-(3) ◉ 北京 CHIC。(2008)

(1) ◉ Model：楊崢

(3) ◉ 未出國前未上位，後來被內地公
認首個在巴黎走上國際超模之路
的杜鵑（在下認知，在巴黎比杜
鵑更早成名，應為李昕。）

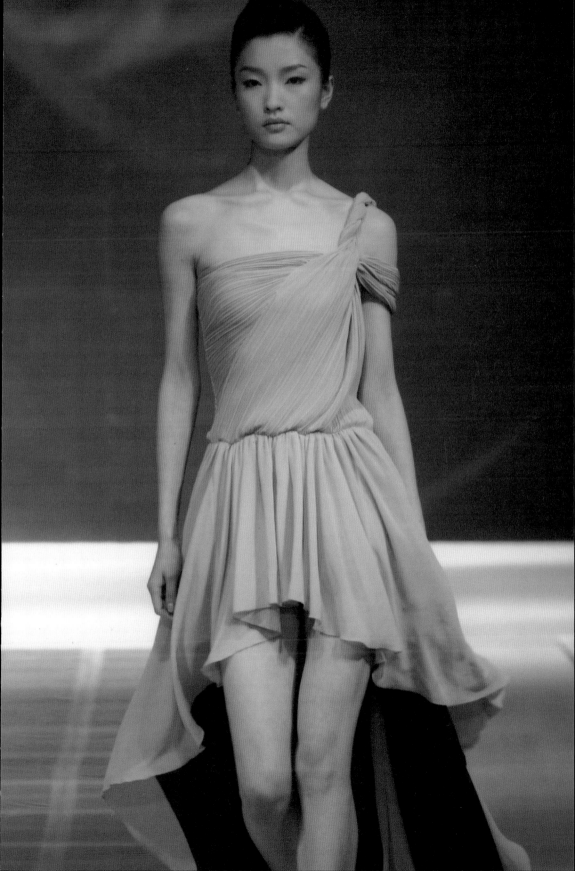

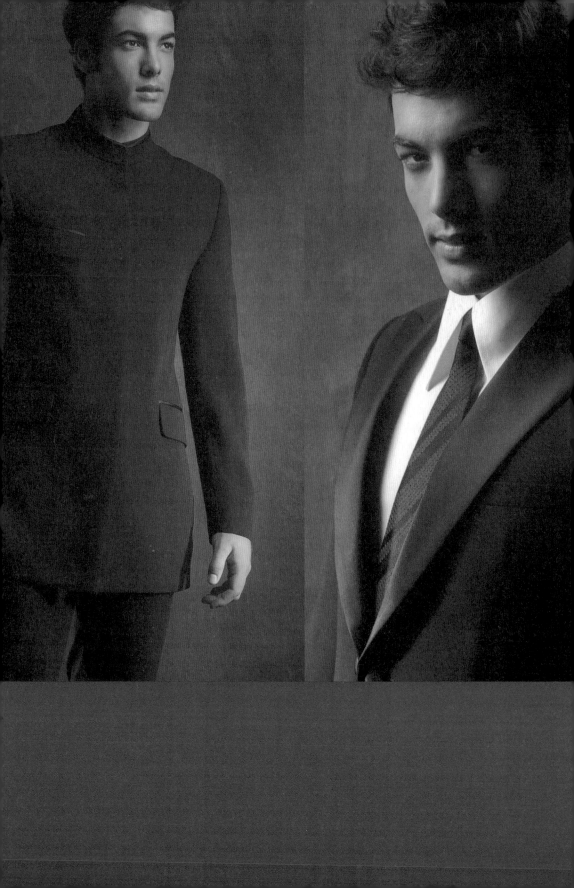

● 亞辰婚後移居大連，這次拍攝是為特約，返粵重點，為
客戶設計的男裝系列製作畫冊。入行開始，先做男裝，
往後才加入女裝，最後女裝成了設計重點，事實不抗拒
男裝，尤其一直以來的 bread n butter 制服設計，怎
能少得了男裝？一切做來駕輕就熟。因利乘便，也約同
Rosemary 拍攝我的新晚裝系列。（2008）
Photo：亞辰

2011-NOW

PART
FIVE

黃熹嬈

熹嬈原名燕瑜,是少數聽從命數師將名字更改,而新名字亦帶來好運的女孩。

我不迷信,只信感覺及數據。目下不少朋友,尤其娛樂名人圈的朋友從本來名字冒起,或許對成就不滿意,聽從「高人」指點將名字改得既不順口、也不順耳兼筆劃繁多,媒體怕煩,索性不寫也不刊登。改個比原來名字更簡約好記,換來好運首推章小蕙,比原來高雅的章蓉舫更貼地、更易記。

回顧過去一個甲子六十年,香港影視圈至風高浪尖,除了周潤發就是劉德華。修成正果成了街坊人民特首,發仔更勝一籌。周潤發三個字夠民間了吧?另加平素親民形象,打遍天下華人社區或亞太區,不少商號還用了他的名字祈求揚名立萬。

透過葛薇或 Rosa ?認識他們的後浪黃燕瑜,從身高(一米八〇)到氣質無不鶴立雞群,她讓我聯想剛出道十多歲的馬詩慧,比馬更中性,近似的幽默感;連冒起的速度也相仿。那些年,改革開放先行廣東,頗長時間全中國的時裝大省,最初冒起的

名模名字：陳娟紅、胡兵，甚至存心在歌唱界有所作為的王菲，曾亦嘗試趕潮流當模特，都從廣州或深圳開始，人人說得一口流利廣東話。時移勢易，東北及北方的模特兒留守北京，江浙安徽江南一帶都進攻上海，連南方靚仔靚女都朝北看。燕瑜本來在北京立即被 spot，這個英文單字當年很重要，「社交平台」未面世之前，一應「拋頭露面」各行業新人，至重要便是被媒體、經理人公司、設計師、導演等等相中——Spot。

燕瑜迅速被 spot，首次進京已被各名師品牌爭相聘用，這女孩有點不比平常，說得出做得到，再下來聽說「劈炮」回家。一段不算長的時間之後，燕瑜改名熹嬈，還做了媽媽，再回頭，鋒頭不減，在我不少發佈會上當女一號，曾經來港幾次跟馬詩慧同台演出。再下來已沒多少機會碰上原籍廣東而又冒起的名模，甚至北方新一代名模也非舊日模樣，現今走紅的標準，必須出國，在巴黎、米蘭、紐約冒出名來才算數，外國人看亞洲人的標準？跟亞洲人看美人很不一樣：丹鳳眼、高顴骨、露牙肉……杜鵑、劉雯、孫菲菲之後多年，再也不見擲地有聲的名字。不是人才凋零，社會民生進步了，父母不再願意子女走遍大江南北拋頭露面是主因，新生代生於物質豐盛，再沒幾個願意走出家門將江湖來闖蕩！
（2012）

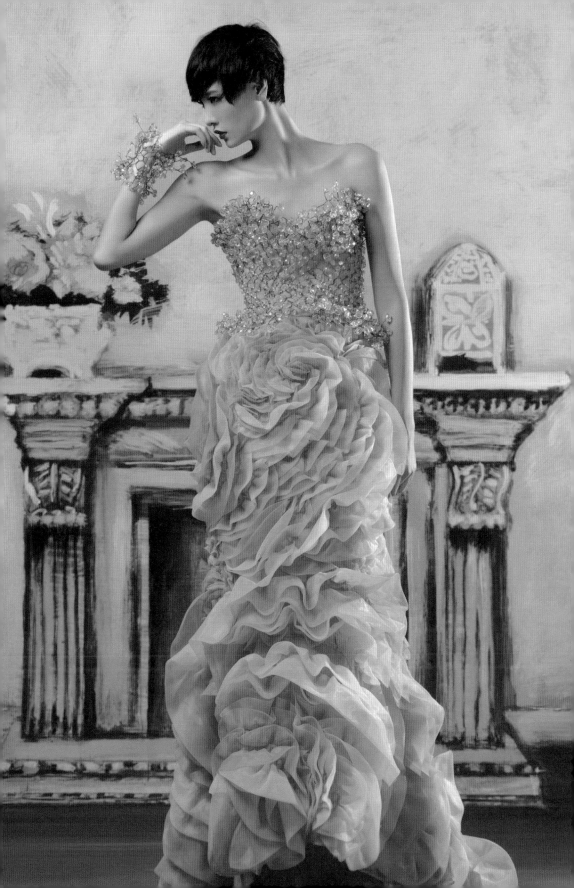

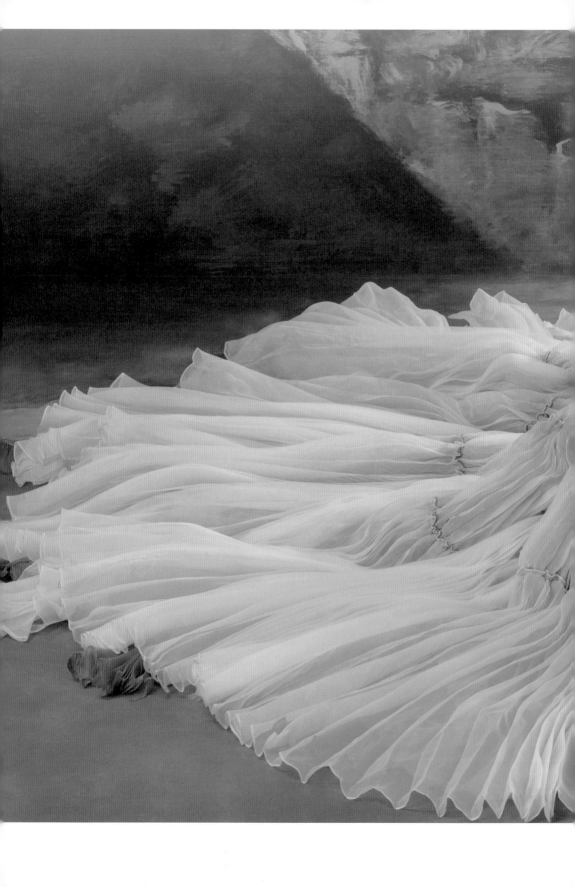

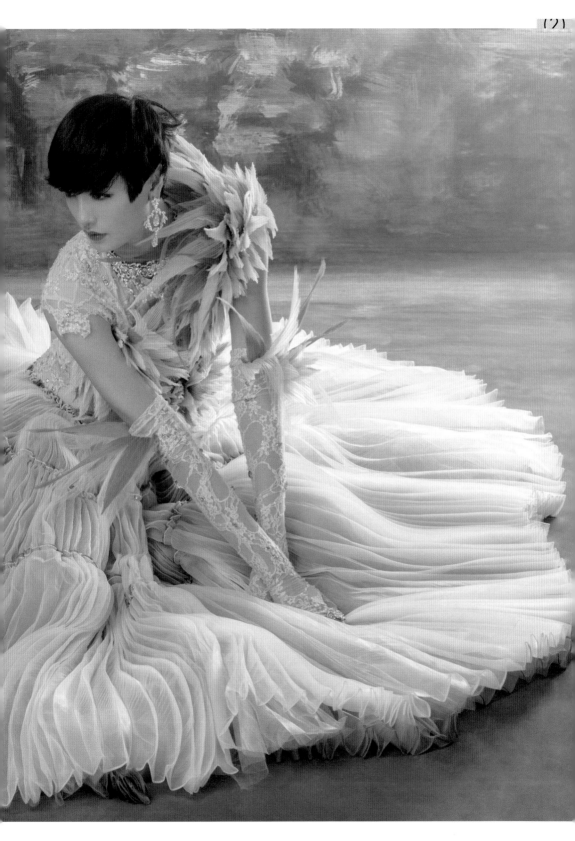

(4)

(5)

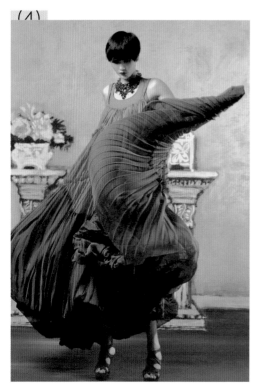

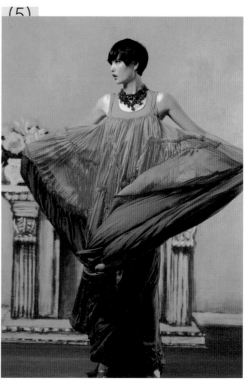

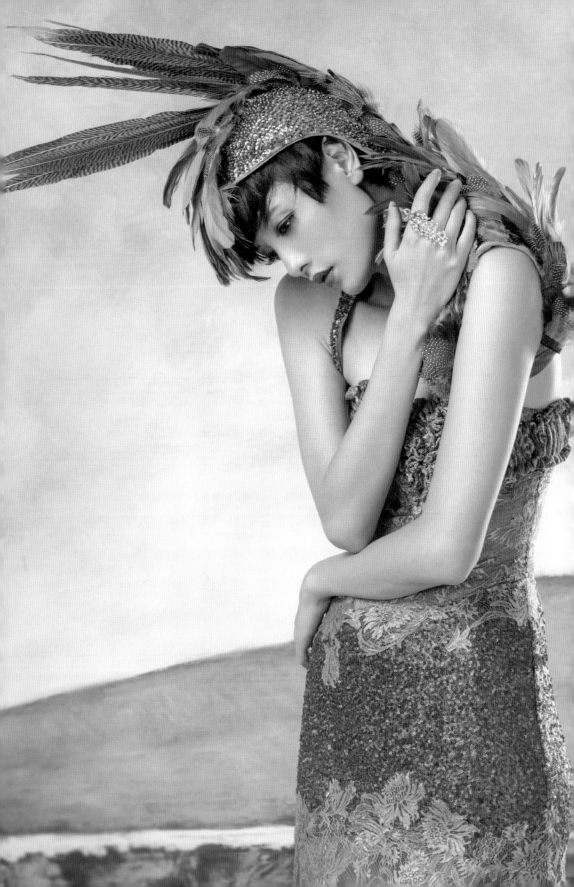

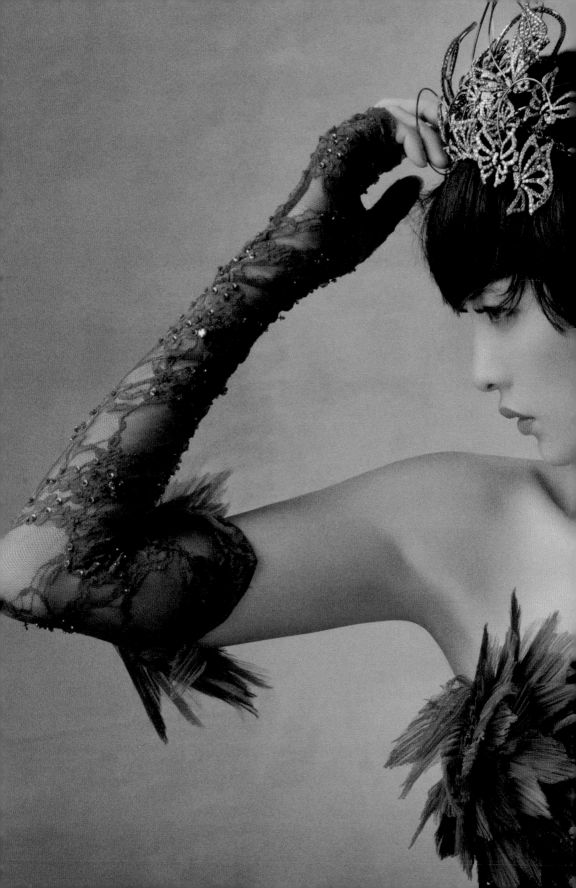

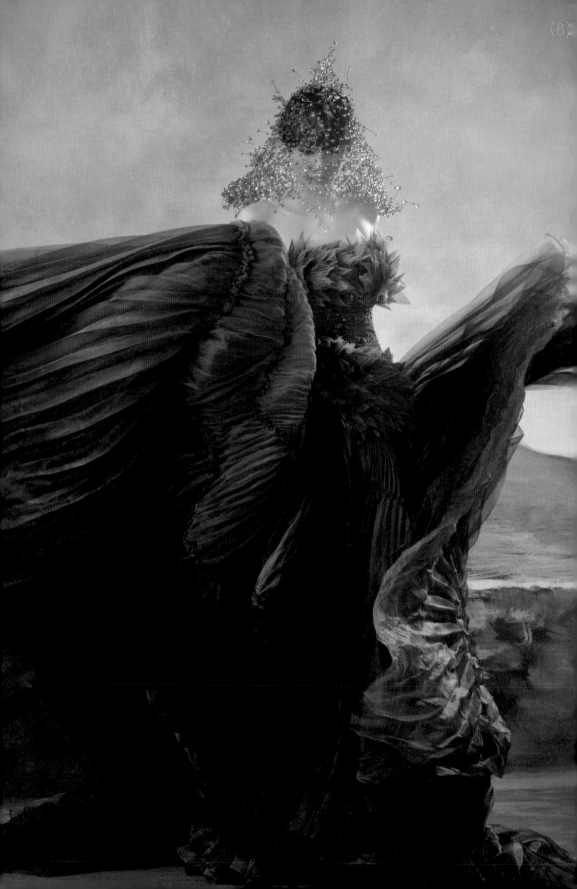

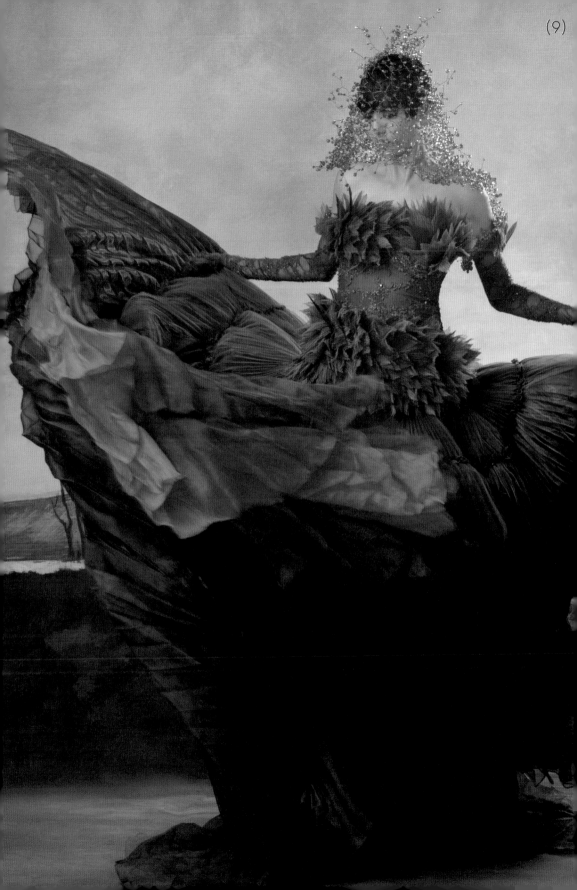

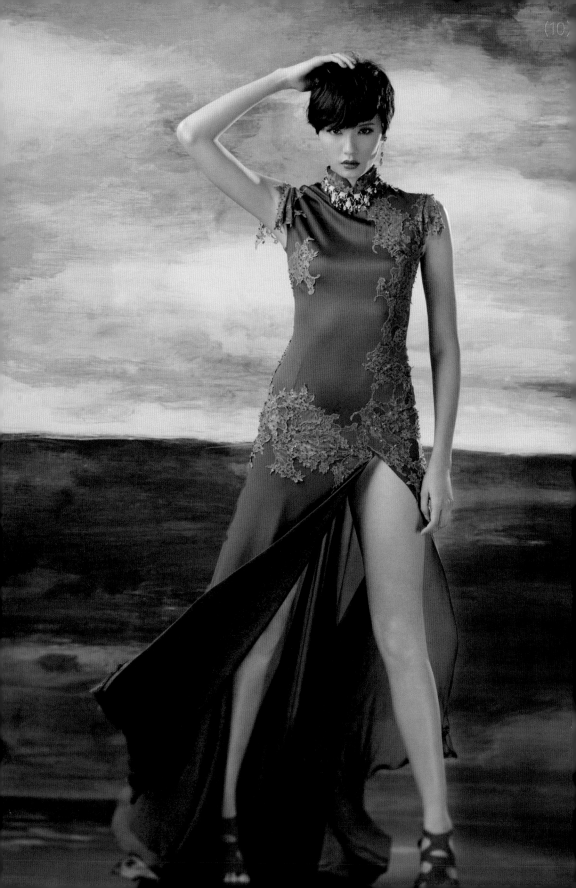

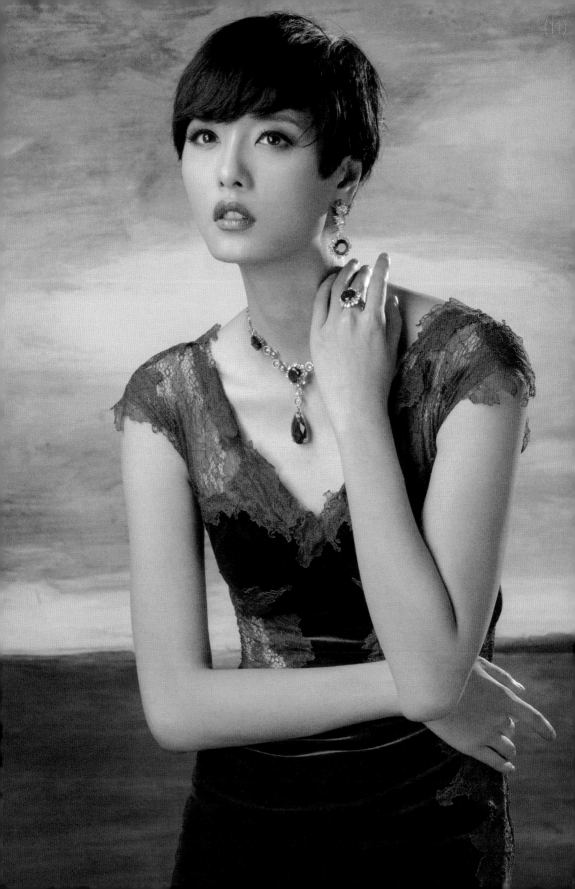

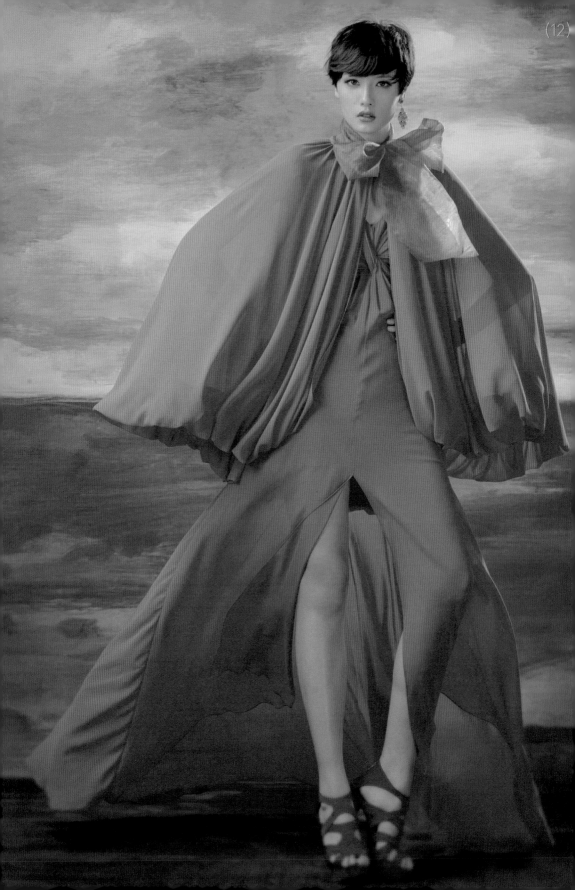

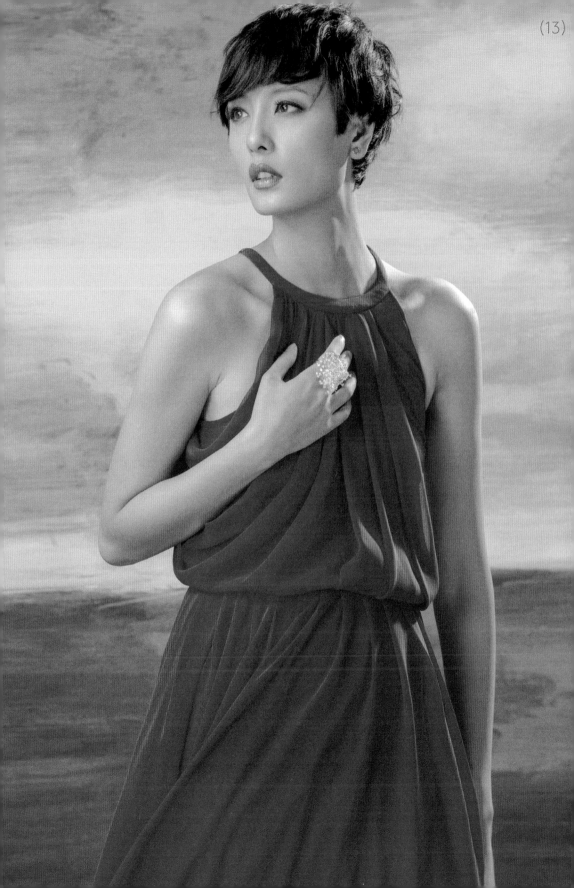

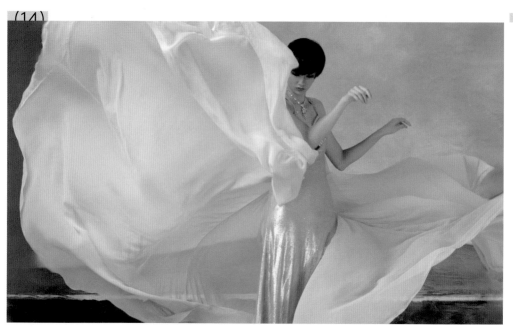

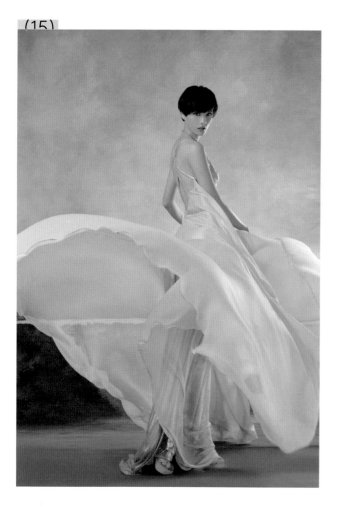

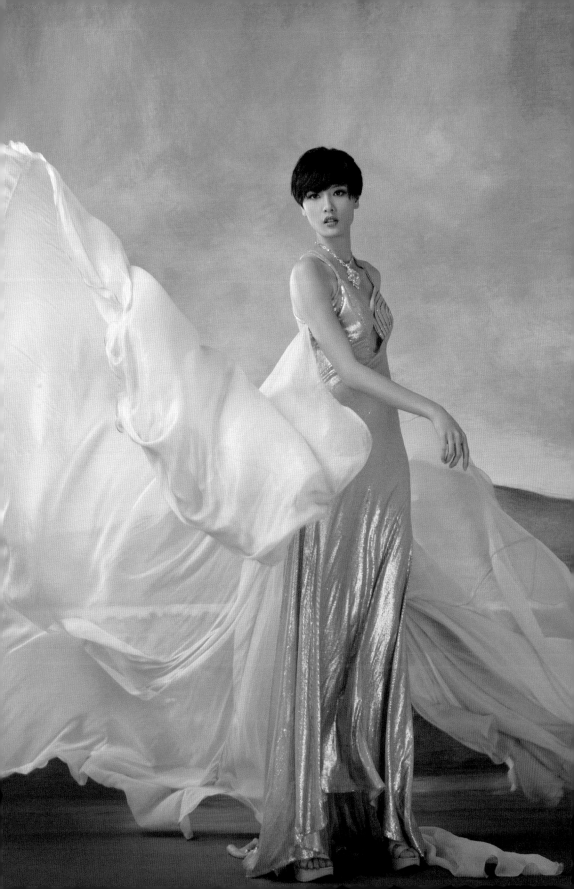

(1) - (2)

或許對攝影事業意興闌珊，轉而專攻初心油畫的亞辰，跟我「廣州時期」告一段落。這年至愛母親離世，次年發現乙結腸癌，手術過後雖然因由不同工作項目飛往杭州、寧波、江浙一帶仍頻繁，但內地推出新勞動法，工人去留與辛勤程度再不如前，猶如香港踏入 90 年代，製衣業瀕臨瓦解。內地製衣業不會似香港舊時情況，但模式與操作不可能再似舊時，獨立設計師的精品製作生存空間越來越少，縱使再望這批 2012 年作品，設計真正進入得心應手的成熟階段，但我已將設計轉入「禪意」，推出過幾組飄逸禪味衣裳，至 2015 年感覺與廣州甚至內地的工作地緣已告一段落，決定立地成佛，將大門關上。

永不說永不⋯⋯卸掉肩上多年設計工作及製作單位責任，回復身份自由人，卻未曾停工，只是不以設計及製衣為生，反而輕輕鬆鬆，跟不同機構合作不定期製作不同系列，甚或 fashion show。（2012）

Photo：亞辰　Model：熹嬈

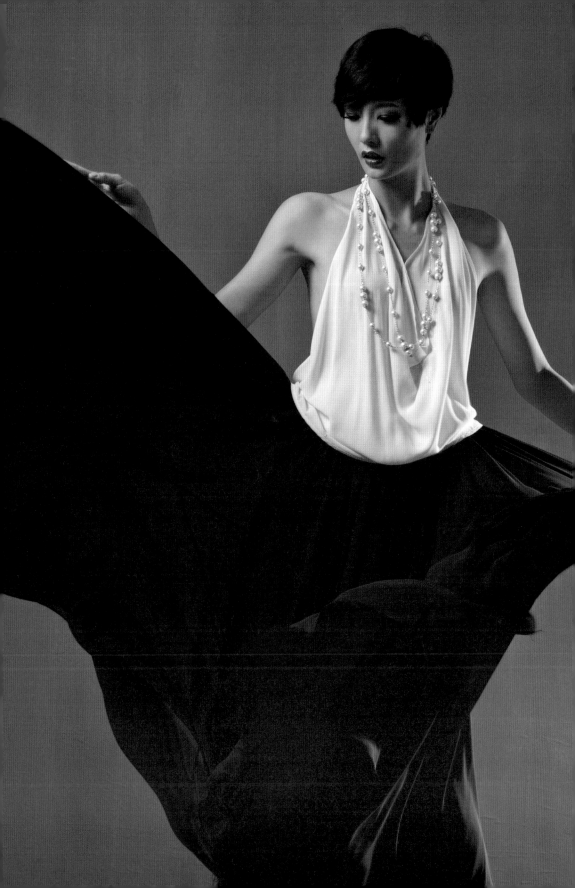

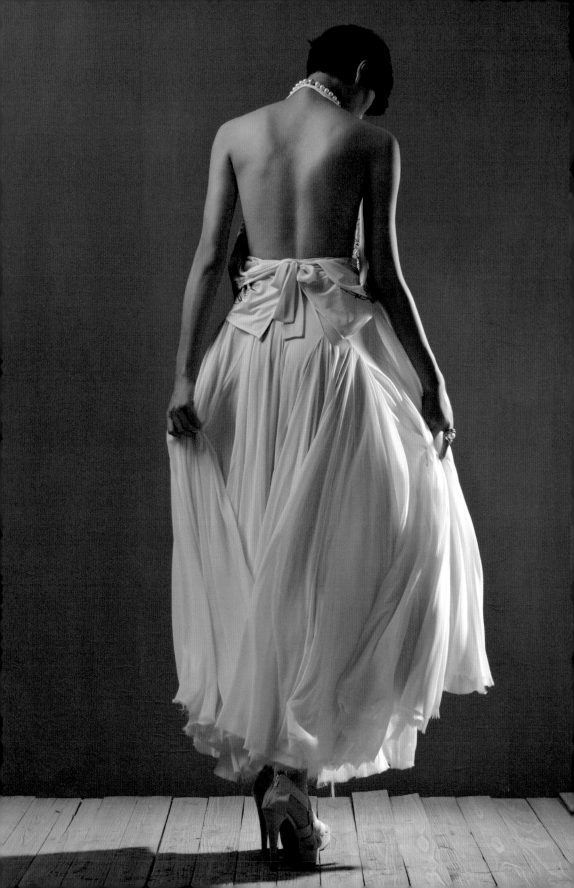

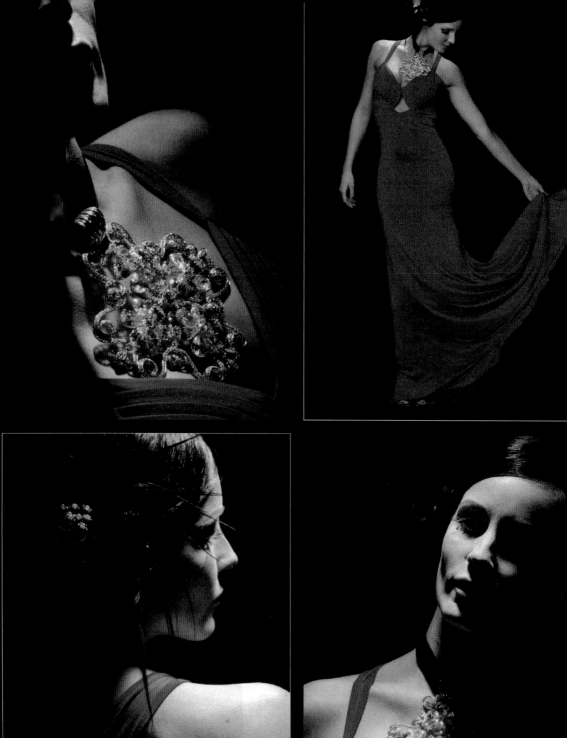

頸椎手術過後，需戴上頸箍三星期，年近歲晚，那年冬天特別嚴寒，比利時 Exclusief 主理名為 Hong Kong Extravaganza 的攝製隊，包括攝影師 Frank Gielen，任封面人物的選美會王后 Joke van de Velde，難為迎著冰寒北風在山頂、在維港、在我家祠堂穿上低胸露背衣裳造像。除了衣服，還有鑽石髮夾及胸前大片珠寶飾物，珠寶設計師 Gigi Chan 的作品。

識於偶然，Gigi 跟我投緣，每天面對大批設計工作，又兼任一度世上至重要香港珠寶展覽會珠寶同業協會幹事，日理萬機不在話下，看她微笑待人，猶如天跌落嚟當被冚，背後卻曾經孤女尋親故事。Gigi 生來不姓陳，姓何。新界元朗洪水橋一戶外來客家人眾多兒女中的一個，今天香港人不會明白本地亦曾經歷貧窮到了一個點，賣兒賣女的往昔。一歲多，Gigi 被賣給無兒無女年紀漸長同村的陳姓夫婦，為免她親母借意常來探望，養父母沒聲張搬離洪水橋到不遠的流浮山，自此生母與 Gigi 兩茫茫。

小學畢業，Gigi 進工廠當織毛衣工人，一天下班回家路上，抬頭仰望色彩斑斕近海流浮山日落，年紀雖小，暗問一生人是否在毛衣廠蹉跎？回家懇請父母讓她到市區投靠姑媽，日間當售貨員晚上讀夜校；猶幸養父母對她不差就此決定。未幾養母重病，離世前告知她本姓何的身世，讓她尋找親生父母。

九七之後，內地與香港業務漸繁忙，某次上海舉行香港珠寶時裝展；事實參觀的人多，真正貿易還未到時候，從毛衣工人、售貨員、夜校生、設計課程攻讀生、初級珠寶設計師，Gigi 已是資深珠寶設計師兼生產商人、人妻、人母，一直對生母明查暗訪。百無聊賴的展覽場地，同行聊天度時辰，有人説：行家有位何小姐，人人都説你們樣貌相似，反正無聊不如到她攤位多交一位朋友？見到比她長幾歲的何小姐，二人細心端詳，Gigi 隨後説：我本來也姓何，只是被陳姓家庭收養……話未説完，何小姐大滴大滴眼淚流下來；她是大姐，當年陪同母親將幼妹送去陳家，後來跟母親不斷在人家院子角落偷望，直至一天陳家人去樓空，無論如何尋找已再無影蹤！

春節過後，頸椎傷口明顯初步復元，我已老遠飛去巴黎轉車到比利時參觀演出場地，迎迓不斷電子及平面媒體的訪問。再過兩月，鬱金香盛放，帶同一隊自家人馬，包括 Gigi 及她的珠寶，我的衣服系列再奔巴黎然後到 Oostende，為香港漸暗的光華，再一次在異鄉燃亮。（2010）

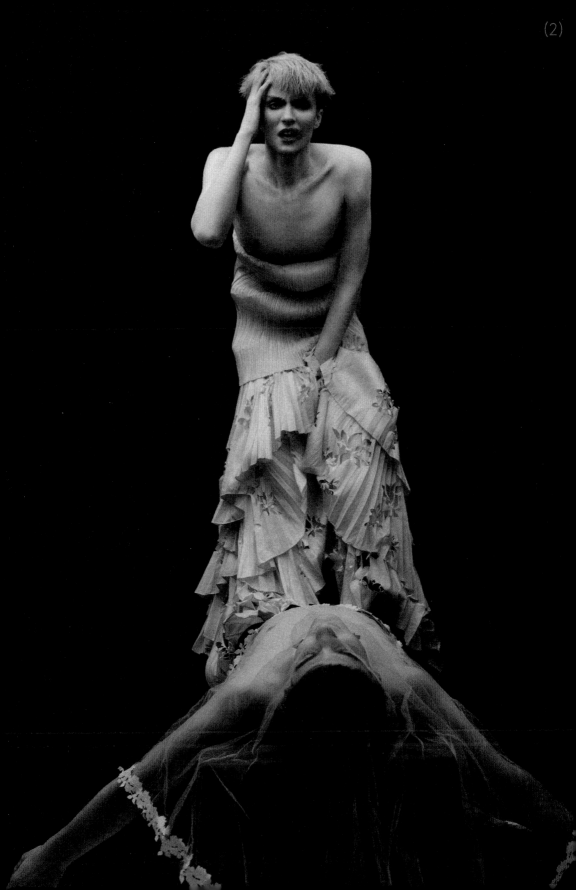

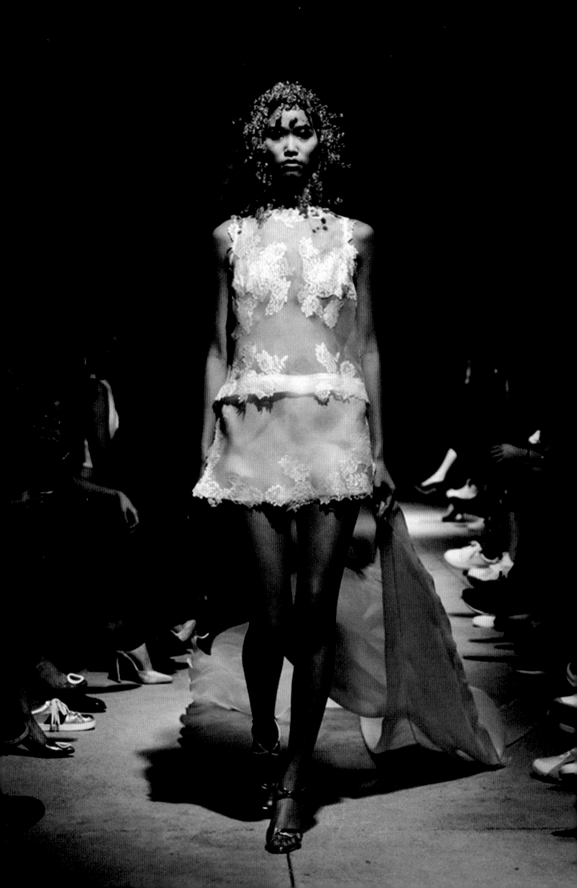

(1)-(2) ⊛ 2015 年離開廣州，卻在 2013 年出現一群非常年輕的英
國設計師、攝影師組合，神奇地推出名為 *IN THE RED*
的前衛時尚雜誌，不斷叩門來借設計作品應用到內頁及
封面故事。可能我曾在英國求學及工作，大家有共通語
言，合作愉快。（2016）

Photo：Matthew Ghost　Model：Huel Oliver、Alyona

(3) ⊛ 台北時裝週

前衛新娘的透視婚紗，在下嚮往黑漆漆中的一抹明亮！
（2016）

(4) ⊛ Model：Janet
（《蘋果日報》提供照片）

(5) ⊛ 住在紐約的老朋友，馬來西亞華裔名模陳曼齡（Ling
Tang）來港。在山口小夜子、許愛蓮、Anna Bayle 之
後，內地模特兒包括李昕冒起之前，曾經紅透半邊天
的遠東女孩。紅至什麼程度？Armani 香水代言人；
John Galliano、Alexander McQueen、Steven Meisel
常用模特兒；不計亞洲，曾在歐洲多本時裝雜誌，包括
Vogue 作代言人。

Ling 特想將寫上字的設計拍攝本輯照片留念。找來攝影
師 Eric Tai，讓她挑，揀了 2007 年「九龍皇帝十年回望」。
在北角打咭熱點，以香港昔日住宅作背景，拍下大家都心
滿意足的一張。（2018）

Photo：Eric Tai　Model：Ling Tang

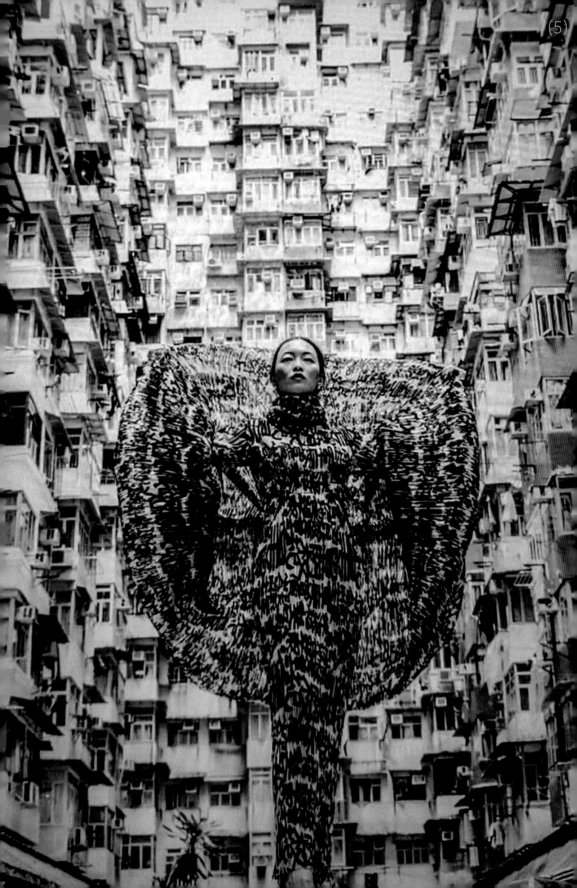

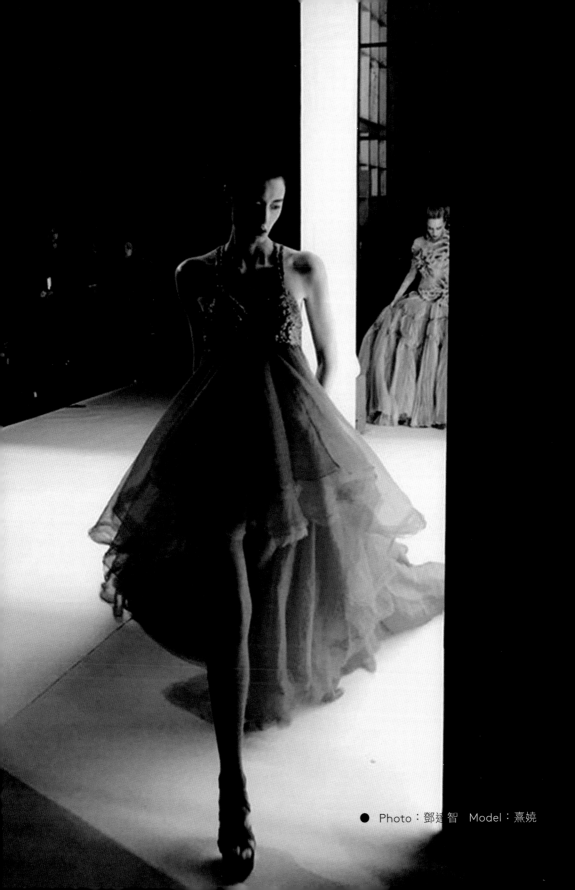

● Photo：鄧達智　Model：熹嬈

THROWBACK

責任編輯●李宇汶 / 書籍設計●黃詠詩 / 協力●張舒揚

三聯書店
http://jointpublishing.com

JPBooks.Plus
http://jpbooks.plus

作者 ● 鄧達智

出版 ● 三聯書店(香港)有限公司

—— 香港北角英皇道四九九號北角工業大廈二十樓

(Joint Publishing (H.K.) Co., Ltd., 20/F., North Point Industrial

Building, 499 King's Road, North Point, Hong Kong)

香港發行 ● 香港聯合書刊物流有限公司

—— 香港新界大埔汀麗路三十六號三字樓

印刷 ● 美雅印刷製本有限公司—— 香港九龍觀塘榮業街六號四樓 A 室

版次 ● 二〇二〇年八月香港第一版第一次印刷

規格 ● 十六開(165mm x 235mm)三三六面

國際書號 ● ISBN 978-962-04-4691-7